U0054583

大旅遊時代的攻客祕訣

儲かるインバウンドビジネス10の鉄則
└──inbound──┘
未来を読む「世界の国・地域分析」と「47都道府県別の稼ぎ方」

中村好明・著　蕭辰健・譯

解析訪日人數如何突破三千萬

推薦序 從在地體驗邁向世界觀光大國

交通部觀光局局長 周永暉

日本向來是國人喜愛的國際旅遊目的地，然而日本觀光產業近年飛躍式的成長（從谷底的二〇一一年開始，八年間成長了四・八倍達三千萬人次），則是政府和民間攜手努力的成果。本書的作者中村好明先生長期致力推動國際旅客訪日，並擔任日本 INBOUND 聯合會（Japan Inbound Federation）理事長，作為入境日本觀光人潮、資訊、金流整合的「inbound」旅遊政策的產官學研整合平臺。

中村先生於二〇一八年來臺時，曾有機會與他針對我國與日本各自入境交流的發展交換意見。日本如何從二〇〇三年開始全面推進「觀光立國」政策，值得我國參考。而另一方面，來臺旅客人次，從二〇一五年開始已經連續四年突破千萬，二〇一八年更是突破了一千一百萬人次，在有了「量」之後，如何往「質／值」發展？如何讓國際友人在島嶼的不同角落，領略臺灣之美？這些都是臺灣觀光發展的關鍵課題。每年來臺旅客已達兩百萬人次的日本，

無疑能提供臺灣觀光產業重要的回饋。

本書討論的雖然是日本的現象，對於我國卻極具啟發性。臺灣與日本近年來同樣面對少子化、人口及產業的「首都一極化」等社會現象，而觀光對於重振地方活力，可以產生顯著的貢獻。如何形塑讓遊客想一來再來的在地特色？如何一併提升在地居民的整體福祉？如何串連鄰近資源提升品質和識別度？中村先生提出的「入境行銷的十大鐵則」，或最近日本政府提出要用「鄉間旅遊」讓「二〇三〇國際旅客六千萬人」，都值得我們深思。

另一方面，隨著各項主客觀條件的轉變，國際旅遊市場持續從旅行團轉向個人獨立旅遊（Free Independent Tourist，FIT）。當消費者對服務更加敏感、當市場喜好變化加速、當傳統旅遊業逐漸轉型為「專業在地 know-how 的服務提供者」，對不同市場的「情報力」也更為重要。對於國內旅遊政策與產業工作者，本書相當珍貴地對全球主要市場與地區，提供精闢的深入剖析。

與本書的主張不謀而合，交通部觀光局擬定了 Tourism 2020 策略，結合各縣市政府、觀光與地方產業，帶動在地經濟及周邊產業共同成長，為偏鄉與當地居民帶來更多就業機會。我們期待透過在地優勢打造亮點，呈現有深度、不重複的「體驗觀光」。我們希望從國際旅

客的角度，好好思考當旅客來到臺灣、走出傳統景點，想看到什麼？會感受到什麼？從二〇

一七「生態旅遊年」推出二十條精緻多樣化的生態體驗行程；二〇一八「海灣旅遊年」規劃十島跳島觀光計畫；二〇一九「小鎮漫遊年」以各地小鎮引導國際旅客深入地方，體驗最在地的臺灣風貌；二〇二〇「脊梁山脈旅遊年」將整合阿里山、參山與茂林國家風景區推動生態旅遊……不管在城在鄉在海在山，觀光軟硬體改善的目的不是一致化，而是要讓全世界的朋友，都能體驗臺灣。而在拓展多元國際客源同時，也將兼顧臺灣觀光接待能量、品質與環境容受力，以呼應全球永續觀光發展趨勢，並以豐富觀光資源開拓更多潛力市場，讓市場結構更多元。

觀光旅遊業的總體產值，占全世界國內生產毛額（GDP）的三・二％，然而其能捲動的經濟規模，卻可達全球經濟的十・四％。不管提出「觀光立國」的日本或以「觀光大國」為目標的我國，都認知到觀光及其高附加價值的戰略意義。但是，觀光也同時是個人的感受、美好的分享、朋友間的款待。從觀光產業發展的政策高度，貼近到每位旅人的心靈，這是中村先生這本書，給我最大的啟發！

推薦序

國立高雄餐旅大學副校長　劉喜臨

當全球各旅遊目的地不斷地競相追逐，持續開發市場及旅客（遊客）量的同時，「入境交流（inbound）」這個字眼對產官學研媒可能都會有不同的解讀，更值得探索其背後意涵。

假如，發展觀光產業對業者而言，不外乎就是「賺錢、獲利」，追根溯源，日語中的「賺錢」一詞，跟「預備」有著相同的語源。所謂「預備」，即是「事前做好準備」，台灣觀光產業想「賺錢」的同時，應該反問自己一句「準備好了嗎？」。跳脫市場，在觀光地域組織（DMO）與觀光地域管理公司（DMC）的眼中，除了國家觀光品牌形象之外，應該以讓「業者獲利」為依歸，而且獲利的業者應該擴及廣泛的觀光產業，譬如以觀光衛星帳 TSA 的範疇，甚至是全產業，才是王道！

「當獲利不是為了賺錢」

「入境交流經濟是要長期經營的」

「從消費者視角，別錯過家人、朋友的需求／發掘地區的沉睡資源／提升市民對入境交流觀光的支持率」

「攻占夜間市場，白天的錢包跟晚上的錢包是不同位數的溫度」

「多樣性才是永續成功的基石，宗教文化的多樣性／飲食文化的多樣性／性傾向的多樣性」

我誠摯的推薦，無論是 DMO 或是 DMC 請詳細研讀這本書：《大旅遊時代的攻客祕訣：解析訪日人數如何突破三千萬》。作者是非常具有遠見的自己大哥：中村好明（YOSHIAKI NAKAMURA）：日本唐吉訶德集團 Japan Inbound Solution Co., Ltd. 代表取締役社長，身兼日本 Japan Inbound Federation（簡稱 JIF）聯合會的理事長。在本書中，中村先生的頭銜刻意標為「一般社團法人日本 INBOUND 聯合會（JIF）」的理事長，為的是以「入境交流」產業結構來發聲。JIF 是經過約六年的建構準備期，二〇一七年四月由中村理事長與有志一同的產業同好一起成立了這個社團法人。該會志在串連起日本「入境交流」產業相關的產、官、學、研、

媒與市民等全體持股人（利害關係者），提供一處平台組織替消費大眾供給旅遊訊息，也是替產業提供入境交流相關研發與學習場合的機構。

中村理事長對日本觀光的觀察非常敏銳，尤其是中國觀光客的暴起暴落以及台灣客人大量向日本移動的趨勢研析，謹摘錄在本書中曾提到下列三項特別的現象：

一、「爆買」已經過去，要開始新模式。

二、從互相競爭到合作夥伴，以「面」來對應（點線面的面），創造商機。

三、沒有入境就沒有未來，從一個小小的成功經驗談起。

他提到了日本在二○一二年因為大陸旅客大量流失，日本國民旅遊市場也急速衰退，所以，日本政府從都道府縣一直到村、町等級都不斷地在吸引國際觀光客的到訪，他們所要吸引的對象卻非以團客為主，他們希望吸引到更多自由行的旅客到來體驗在地文化，而這樣的自由行客源也能帶動當地各個產業的發展。當台灣部分觀光評論者推崇日本「觀光立國」政策成功的同時，以日本業者的視角，中村理事長認為，日本的入境交流產業步過黎明期，終

於將入發展期，但遇上暫時性的流行或熱潮時，就算沒什麼前瞻性和戰略，光從表面仿效周遭，只消偷取技術。

有次，和中村理事長的討論中，他提及觀察日本觀光客來台灣還是相對保守地以台北作為根據地，當然，我也提出了自己的見解：因為日本民眾生性謹慎，對於旅遊地的不熟悉是不會特別而且期待性地往該地方移動，除非他對這地方是熟悉且了解的。另外，日本旅行社是否在台灣落地（設點）也是另一個重要的思考方向，看到日本人到東南亞旅遊採取自由行模式，抵達當地除依照旅遊手冊（資訊）提示遊程，他們也會採購參與在地的旅遊行程，日本的旅行社也會是他們的首選。這是必經的痛，也是要吸引更多日本自由行客人來台灣必經的歷程，當更多的日本人對台灣，不管是日月潭、嘉義、台南甚至高雄、屏東熟悉的時候，自然就會帶動其他潛在日本旅客向台灣前進。我們也發現，日本一億五千萬人口裡僅有不到三十％持有護照，而出國旅客約一千八百萬人次之中只有約十％到台灣來旅遊，我們有極大的空間來爭取這些已經具有出國實力的人來台灣，體驗經濟、內容經濟當然正是吸引日本人來台最重要的項目。

中村理事長不斷地在倡議自由行，他也將自己本身在日本的觀察寫成著作，他提到日本花了將近十年的時間才讓地方以及各縣市政府知道自由行對於觀光產業的重要性，當然，我們還是不可諱言團體旅客對於觀光產業的基底有一定的效用，旅行社如何可接待到自由行的旅客、各行各業是不是已經準備好接受不同地區來的旅遊者，這些都是我們期許努力的目標。

敬佩：看到一位成功理事長厲害的一面，居然可以和我一起窩在高鐵站的速食街聊兩個小時產業政策發展，佩服。觀光產業的您，想要更上一層樓？想要細細的品味台灣觀光的魅力？極力推薦各位閱讀：《大旅遊時代的攻客祕訣：解析訪日人數如何突破三千萬》，您將會來一場震撼之旅……

目次
CONTENTS

第一章　觀光立國的全球各國與日本　

在第一章中,我將闡示「入境交流(inbound)」的概論。在提出客觀數據及具體行動之前,我會先釐清何為「入境交流」。接著大方向地講述目前全球市場的現況與日本面臨的課題,並說明為何需要注重入境交流這塊領域。

第二章　入境行銷的十大鐵則　65

在第二章中，我將講述主題「入境行銷」的「十大鐵則」。

訪日入境需求的正式成長，到底應該做好怎樣的心理準備、建立何種戰略、以什麼為目標、往何處投注人才與資金才好呢？各式各樣的地區和業態，都會使具體戰略及戰術大有不同。即便如此，在本質性的層級上仍存在著普遍性。在推進具體戰略及戰術之前，我認為有必要先充分了解能孕育成果的基礎心理準備及構思方式，也就是宛如其基盤般的「鐵則」。

第三章 海外主要市場之國家及地區分析

第三章的命題為「海外主要市場之國家及地區分析」，我會把焦點放在入境交流的客源市場（訪日旅遊市場），講述「全球主要市場的國家、地區分析」。
具體而言，應該如何觸及各個國家和地區呢？我將全球大分為五大區域，並將提出各區域的入境交流相關資訊及數據。根據前兩章敘述的認知基礎，逐步講解該如何具體推進入境交流的戰略與戰術。希望能為讀者提供啟發性的情報。

第四章　孕育成果的七、五、三哲學

第四章則以「孕育成果的七、五、三哲學（philosophy）」為題，我將闡釋此些鐵則、戰略及戰術最根本的基盤哲學。

我會介紹在地方、組織的入境交流事業中扮演核心，應當肩負重任的領袖所必須擁有的素質「七種力」。緊接著，我依序會講述你能用來對周遭造成影響，逐步改變地方、組織現況的「五種階段」。而在最後，則是足以突破現實中一切障礙的魔法，也就是「三種無」。

給中文版讀者的話

首先，我想對拿起本書的所有讀者，獻上由衷的感謝。本書原是為日本國內讀者所寫之物，這一次，行人出版社特地發行了繁體中文版本，對此我也想表達深切的感激。本書所論述的是日本「入境交流的營利之道」。在日本國內，以及華語地區的每一處，諸類事態各不相同。不過，由於揮灑各地獨特性質的入境交流戰略，以及我的專業「公共哲學」之思維方式，原本就是建立在人類社會整體通用的普遍性上，我想它們應當都具備著萬國共通的特性才是。是以，我深深相信，本書不論是在世上的哪一個國家閱讀，保證都能派上用場。

透過本書，我最想傳達給華語地區各位讀者的是，在所有的城鎮，換句話說，包括你的城鎮亦然，在入境交流經濟方面，都潛藏著巨大的成功可能性。入境交流經濟正謂是能替華語地區，以及東亞全體民眾撐起持恆未來最重要的產業。

話說從頭，「入境交流（inbound）」這一詞彙，日本是從二〇〇三年開始使用。時任首相的小泉純一郎，為了使年年停滯於約五百萬人的訪日外國遊客倍增至一千萬人，而開始提

倡入境交流一詞。換句話說，所謂入境交流，即是要將全世界的人、物品、金錢吸引到日本來的戰略。

這幾年訪日外客人數的成長，恰謂扶搖直上。日本於二〇一三年超越目標，招攬了一千零三十六萬名訪日外客。這個數字在二〇一七年增長至兩千八百六十九萬人，只憑短短四年就增至三倍。接著二〇一八年，則創下則超過三千萬人的成績。這十五年計算下來，已經成長到六倍。日本的入境交流成長率，是全球最高水準。

實際上，來自臺灣的訪日遊客已有顯著的增加。二〇一三年臺灣的訪日遊客人數為兩百二十一萬八百二十一人，二〇一四年的遊客人數為兩百八十二萬九千八百二十一人，二〇一五年的遊客人數為三百六十七萬七千零七十五人，二〇一六年的遊客人數為四百一十六萬七千五百一十二人，二〇一七年的遊客人數為四百五十六萬四千零五十三人。在日本的入境交流市場當中，臺灣的存在感同樣強烈至極。在二〇一七年訪日市場的實際數據當中，臺灣市場就占據了整體的十五・九％之多。平均每六・二九位訪日遊客，就有一人是來自臺灣的貴客。另外，在中國、臺灣、香港、澳門這整個華語地區的市場規模，則為一千三百零二萬人。其結構比更高達四十五・二％（同為二〇一七實際數據）。平均每兩位訪日遊客，就有一位

是來自華語地區的客人。對日本而言，華語地區的各位，是最舉足輕重的貴賓。

一個國家的經濟浮沉，其實取決於其人口動態。日本的總人口數約一億兩千六百四十五萬人（二○一八年），自二○一一年的巔峰過後，如今已持續減少了一百萬人以上。另外在經濟方面，比總人口數更重要的，則是十五歲以上未滿六十五歲的生產年齡人口（現役工作人口）動態。日本從一九九五年起，生產年齡人口每年都在減少。至於最近，則是每年減少約七十萬人。即便如此，日本社會仍未喪失活力，其要因恰如前述，是因為有入境交流需求在支撐著大局。二○一七年外國遊客在日本消費的金額，約為四兆四千億日圓。這份入境交流消費，彌補了人口遞減所導致的國內需求減少。

在日本，為了矯正人口往東京單極集中、抑制地方人口減少，並提升日本整體的活力，第二次安倍改造內閣於二○一四年九月三日成立之際，在首相記者會上宣布了「地方創生」戰略，並以疾風之姿實施至今。實際上，地方創生政策最為重要的戰略，正是「振興入境交流」。日本地方上的活力，正在逐漸受到訪日外籍旅客旺盛的消費慾望所支撐。如今有大半的訪日遊客，皆已化身回頭客，並開始從東京、大阪等大都會圈擴散至地方。

另一方面，試著檢視臺灣的人口動態，總人口數為兩千三百五十七萬一千人（二○一七

年）。這個數字預計會在二○二四年（快則二○二二年）轉向減少。臺灣的生產年齡人口，已在二○一五年封頂，往後每年將會減少約十八萬人。此趨勢在韓國也是一樣。中國部分，其總人口數雖會不斷增加，生產年齡人口卻已在二○一二年抵達顛峰。

從今而後，不只訪日入境交流，振興從日本往華語地區的出境旅遊，同樣事關重大。飛往日本的航班，雖然來程高朋滿座，回程卻空空蕩蕩，繼續如此將無法長期持恆。日本也需要創造出前往華語地區各國的出境遊客才行。「雙生旅遊（twin tourism）」的重要性正在增長。twin 是為雙生子。入境旅遊和出境旅遊這兩者，正必須像是雙生子般融洽地發展下去。唯有朝此處傾力投注，才能雙雙打穩日本、華語地區實現永續性觀光立國最關鍵的基盤。

此外，目前全球的觀光型態，也已從歷來的團體旅遊，轉向以個人獨立旅遊（FIT）為主。而遊客的目的地，同樣逐漸超出了純粹參觀歷史遺產和絕美佳景的觀光勝地。在這個時代，觀光不會繼續侷限於臺灣著名的觀光勝地花蓮、日月潭、九份老街，或者臺北、臺中、臺南、高雄等大都市，包括地方城市和農村生活，都有機會成為觀光資源。這在中國、香港、澳門說起來亦全部相同。

日本是亞洲少子高齡化、人口減少最甚的國家。如今，日本為了對抗人口減少，創造出

精神奕奕、得以持恆的社會，已經開始著手振興入境交流產業。我為了將這份挑戰導向成功，而寫下了此書。面對居住於往後將持續老化的東亞地區之讀者諸君，我也由衷期望能夠帶出良好的提點。另外，我總是夢想著以下三件事情能夠取得成功：

①全體華語地區、日本、韓國皆能實現各自的觀光立國。

②人們能跨越國境、相互往來，創建出東亞巨型觀光交流圈的巨大市場。

③透過振興旅遊，使整體東亞持續扮演全球最高水準的豐潤地區，直到永遠。

前言

此次，我將書籍的標題定為《大旅遊時代的攻客祕訣：解析訪日人數如何突破三千萬》。

隨著入境交流市場的擴大，這幾年來，此領域已出版了極其多樣的相關讀物。我自身也已著述、出版了五本入境交流類書籍（共著不計）。本次的書籍，將是關於入境交流的第六本著作。在這之前，我也曾撰寫如《服務現場的待客英語會話：用英語賺錢》[1]（朝日出版社刊）的實用英語會話教科書，但關於入境交流，我還未寫過實踐性獲利的方法書籍。此次是為初試啼聲。但這一次，我並不打算只寫本單純的指導書或技巧集。

日本的入境交流產業步過黎明期，終於將入發展期。遇上暫時性的流行或熱潮時，就算沒什麼前瞻性和戰略，光從表面仿效周遭，只消偷取技術情報，東試試西試試，任誰都能賺進一定程度的錢，換言之，得以創造銷量及短期性的利益。接著，在接下來的數年之間，意即約莫在二〇二〇年東京奧運暨身障奧運到來之前，或許都還能順風暢行。但再之後就不一樣了。僅有卓越者得以勝存，平庸者、拙劣者被篩選淘汰的時代必會降臨。這正是「優勝劣

1 暫譯，原書名《接客現場の英会話もうかるイングリッシュ》。

敗）時代的到來。換句話說，我認為此刻正是好時機，要成為真正的勝利者，這是做足準備的大好機會。

追根溯源，日語中的「賺錢」一詞，跟「預備」有著相同的語源。所謂「預備」，即是「事前做好準備」。如果絲毫不行準備，糊里糊塗地亂搞一通，最後的「賺頭」（＝成果）將會很少，無法長久持續。實際上在這十年間，我已看過多不勝數的人們，憑著匱乏的知識和粗淺經驗，貿然投身入境交流事業，而後敗退。賣弄小聰明的知識、技術情報，隨著情勢的變化，轉瞬間就會不合時宜。我反倒認為，我們應當充分學會基礎的行事觀點（＝鐵則【key rules】、戰略、哲學）為日日都在急速進化的亞洲，以至於全球國際觀光市場的變化未雨綢繆。

在這裡，對於拿起本書的讀者，我想再次喚起各位的注意。本書標題[2]的序詞是「獲利」，這指的並不是「賺錢」。我們家鄉佐賀縣的大前輩，實業家市村清先生（理光三愛集團創業者，一九○○至一九六八年）以名言無數而著稱，關於「賺錢」和「獲利」的差異，下面這句話也眾所周知。

「再怎麼有本事，能賺的錢都有限度；獲利卻可以無限。而我行路遵循的準則，就是這

個『獲利』。」

所言甚是。短視近利亂發橫財，是沒有意義的。如同隨後本文第二章的「鐵則二」所述，入境交流經濟這個領域，應當要以中長期的視野來經營。所謂「行路遵循的準則」，亦可代換成前瞻與理念。

在這裡，我想先簡單說明本書的結構。首先在第一章中，我將闡示概論及目前入境交流市場的概況；在第二章中，我將講述主題「入境行銷」的「十大鐵則」。接著第三章的命題為「海外主要市場之國家及地區分析」，我將出示各種客觀數據，逐步講解該如何具體推進入境交流的戰略與戰術。最後，最終章第四章則以「孕育成果的七、五、三哲學」為題，我將闡釋此些鐵則、戰略及戰術最根本的基盤哲學。

您既可以從頭逐章閱讀，也可以直接從實踐篇的第三章切入，閱讀戰略與戰術篇、數據篇。不過，無論從何處讀起，我都希望各位務必讀完本書的所有項目，為使我國逐步實現觀光立國，我期待能與各位共享憧憬及想法上的全面觀點。

另外，在此次的書籍當中，我的作者頭銜刻意標為「一般社團法人日本 INBOUND 聯合會（JIF）」的理事長。經過約六年的建構準備期，二〇一七年四月，我與有志一同的大家一起成立了這間社團法人。該會志在串連起日本入境交流產業相關的政官民學、市民等全體持股人（利害關係者），是為一提供平台的組織，也是替人們提供入境交流相關覺察與學習場合的機構。

話說從頭，我為何會提倡成立 JIF 呢？它遙遠的原點是在二〇一一年三月十一日，東日本大地震發生之後，日本的入境交流業界處於毀滅狀態，我深刻體認到，就算各業者七零八落地分頭活動，仍然有其極限。接著，直覺告訴我，我們需要一個橫跨業界、跨越官民藩籬的全日本機構，來使日本全體的入境交流業者產生聯繫，集結起眾人的各種力量。

當然，我如今依然擔任著唐吉訶德集團「株式会社 Japan Inbound Solutions（JIS）」的代表取締役社長，同時每天也扮演著入境交流經濟的一介民間業者，在推行著事務。身為 JIF 這個機構的代表人，我鳥瞰著日本的入境交流情形；身為一位生意人，我每天都在辛勤奮鬥，追求著營業額及利潤的最大化，藉以守護我們 JIF 全體員工的生活——在本書中，我想從這兩種身份的觀點來切入論述。

因為此故，除了日夜在入境交流事業最前線大展長才的各位生意人士以外，包括政府、地方政府抑或 DMO/DMC 及其他各種公團體的各位關係人士，中央和地方的各位首長、議員，還有將日本觀光立國視為鄭重目標的所有人們，我強烈希望，各位務必都要拿起本書閱讀。

另一方面，我也在數所大學、研究所擔任客座教授。入境交流產業日新月異，過往的情報幾乎都派不上用場。目前能當成入境交流論教科書來活用的書籍尚也不多。是以，我也會站在教育者的立場來撰寫，期望本書成為入境交流領域方面的教科書，為專門學校、大學、研究院所活用。各位教育相關人士，若能將之當成教科書、參考書予以活用，將是我的榮幸。

另外，我每個月皆會在日本代表性旅遊經濟專業雜誌《週刊 Travel Journal》的卷頭欄位「觀點」連載專欄，在該誌編輯長的欣然允諾之下，書中各章除了本文之外，也收錄了該專欄的內容。希望讀者能跟本文一併閱讀（此外，我這一年多來在該誌刊登的專欄，有其中幾本的內容並未直接轉載，而是盡可能融入到了本文之中。另，雖然不會特別標明出來，但轉載的專欄內容在核對過近期的數值和要素後，已經過訂正與修改）。

在撰寫本書的過程中，我實在獲得了多方的支援、協助與激勵。尤其日經 BP 社的日經

BP 總研「未來研究所」的各位，在製作第三章的資料時，惠予了我極大的協助。借此機會，

我要對每一位相關人士獻上由衷的感謝。

二〇一七年十一月吉日

第一章

觀光立國的全球各國與日本

JAPAN AND OTHER TOURISM ORIENTED NATIONS OF THE WORLD

重新定義「入境」

我要在開頭處指出重要的一點。那就是，幾乎所有的人都誤以為「入境交流＝訪日觀光」。

許多人一在電視新聞等處聽聞「年訪日旅遊人數突破兩千四百萬人」，就會將這兩千四百萬人全都狹隘地歸為「（休閒）觀光客」。然而，實際上並非如此。而且除了這兩千四百萬人之外，後面將會提及，還有眾多的「入境交流」人潮存在。訪日觀光不過是狹義的入境交流；廣義的入境交流，則是更為巨大的概念。接下來本書所要講解的，就是廣義的入境交流。

入境（inbound），是「in」＋「bound」。舉例而言，在搭乘新幹線時，車內會播送英語廣播「This train is bound for Osaka.」，入境的「bound」也與之相同，有著「前往～某處」的意涵。也就是說，我們可以將訪日入境交流定義成，「聚向（前往）日本的人、物、金錢、資訊等全數向量」。[3]

具體說來，出差等商務訪日也屬於入境交流的範疇，因國際體育大賽來日也屬於入境

3　「入境交流（インバウンド；inbound）」這一詞彙，是日本二〇〇三年當時的首相小泉純一郎，為了使年年停滯於約五百萬人的訪日外國遊客倍增至一千萬人，而開始使用並提倡的。換句話說，即是要將全世界的人、物品、金錢吸引到日本來的戰略。另外，「inbound」在原始字義上為形容詞「入境的」，但因日本將其作為名詞等不同詞性運用，故本書中將「インバウンド（inbound）」一詞譯作「入境交流」。

交流，前來拜訪住在日本的家屬和朋友，也屬於入境交流。根據獨立行政法人日本學生支援機構（JASSO）在二〇一七年三月所公布的調查結果，日本在二〇一六年五月之際，共有多達二十三萬九千兩百八十七位留學生正在求學（較前年增加三萬九百零八人〔即十四・八％〕），這些人造訪日本，也屬於入境交流。更進一步，當留學生直接留在日本就業，包括其他移民人群在內，全都是「廣義的」入境交流。

不僅如此。人稱「越境 EC（跨境電子商務）」的跨國網路購物服務也一樣，居住在海外的郵購顧客，金錢直接進到了日本國內，從這一點來看也是資金的入境。同樣地，對日本股票及不動產的投資、事業投資等等，也全數包含在廣義的入境交流概念之中。

毫無疑問，訪日觀光是入境交流的一個重要支柱，實際上，許多觀光相關業者也都投入其中。但從入境交流的整體看來，那僅是滄海一粟的市場罷了。說穿了「入境交流相關業界」之類的東西並不存在，透過入境交流，所有的業種、業態都有賺錢的機會。

倘若沒有這層認識，只針對訪日觀光來擬訂戰略，就可能會跟巨大的錢礦擦身而過。

全球的現況，與日本的現實

在這裡，我同樣要先從化解各位的誤解做起。前面說過訪日觀光僅僅是（廣義）的一部分，不過這個「觀光」，說到底究竟是什麼呢？日語中的「觀光」一詞，經常會被置換成其他方便的詞彙，因而妨礙了我們對現況的正確掌握。

例如說，「國際觀光產業」所說的「觀光」，以英語呈現就是「Travel and Tourism」。

換言之，這並不只是以「休閒」為目的的觀光，而是包含了所有類型的旅行在內。如同前面談論入境定義時也曾提及的，除了商務旅行之外，探訪親朋好友，甚至於留學若為短期，都相當於「Travel and Tourism」。

是以，包括聯合國世界觀光振興組織（UNWTO）等國際機構、日本政府觀光局（JNTO，正式名稱：獨立行政法人國際觀光振興機構）等處所公布的各種數據，全都是包含上述各種內容的「Travel and Tourism」人數。對這部份的認識如果不夠精準，就會無法掌握正確的現況。

商務旅行總歸一句就是「出差」，在振興入境交流之際，對於 MICE（會展）的招攬及爭

取是為巨大關鍵。MICE 是取自「企業等單位的大規模會議（Meeting）」、「獎勵、研習旅遊（Incentive tour）」、「大會、學會、國際會議（Convention）」、「商展、展示會、活動（Exhibition/Event）」的字首縮寫，上述每一種都可望帶動出大規模的入境旅行。

舉例而言，像紐約、巴黎等全球代表性的 MICE 都市，皆會舉辦為數眾多由各國派代表參加的集會，由全球各國加盟的國際機構總部等設施林立，同樣為觀光人數、觀光收入這兩個面向傾注了偌大的貢獻。當然，能獲得這個成果，都是因為這些地方相當致力於 MICE 的招攬活動。然而在日本，有辦法站在相同地位招攬國際機構、舉辦商展等大型活動的地區、地方政府尚且不多。實際情況是，這些大型的國際活動幾乎都會舉辦在東京近郊。

接著，日語中的「返鄉」一詞，也就是朋友、家人的造訪，我們將這樣的人群稱作「VFR（Visiting Friends and Relatives）」。在國內旅遊的分類上，像是盂蘭盆節假期的返鄉潮，很容易會與其他觀光旅行區別開來，但在入境交流市場上，因為「返鄉」而從國外回到日本的這些人群，其實是個不容錯過的龐大需求（這點將在第二章中詳述）。

全球國際觀光市場的動向

那麼，讓我們來看一看全球的現況。參考二○一七年八月 UNWTO 所發表的最新數據，二○一六年國際觀光客抵達人數（留宿一晚以上的訪客數），較前一年增加了三‧九％，來到十二億三千五百萬人；國際觀光收入同樣增加了二‧六％，也就是一兆兩千兩百億美元（即一百三十六兆六千四百億日圓，一美元換算成＝一百一十二日圓，以下相同）（圖 1-1、圖 1-2）。

觀光客人數不動如山的排名冠軍是法國。二○一六年造訪法國的外國觀光客人數，足足有八千兩百六十萬人。日本的目標是想在二○二○年達到四千萬人次，而法國在二○一六年的數字就已經是其兩倍以上。雖然法國因為受到恐怖攻擊等影響，觀光客人數比前一年減少了二‧二％，但仍就能吸引這麼多的外客雲集，不愧是稱冠全球的觀光大國。法國政府甚至宣布，要在二○二○年之前，將這個數字增加到一億人。而二○一六年的訪法入境交流，為法國帶來的收入是四百億歐元（即五兆三千兩百億日圓，一歐元換算成一百三十三日圓，以下相同）。法國政府預計要將這個數字，拉升至五百億歐元（六兆六千五百億日圓）。

【圖1-1】國際觀光客抵達人數排名（2016年）

排名	國家、地區	到達數（萬人）	較去年成長率（％）
1	法國	8,260.0	-2.2
2	美國	7,560.8	-2.4
3	西班牙	7,531.5	10.5
4	中國	5,927.0	4.2
5	義大利	5,237.2	3.2
6	英國	3,581.4	4.0
7	德國	3,557.9	1.7
8	墨西哥	3,507.9	9.3
9	泰國	3,258.8	8.9
10	土耳其	未確定	未確定
16	日本	2,403.9	21.8
	全體	12,3534.7	3.9

（出處：UNWTO World Tourism Barometer, Volume 15 August 2017-Statistical Annex.）

【圖1-2】國際觀光收入排名（2016年）

排名	國家、地區	收入（億美元）	較去年成長率（％）
1	美國	2,059.4	0.3
2	西班牙	603.5	7.1
3	泰國	498.7	14.7
4	中國	444.3	5.3
5	法國	424.8	-5.1
6	義大利	402.5	2.3
7	英國	396.2	-1.4
8	德國	374.3	1.7
9	香港	328.6	-9.0
10	澳洲	324.2	13.5
11	日本	306.8	10.4
	全體	12,195.6	2.6

（出處：UNWTO World Tourism Barometer, Volume 15 August 2017-Statistical Annex.）

根據世界觀光旅遊委員會（WTTC）的分析報告書，全球的觀光產業占GDP（國內生產毛額）比率，二〇一六年為十％，據說這衍生出了全球十分之一的就業機會。看看UNWTO的統計，觀光出口的總量攀升至一兆四千億美元（一百五十六兆八千億日圓），占全球總出口額的七％。全球的觀光產業，已經成長到超出汽車產業的規模，僅次於能源及化學製品，成了「排名第三的基礎產業」。

日本入境交流的最新情況

那麼，當觀光已然化身全球的基礎產業，日本的現況又是如何呢？國際觀光客抵達人數，也就是訪日外客人數，在二〇一六年創下了歷來最高的兩千四百零三萬九千七百人紀錄，比起前一年大幅增長了二十一・八％。某些聲浪似乎認為「爆買」[4]現象帶來的入境交流效應已經結束，其實完全沒那回事。

此外，在二〇一七年前半期結束的時刻，已經有一千三百七十六萬人訪日（較去年同期增加十七・四％），若按此成長率來推算，全年訪日人數將為兩千八百二十三萬人。日本政

4　日本流行語，指中國遊客蜂擁搶購日本商品的現象。

【圖1-3】訪日外客數排名（2016年）

排名	國家、地區	訪日外客數（萬人）	較去年成長率（%）
1	中國	637.4	27.6
2	韓國	509.0	27.2
3	臺灣	416.8	13.3
4	香港	183.9	20.7
5	美國	124.3	20.3
6	泰國	90.2	13.2
7	澳洲	44.5	18.4
8	馬來西亞	39.4	29.1
9	新加坡	36.2	17.2
10	菲律賓	34.8	29.6
11	英國	29.2	13.1
12	加拿大	27.3	18.1
13	印尼	27.1	32.1
14	法國	25.3	18.3
15	越南	23.4	26.1
16	德國	18.3	12.7
17	印度	12.3	19.3
18	義大利	11.9	15.6
19	澳門	9.9	18.0
20	西班牙	9.2	19.0
21	荷蘭	5.8	16.6
22	紐西蘭	5.6	14.0
23	俄羅斯	5.5	0.9
24	瑞典	5.0	5.6
25	瑞士	4.4	9.5
26	墨西哥	4.4	18.2
27	巴西	3.7	8.4
28	波蘭	3.2	29.9
29	比利時	3.0	23.9
30	以色列	2.9	34.2
	全體	2,404.0	21.8

（出處：日本政府觀光局［JNTO]）

府所設定的目標是「二○二○年四千萬人、二○三○年六千萬人」，這是往後只要每年逐步成長十五％，就能夠達到的數字。

若按國家、地區個別來看，還是由中國獨占鰲頭，如將韓國、台灣、香港併入計算，東亞的這四個國家、地區，就占了日本全體外客數的七十五％（圖1-3）。而若再計入「東南亞國家協會（ASEAN）＋印度」，此四處就占據了亞洲整體的八十五％之多。成長率較高的是印尼、菲律賓、馬來西亞、越南等東協諸國。

然而，訪日外客人數雖然依稀成長著，「外國人住宿人天數」[5] 從二○一六年五月之後，卻開始有某些月份的數值低於去年同期。放眼二○一六年全年，相對於訪日外客人數的二一‧八％增幅，外國人住宿人天數卻僅增加了五‧八％（所謂「住宿人天數」，若一人住宿兩晚，則計為「兩人」）。

為何會這樣呢？原因除了使用近來蔚為話題的民泊[6]之旅客人數變多，以及利用遠距離巴士夜間移動的人數增加等情況外，許多外國遊客皆是搭乘遊輪前來遊玩，同樣也造成了影響。這每一項都是統計所無法呈現出來的隱性因素，也就是「看不見的住宿」。

關於民泊，《住宅宿泊事業法》（民泊新法）已在二○一七年六月九日通過，並於二○

5　「外国人延べ宿泊者数」，每位外國旅客在一間旅館留宿一天，計為一個人天數。

6　在日本，民宿與民泊的定義並不相當。民宿指如農漁民等業者開放部分自宅，供遊客付費住宿之設施，主人通常身在家中，並會提供鄉土料理、家庭料理等；民泊則指獨棟住宅、公寓等處的單間出租設施，主人利用自身不在家中的時間供遊客入住，藉以獲取收入。

一八年六月十五日上路施行。如今民泊已確定完全合法化，其運用的實際成績，往後應該也會化為明確的數字，呈現在統計當中。若想計算搭乘夜間長距離巴士的外客人數，或許就有必要針對外國旅客發行優惠套票等，打造出由銷量來計數的體系。

另一方面關於郵輪，則是往後必須詳細分析的事項之一。某些地區或許很難體會，但二〇一六年郵輪停靠全國港口的次數，其實高達二〇一七次（博多港以三百二十八次遙占首位）。另外，同年的訪日遊輪遊客人數為一百九十九萬兩千人，占了訪日外客數的將近一成。然而由於乘客會直接留宿在船上，統計方面並未計入「住宿人數」當中。

目前一路所談的內容，是關於訪日外客的「人數」；另一方面，訪日外客所帶來的「消費」又是如何呢？隨著訪日遊客數的增加，訪日外客的消費額也節節攀升。根據觀光廳的「訪日外國人消費動向調查」，二〇一二年的訪日外客旅行消費額為一兆八百四十六億日圓，到了二〇一六年則為三兆七千四百七十六億日圓，創下了約三．五倍的成長紀錄。政府也設下了積極性的目標，企圖帶動進一步成長，使外客消費額也就是「入境交流 GDP」在二〇二〇年前達到八兆日圓，二〇三〇年前發展至十五兆日圓。

國際觀光市場正在增長的理由

就像這樣，全球在日本的觀光市場不受限地擴大，並且預計未來會再擴張，但其理由何在？不用說，首先「全球人口正在增長」這一點，就是很大的因素。我國人口業已步入衰減的境地，但全球各國的人口則仍持續增加（圖 1-4）。說穿了只有日本的人口正在減少，新興國家自不待言，包含其他先進國家在內，人口都仍有增加的傾向。

在訪日入境交流市場中值得矚目的，是亞洲的新興國家。與其他地區相比，其人口也有著壓倒性的猛增。尤其介於十五至六十四歲的「生產年齡人口」正在增長，是很重要的一點。

基於此故，這些國家的人均 GDP 正在大幅發展（圖 1-5）。不單是人口增加，邁向富裕的人群也正在變大。日本就位於此般亞洲的中心。正因如此，日本的入境交流才會有所增長。在具全球性擴大趨勢的觀光市場當中，訪日觀光客人數的成長率之所以如此顯著，就是因為這樣。

不僅如此，環繞在日本身旁的亞洲新興國家，往後還會益發富裕。如今形形色色的需求，已經從先進國家逐漸擴散至新興國家，人均 GDP 不斷成長的國家，人民首先會尋求物資上的

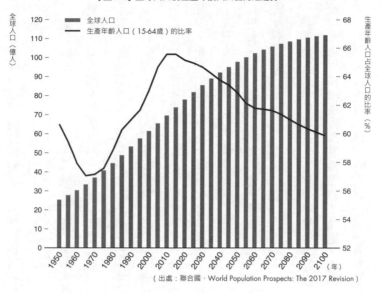

【圖1-4】全球人口及生產年齡人口占比之趨勢

全球人口（億人）

生產年齡人口占全球人口的比率（%）

■ 全球人口
― 生產年齡人口（15-64歲）的比率

（出處：聯合國、World Population Prospects: The 2017 Revision）

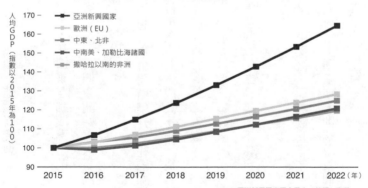

【圖1-5】各地區人均GDP之趨勢預測（2015～2022年）

人均GDP（指數以2015年為100）

■ 亞洲新興國家
■ 歐洲（EU）
■ 中東、北非
■ 中南美、加勒比海諸國
■ 撒哈拉以南的非洲

※亞洲新興國家不含日本、韓國、臺灣。
（出處：國際貨幣基金組織〔IMF〕、World Economic Outlook〔April 2017〕）

豐盈，接著開始享受時間消費型[7]的國內旅行和休閒娛樂等。然後，他們終究會走向世界各地。

他們的出境（outbound）熱潮（在日本看來就是入境），在國家達到成熟之前，只會有增無減。隨著國家逐漸成熟，就像目前從歐洲出發的外客那般，人們會開始需求更高質感、高附加價值的服務。也就是說，入境交流可以成為無限延續的市場。

不只亞洲，全球人口往後還會一路增長，全球的 GDP 想必也會繼續攀升。在國際觀光人口方面，同樣也不會增增減減，而會永續性地（至少往後再數十年）成長不止。從各種預測統計中，我們也能清楚看出此事。UNTWO 所公布的全球國際觀光客抵達人數，二〇一六年有十二億人，二〇三〇年推估將有十四億人，二〇三〇年則為十八億人，預計將會節節攀升。

也有些人認為，訪日入境交流會在舉辦東京奧運暨身障奧運的二〇二〇年劃下休止符，那可就是大錯特錯了。

我們身在人世的期間，有個東西會不斷增加，那就是入境交流。國際觀光產業，要說是往後唯一可以持續性成長的產業也不為過。然而，日本能否搭上順風車，則端看我們的努力而定。正因如此，用心投入的姿態、慎重的戰略和戰術，就顯得相當必要。

7　非日常性的休閒體驗等。

日本唯一的生存之道僅在入境交流

隨著周邊新興國家人口續增，日本的人口卻在相對減少。這是所有人都心知肚明的事實。

然而，知道「已經減少到什麼程度」的人卻意外不多。這五年來，全國人口減少了將近一百萬人。二〇一六年時人口減少了約三十萬人。減少速度還會在往後十年間進一步加劇，預計將減少約七百萬人（圖 1-6）。

光看數字，容易只捕捉到抽象性的概念，但只要具體思考一下，就會發現這是嚴重的大事。首先，「十年減少七百萬人」，參照人口動態的統計，幾乎已成定局。四國四個縣的人口約有三百八十萬人（二〇一七年五月推估人口），因此在十年後，算起來日本將會少掉將近二個四國的人口。坐擁廣島這個百萬人口都市的中國地區，五個縣的總人口約為七百五十萬人（二〇一七年五月推估人口），因此也可以透過少掉這五個縣，來計算日本人口減少的規模。「十年七百萬人」這個數字究竟多具衝擊性，您是否已經切身感受到了呢？

事情還沒結束。現在已有預估出爐，在二〇六〇年之前，日本的人口將會減少四千萬人。

順帶一提，四千萬人幾已可與目前關東地區一都六縣的人口匹敵。再這樣束手待斃，日本這

【圖1-6】日本人口與生產年齡人口占比之趨勢

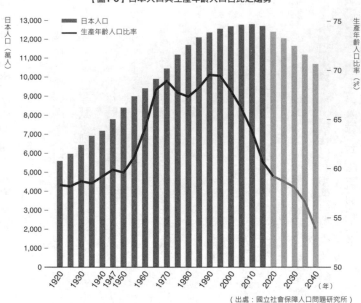

(出處：國立社會保障人口問題研究所)

個國家總有一天會灰飛煙滅。

不過嚴格說來，日本的人口並不是「在減少」。而是正在回歸原貌。二〇一八年恰逢明治維新數來一百五十年的節點之年，同年 NHK 大河劇《西鄉殿》的主人翁西鄉隆盛所大放異彩的那個時代，日本的人口曾經僅約三千三百萬人。人口從那時開始劇烈膨脹，在二〇〇八年邁向了一億兩千八百零八萬人的巔峰。在一百五十年內，竟然整整翻了四倍。

事實擺在眼前，在報章雜誌等處，有時卻會出現「這只是在回歸過往而已，沒什麼問題」之類的爭論，

此屬大謬不然。一百五十年前的日本，人口幾乎全是由年輕人（＝現役人口）所構成。（年輕的日本！）然而往後的日本，卻幾乎都是高齡者。六十五歲以上高齡者占總人口的比率，二○一六年推算為二十七‧三％。到了二○六○年，這個比率預估將達三十八‧一％，近乎四成。相對地，現役人口（＝生產年齡人口）占同年總人口的比率為五十一‧六％，僅約半數。（年老的日本！）不得不說，殘酷的未來正在等著我們。

日本人口的減少，將從現在開始越發加速。這是無從閃躲的未來。這般逐漸縮小的日本，若想變得如歐美先進諸國那般，而且還要變身成「人口不會減少的社會」，除了取得入境交流（＝國際交流人口）這個無限的市場以外，別無他道。為此，我們僅能逐步落實對全球敞開大門的觀光立國，不，應該要成為觀光大國才行。

如同前述，全球的國際觀光人口往後也會成長下去。而且在我們日本的周遭，還存在著亞洲這個放眼全球成長仍尤劇烈的巨大市場。賺飽錢囊的發展性同樣宏大。入境交流不在短期性的視野，而是值得全力以赴的領域。當然，致勝之機同樣存在。

全球觀光競爭力第四名的衝擊

二〇一七年四月，以達沃斯論壇聞名的世界經濟論壇（WEF）公布了一項數據，似乎足以替日本在全球入境交流市場的致勝之機背書。那也就是「觀光競爭力指數」（每兩年發布一次）。日本在二〇一一年排第二十二名，二〇一三年第十四名，前次二〇一五年則拿下第九名的成績。

「那麼，本次的成績是⋯⋯」我也滿懷著期待與不安，等待結果出爐。令人驚訝的是，日本的排名較上次前進了五名之多，在調查對象一百三十六個國家及地區當中，躍上了歷來最高的第四名（圖 1-7）。這實在令人心頭一快。

排名前段班的十個國家，除日本以外全都來自歐洲、北美、澳洲。在亞洲地區，日本接續前次續奪冠軍，第十一名的香港（前次第十三名）、第十三名的新加坡（同第十一名）、第十五名的中國（同第十七

【圖1-7】觀光競爭力排名（2017年）

排名（前次排名）	國家・地區
1（1）	西班牙
2（2）	法國
3（3）	德國
4（9）	日本
5（5）	英國
6（4）	美國
7（7）	澳洲
8（8）	義大利
9（10）	加拿大
10（6）	瑞士

（出處：世界經濟論壇〔WEF〕）

名）跟隨在後。

這項競爭力指數共由十四個大項目，以及多達九十個小項目合計（平均值）判定。日本的總排名之所以往上爬，最大因素還是在於「機票的燃油附加費、機場使用費」等項目的低廉化，使日本的價格競爭力從前次的第一百一十九名躍升至第九十四名。這一點在報告中也有附註。

在政府發展觀光產業優先度的項目當中，日本也從第四十二名變成第十六名，有了大幅的改善。有效攬客宣傳活動的實施度，也從第五十七名跳升至第二十七名。至於其他名列前茅的評價項目，還包括了交通基礎建設、ICT（資訊與通訊技術）環境的便利性等，而在安全度、健康衛生、文化資源等項目中，也跟前次一樣獲得了高分。

總之，在改善了向來的高花費瓶頸之後，日本的整體得分得以上拉，最終奪下了總排名第四的這份榮耀。

逐漸清晰的課題，與建構真正實力的關鍵

當然，在競爭力指數的報告當中，日本並非樣樣都取得了高度評價。低度評價的項目依然存在。在那之中，我們可以隱約看出日本的課題。尤其「環境永續（環境面向上的持續可能性）」排第四十五名，報告本文中特別提出，此方面往後尚需改善。在該類別的子項目中，包括「PM（懸浮微粒）排放度」（第九十三名）、「海鮮類濫捕程度」（第七十一名）、「受威脅動植物的增加程度」（第一百二十九名）等，文中嚴厲指出，不限於觀光，日本整體的永續性也有令人擔憂之處。

因此，這不是我們沉醉於「全球第四名」盛譽的時候了。畢竟若逐一看過各個子項目，日本離第四名該有的樣子實在遠得很。現在不過是九十個項目的綜合結果還不錯罷了。這要說成是日本擅長的「模範生式」拿分方式也不為過。

我認為以觀光立國、觀光大國為目標的日本，應當立志超越西班牙，拿下第一名。那麼該怎麼做呢？舉例而言，「自然資源」（第二十六名）的排序，是沒辦法突然間就拔得頭籌的。

不過，其他仍有非常多的項目，只要加諸努力就有可能大幅改善。下回報告出爐的二〇一九

年，是東京奧運暨身障奧運的前哨年。我迫切希望全體國民都能放眼未來的兩年，貢獻己力精益求精。

若要說我個人的實際體會，這次的第四名，總覺稍微言過其實些。這是過譽了。「市民禮儀低落」、「電線桿和高壓電線林立」、「放任路上抽菸」、「外語標示不完備」、「英語能力不足」、「觀光地花花綠綠的廣告看板」、「WiFi 網絡貧乏」、「單方面的訪日旅遊熱潮」……等等等等，我們的課題積累得比山還高。

報告中所指的環境永續性過低，也令我相當在意，但這不僅是自然部份。日本現今真正的危機，在於「人口急速銳減下，空房、廢屋的增加」、「古民房等歷史文化代表性景觀遭到破壞，以及國民道德的急速劣化」。政府要實現「二○二○年四千萬人、二○三○年六千萬人」的目標，絕不可缺的一個條件，就是博得回頭客。為此，使上述領域重生並為課題解套，才是最大的關鍵。

日本的課題，與今後的可能性

前面我們討論了全球觀光立國的國家與國際觀光市場的現況，接下我想將這些東西，拿來與日本所處的現實情形相互對照，稍加詳盡地探討推動入境交流的課題及其可能性。首先我必須在這裡指出，入境觀光與出境觀光的乖離之處。所謂出境，也就是指日本人的海外旅行，該數字在這二十年來，幾乎皆是持平。

相較於此，入境觀光在二〇〇〇年時曾經未達五百萬人，而且還幾乎都是商務旅客。該數字在二〇一二年開始起飛，二〇一六年突破了兩千四百萬人。要說發生了什麼事，那也就是出境觀光和入境觀光發生了逆轉（圖1-8）。

二〇一六年的差值約為七百萬人，二〇一七年則如同前述，

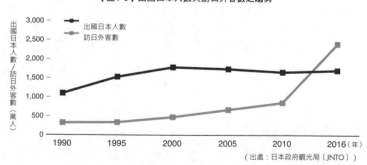

【圖1-8】出國日本人數與訪日外客數之趨勢

出國日本人數／訪日外客數（萬人）

- ■ 出國日本人數
- ■ 訪日外客數

3,000 —
2,500 —
2,000 —
1,500 —
1,000 —
500 —
0 —

1990　1995　2000　2005　2010　2016（年）

（出處：日本政府觀光局〔JNTO〕）

預估會拉開更大的差距。

在即將舉辦東京奧運暨身障奧運的二〇二〇年，當訪日外客數達到政府目標的四千萬人時，假設出境觀光仍如現狀，僅有一千七百萬人，兩邊的差距就會足足超過兩倍。這會引發什麼狀況呢？舉例而言，儘管想來日本的外國人不計其數，由於日本人不搭飛機，載客率便會不穩定。這會使飛航路線難以供給與維持，或導致機票價格暴漲。這些情形，甚至可能替吸客四千萬人的目標種下風險因子。

讓更多人取得護照

想實現觀光立國，就有必要使入境與出境這兩大主力獲得成長。為此我想提議：先促使民眾取得護照。其原因在於，日本人的護照持有率（有效護照數相對於人口的比率），全國平均也僅有二十三‧四％。這在G7國家（日美歐等主要七國）之列，壓倒性地名落末尾。這倒不如說，在其他先進國家，幾乎全體國民都持有護照，每四人中僅一人持有護照的國家，根本只有日本。

豈止如此，護照持有率還正以每年〇‧五％的程度減少中。也就是說，日本現今正在變得封閉。高齡化也是其中一個問題所在。然而，就算把該點除去不看，這仍是個非同小可的問題。在持有率最低的青森縣，比率甚至僅有九‧一％，每十人只有不到一人持有護照。

在顯示出國人口百分比的出國率方面也是一樣，相較於日本的平均十二‧七％，G7諸國中的加拿大為八十九‧八％，英國為一〇〇‧五％、德國為一〇〇‧五％，個個數字皆是極高。就連國土遼闊到國內移動足以匹敵國外旅行的美國，出國率都有二十三％，日本這麼個小小的島國，卻不超過十二‧七％。

這樣一來，要說日本正在「鎖國」也不為過。總之，大部分人都對出國不感興趣。在這種狀況下，「入境交流、入境交流」卻在漫天喧嚷。這種單向性（one way）的思考，已經引發了特定地方機場國際線減班的問題。由於日本出發班次的載客率過低，導致了收支無法合算。

日本如想逐漸邁向入境交流大國，接納訪日外客的入境觀光，以及日本人出國旅遊的出境觀光就必須兩相平衡，基於雙向性（two way）旅遊的構想，日本人自己也必須前往海外才行。想打造對世界敞開大門的國度，首先就該從「心靈鎖國」倘若辦不到，觀光立國就難以實現。

解放出來。

以地區分散為強項，達成多產業化

本章開頭曾談過「入境」的定義，由於其概念很是狹隘，在地的民眾不具有當事者意識，也成了一個課題。換句話說，由於大家的想像只停留在狹義的「訪日觀光」（而且只限休閒觀光）上頭，許多地方居民都會認為，自己跟入境交流並無關連。

若要實現地方創生，使入境交流邁向生生不息，地方的群眾就有必要投身經營廣義的入境交流。這是因為入境交流需求的急速增加，已經對市民的生活基礎建設造成了過度負擔。

據說由於京都特定地區的觀光客暴增，如今已經出現年長者搭不上巴士的案例。會演變成這種事態，都是因為沒想過會有這麼多觀光客擁而來所致。既然就連日本原就最具代表性的觀光地京都，都會深陷此般泥淖，那麼對入境觀光客未做先行預估的其他地方城市，或許還會有更混亂的事態等著發生（其後將於第二章「鐵則七」中詳述）。

實際上，就如法國這樣全球龍頭的觀光大國，入境觀光也都集中在首都巴黎。其單極集

中的程度，據說是甚至是「六成入境交流都在巴黎」、「七成觀光消費都在巴黎」、「八成免稅營業額都在巴黎」的情況。

相對於此，日本的入境觀光，早已開始從大都會圈分散到各個地方。只要此趨勢繼續發展下去，大概就能實現名冠全球的觀光立國了。然而為此，能夠理解入境交流的遼闊概念、使全體地區投入經營，便是重中之重。

在地方上必須戰略性思考的還有一點，就是相關產業的多樣化（多產業化）。重要的是不能只讓特定業者獲利，而要讓外客的消費遍布整個地方。入境交流能讓外幣直接進到自家地區之中，這也是種罕見的外幣取得途徑。如果只交由中央的大企業去做入境交流，使這份恩惠被吸收到地方之外，那樣就太可惜了。

以飯店、旅館為例，供應的餐點必須盡量使用在地食材、提供在地釀造的地酒。極盡可能地活用在地物產，盤子等用具也採用地方產物，必須從所有的面向出發，打造跟在地需求有所連結的戰略。此外在增建設施或改裝時，也要聘請在地的土木工程店家，配用在地的建材，工作人員也要盡可能從在地雇用。往來的客戶，同樣要盡量在區域內尋找。

這樣一來，隨著入境交流所產生的各樣需求，就會在地方上流通（循環）。這也能孕育

出在地區僅有的附加價值。例如，單純把地酒出貨到地區之外，每合酒的價格僅能賣到數百日圓，但若拿給地方餐廳或旅宿的客人喝，則能以超出一千日圓的價格來供應。只要跟釀酒廠配合，餐飲店和住宿設施就能創造出相應的「內需」與就業。

落入地區內的金錢，在地區中順利流轉，能打造出這樣的結構最是緊要。成功的入境交流經營，無法由單一業者達成目標。需要結合地區內的全體力量，以獨立區域的身分直接迎向世界，唯有這樣打造城鎮，才能帶動地區的活性。

使單日遊客化為住宿客、長期旅居遊客

幾乎所有地區、城鎮、觀光設施，連免稅店也包括在內，現況都是只在做著一日遊「路過客」的生意。然而只要遊客沒有留宿，在城鎮中逗留的時間就很短暫。能否使遊客的逗留時間變長，流入城鎮的金錢額度將會天差地遠。為此，就必須創造出讓遊客想住在該城鎮的理由。

好比說，長崎是入境交流需求正在成長的一個城市，但其課題在於，有七十一％的外國

觀光客，都是單日遊客。這個課題是受到來自海外的油輪所影響。二○一六年船隻在長崎靠港的次數為一百九十七次，僅次於博多，為全國第二名。光憑這個部分，就占去了長崎外國觀光客的五十七％。其他來自福岡、佐賀等地，到此處一日遊的外客有十四％，留宿的外客僅有寥寥二十九％。

留滯時間只要夠長，到商店街去東逛西走，夜裡用餐喝酒，落入城鎮自家口袋的金錢就會增加。不僅如此，說穿了白天的錢包跟夜裡的錢包可是不一樣的。舉例來說，願意花三千日圓吃午餐的人大概很少，但若是晚間用餐，別說三千日圓了，吃出更高金額也算司空見慣。

日本人對夜間消費的嗅覺不夠敏銳，但在此則是相當重要的一點（詳情將於第二章「鐵則九」中講述）。

該如何使單日遊客變成住宿客？往後我們應該就此觀點，逐步建立起有效的戰略。而在那之前，應當先目標獲得長期滯留的遊客。前些日子，日本政府觀光局JNTO的松山良一理事長曾為我惠賜指教，例如在義大利的度假地等處，也有許多住宿設施，只以一星期為單位租賃。相對地，當地也確立了豐富的遊樂內容，好讓玩一星期的客人不會厭膩。不能只是一天、兩天的程度，如果不能長期留客，就沒辦法獲利。另一方面，由於日本人的工作型態向

來不太會請一陣子的長假，講到旅行通常都是當天來回，頂多兩天一夜，無論何種地區、業種，都只具有應付此種需求的旅遊內容。然至如今，大家又企圖直接拿此種典範來應付入境觀光。說穿了就是用錯誤的方式在賺錢。

正是現在，才需要典範轉移。要讓觀光客長期停留，需要的是「軸思考」。各個地區都要成為小小的軸（車輪的軸心），隔壁城鎮並非勁敵，為使遊客長期停留，應該視之為創造重要觀光內容的夥伴。這將會成為地區全體的賺錢力道（關於「軸思考」，也將在第二章的「鐵則四」中詳述）。

獲得全年型的回頭客

日本的入境觀光，基本上春與秋季的需求較高。這是櫻花的季節和紅葉的季節。當然夏天也會有眾多遊客造訪日本，但八月、九月和十一月等時節的觀光力道相較疲弱，尤其在地方上，這個傾向又更明顯。

由於無法全年因應觀光客，觀光產業的生產性低、待機成本高。觀光產業的業者經常是

季節勞動者，因而難以培育出專家和行家。這是因為，這樣的一份工作，沒辦法讓扮演一家經濟支柱的勞動力拼上人生去埋首經營。因此，觀光產業便仰賴著零工和兼職等暫時性的僱員，落入難以創新的境地。

逐一分析海外市場（客源、市場）的休假、全年行事曆，建構全年型的投資組合（資源結構），為了化身全年型旅遊目的地而建立戰略──光靠日本現今入境交流的基本賺錢方式，是無法辦到這些事情的。因此，海灘度假地只有夏季，滑雪度假地只有冬季，溫泉勝地只有春秋季的旅遊旺季、黃金週及盂蘭盆節連假，全都只能在特定時期賺到錢。

據說北陸在產蟹時期會確保賺進一年份的利益，用來填補其他時期的赤字。這也成為了人們越來越窮的原因。像這樣「只在特定時期仰賴特別需求」的結構，就結果而言會縮小市場。想使訪日入境交流產生持續性的成長，組織全年型投資組合的戰略就不可或缺。

同時，今後我們也有必要積極研討共享經濟（在 IT〔資訊技術〕的發達之下，因交換或共享物品、閒置資產、金錢服務等所衍生出的經濟）。包括美國的 Airbnb 公司、中國的途家公司、經營「STAY JAPAN」的百戰鍊磨公司等，如同前述，隨著民泊新法開始施行，從二〇一八年六月十五日起，不符合法規的黑民泊將逐漸轉型成合法民泊，這對民泊服務的振興

而言，應當會是一大良機。

各個地區該如何利用這番大好機會呢？該如何活用區域內的各類閒置資產？如果不想一味倚靠新投資，往後在戰略上應當深討的要點，至少必須活用地方上沉睡的資源來支援入境交流，並持續管理。

新客人會順遂地增長，日本從今而後，若想在全球入境交流市場中持續茁壯，一個很大的課題，便是獲取回頭客。要說搖籃期已結束也無妨，入境交流接下來將會進入發展期，這個階段，是時候開始打造戰略吸引回頭客了。捨棄搖籃期的典範，拿長期的視野洞察未來吧！

因為成熟期，尚在漫漫長路之外。

觀點 [其一]

明治維新與觀光立國

前些日子造訪山口縣時，我到萩市逛了逛。二○一八年是明治維新的一百五十週年。在萩這塊孕育維新的胎動地，我尤其想到吉田松陰（一八三○至一八五九年）的松下村塾去看看。私塾的建築物是「明治日本產業革命遺產」的其中一座，如今也被列入了世界文化遺產。我只在教科書上看過照片，當小小的建築物映入眼簾，我深深覺得「這裡正是近代日本的原點」。畢竟若講起松陰，大家都只會想到他扮演幕末政治思想家的那一面。當然，正是因為有他的思想，才刺激了幕末志士們的危機意識，驅使他們推翻幕府，搏命開創新時代。西洋列強當時靠產業力量壓制著亞洲、非洲各國，建立起了一個個的殖民地。江戶幕府業已喪失了突危的能力。

另一方面，收他當養子的吉田家，原本曾是教導山鹿流兵學的典範門第。

攝於世界遺產「松下村塾」（山口縣萩市）

以現今說法就是理科派系。吉田松陰所指導過的學生，包括高杉晉作、山縣有朋，以及人稱「長洲五傑」的英國留學生等，對日本近代化、產業化產生貢獻的人才輩出不絕。吉田松陰同時也是產業立國的原點。在一八六三年五月十日，萩藩發動下關戰爭執行攘夷。另一方面，同藩在同月十二日，也派出五名年輕藩士經橫濱港偷渡至英國留學。他們打破國家禁令遠渡重洋，前往了倫敦大學留學。他們積極學習歐美近代的產業文明，並在回國後成為日本近代化、工業化的領袖，大顯身手。首代內閣總理大臣伊藤博文、首代外務大臣井上馨、工部卿[8]山尾庸三、造幣局長遠藤謹助、鐵道廳長官井上

勝，正是這長洲五傑。在此次旅遊中，萩的幾乎每座世界遺產，也就是包括萩反射爐、惠美須鼻造船所遺址、萩城下町等處，我都走馬看花地繞了一回。松下村塾不僅是政治思想，也是日本這個製造國度的人才培育基盤（所以此塾這次才會被列為產業革命遺產）。

日本自明治維新後，人口就開始急速增長。所謂明治維新，就是規範的極度放寬。身分制度在江戶時代固定了下來，孩子不得選擇異於父母身分階級的職業維生。過去曾有約三百處的藩境，不得自由通過移居。在維新之後，製造產業的發展使GDP隨之拉高，人口就像乘著雲霄飛車劇烈爬升。實際上在這一百五十年間，人口從約三千三百萬人增加到約一億兩千八百萬人，大概變成了四倍。然而如今，日本的人口卻在這五年內減少了一百萬人。預估在接下來的十年之間，還會再減少約七百萬人。如果袖手旁觀，國家搞不好會灰飛煙滅。在某種意義上，日本正在面臨的危機，比幕末殖民地化的危機還要嚴重。

二〇一六年我國貿易收支順差四兆七百四十一億日圓。這是六年來首次未見赤字。然而出口額卻減少了七·四％，即七十兆三百九十二億日圓。

進口額則減少了十五・九％。這不過是因為原油價格調降使進口額減少，才變成順差罷了（順帶一提，規模最大的赤字是二○一四年的貿易收支，赤字十二兆八千一百六十一億日圓）。僅靠產業立國與貿易立國的時代已然終焉。另一方面，我國旅行收支的出境支出與外客訪日的收入在二○一四年達成均衡，在二○一五年已出現順差。二○一六年順差額度擴大，到達一兆三千三百九十一億日圓（快報數值）。直截了當地說，日本熬過危機的唯一突破口，除了觀光立國再無其他。松陰曾說過一句話，「草莽崛起」。所謂草莽就是一個個的市民。所謂崛起則是起而做。松陰創立了產業國家的礎石。本世紀日本所面臨的危機，我則期望拿觀光立國來正面對決。為此，我們現在所需要的，便是創設嶄新的松下村塾，孕育為數眾多扛起觀光立國的有為領袖（志士），並使草莽崛起。

（首刊：《週刊 Travel Journal》，二○一七年七月十日號）

第二章

入境行銷的十大鐵則

INBOUND MARKETING 10 KEY RULES

在第二章中，我想劃分出十個項目，來探討入境行銷不可或缺的心理準備「鐵則」（圖2-1）。在第一章中也曾提及，短暫性的「爆買」風潮雖然結束了，訪日入境需求的正式成長，毋寧說重頭戲才要開始。那麼在這個情況之下，到底應該做好怎樣的心理準備、建立何種戰略、以什麼為目標、往何處投注人才與資金才好呢？當然，各式各樣的地區和業態等，都會使具體戰略及戰術大有不同。即便如此，在本質性的層級上仍存在著普遍性，也就是共同項。

我想提出十項「鐵則」，也就是十個基本原則，這些觀點將幫助各位不斷獲利，得勝留存。

接續於本章後的第三章中，我會把焦點放在入境交流的客源市場（訪日旅遊市場），講述「全球主要市場的國家、地區分析」。在像這樣參考全球各個市場、國內各個地區的要素，來逐步推進具體戰略及戰術之前，我認為有必要先充分了解能孕育成果的基礎心理準備及構思方式，也就是宛如其基盤般的「鐵則」。

【圖2-1】入境行銷的十大鐵則

鐵則1 貫徹「旅客視角」
—— 推廣與款待

鐵則2 樹立「中、長期計畫」

鐵則3 從「花事業」著手——「米事業」隨後

鐵則4 「攜手」前行

鐵則5 找到、學習、採納「已經發生的未來」

鐵則6 飛向世界
—— 所有答案都在「客源市場」

鐵則7 讓「手中既有資源」發揮最大功效

鐵則8 建立、執行優質戰略

鐵則9 攻占夜間市場

鉄則10 多樣性才是永續成功的礎石

鐵則一

貫徹「旅客視角」——推廣與款待

要使你的入境交流經濟「獲利」，也就是邁向成功，首先最需要貫徹「旅客視角」。這就是「鐵則一」。說得直接一些，意即「不分日本人（居住者＝也就是己方）或外國人（訪日客＝旅客）」。

自從瀧川・克莉絲汀小姐在二〇一三年九月的國際奧會上發表最終演講，替東京主辦奧運暨身障奧運拉票以來，如今在觀光立國的相關人士之間，「熱情好客」（おもてなし）一詞[9]早已無人不曉，但那種僅止於表面口號、踽踽獨行的形象，仍舊揮之不去。

「熱情好客」化作英語就是「殷勤招待全球（Global Hospitality）」。殷勤招待全球的本質，則是「每位客人皆平等（All Customers are equal）」。這是對所有客人平等視之（眾客平等）的一種觀念。

「日本人是這樣、外國人是那樣」，一般而言在日本，都會如此將日本人跟外國人（訪

9 瀧川・克莉絲汀為二〇二〇年日本東京奧運的形象大使。在二〇一三年國際奧會的會議上，瀧川在演講中介紹了日本「熱情好客」（お・も・て・な・し）的情操，順利為東京拿下二〇二〇年奧運主辦權。

日客）分開思考。不去區分這兩者的款待態度，才是最重要的。

在國外的城市中，我尤其喜歡泰國曼谷以及新加坡。每次造訪的時候，總會有種自己是當地居民的錯覺。前些日子，我再次思索了一番，這些城市究竟為何如此舒適宜人呢？接著我發現，那是因為「完全不會被當成外國人來對待」的緣故。說穿了這兩個城市，是完全不會擺架子的。你不會被看待成外國人。身為外國人的自己，自然而然地受到了城市裡的市民所接納。在街道上感到困惑時，一定會有人搭話詢問「May I help you?（需要幫忙嗎？）」。

要說這些舉動源自何處，那就是市民們都抱持著「They support our economy.」的共識，也就是「入境觀光的旅行者，支撐著我們大家的生活」。

我在曼谷常住的飯店，每當退了房準備去搭計程車時，園丁叔叔總會特地放下花剪，給予泰國式的問候。這總使我深受感動。若是櫃檯員工或者禮賓領班，問候客人本屬工作的一環。然而在曼谷，殷勤招待全球是深入眾人骨髓的本質，就連園丁叔叔也懷抱著熱情待客的基本姿態。我認為還沒辦法做到這件事，正是日本的一大課題。

那麼所謂「旅行者視角」，又是什麼呢？它是指就算面對外國客人，也能拿出跟日本客人毫無差別的相同待遇，不僅要落實殷勤招待全球，同時還要站在「旅行者」的立場上，也

就是從客人旅遊時的觀點出發，來建立並實行所有的戰略。就我們提供款待服務的這一方（＝居民）而言，這所有的活動都是「日常」業務。然而，旅行者卻不是這樣。對他們來說，這是「非日常」的。在旅行地點，所有不經意的要素都跟日常不同，處於不自由的狀態之中。

發揮自己的創造力，先行預想旅客們的那份不自由，接著貫徹對方的觀點來看待事物，這樣的角度才叫做「旅行者視角」。

從最初就要思及全球

前陣子，我跟工作夥伴參觀了西日本某座馳名的城池。保留江戶時代面貌的木造天守閣很是壯觀，天守閣視野極佳的最頂層，擠滿了若山似海的訪日遊客，幾無立足之隙。我向某個旅遊團搭話，原來是從美國前來教育旅行（校外教學）的一群高中生。除我們之外，並未見到國內遊客。我有些在意這座溢滿外客的城池對於外國遊客的接待能力有多高，於是開始在建築物內尋找外語標示。

我感到瞠目結舌。外語標示完全是零。傻眼到極點後，我忍不住笑了出來。館內展示著

各種說明牌，但因完全不具外語標示，美國的諸位學生於是直接走過而不停。（不論有多少價值，）建築物終歸只是建築物（＝物體）。如果不用英語寫出這座城池的歷史，他們就只是單純來看了個古老的物體，而後離去。多麼可惜。他們學習此城池以至於此城市的歷史、對之萌生興趣的機會，都在這一天被扼殺殆盡了。

我當場回想起前陣子，我跟過去有往來的某電動機械大廠前任高層幹部聊了天。我問到，日系家電廠商在國外一間間敗下陣來，另一方面，日系汽車公司卻在全球大獲成功，這是為什麼呢？

他回答：「汽車是能載著人奔馳的工具，是種普遍性的商品。這在全球各處，基本上都是不變的。然而家電（尤其生活家電）卻不一樣。如同其名，它們跟家庭生活休戚相關。日系廠商首先會製造適合國內的家電，接著再把它們調整成適合國外的狀態賣出去。這種做法再怎樣都會導致他們加拉巴哥化[10]，在全球競爭中落後他人。」

我心中浮現了美國蘋果公司創辦者史蒂夫‧賈伯斯的臉龐。接著我想道：「蘋果公司之所以功成名就，想必是因為從一開始就放眼全球整體市場，提出了嶄新創意所致。賈伯斯絕對沒有什麼先賣給美國大眾，接著再賣給全球大眾的那類想法。」

10 日本商業用語，指日本在孤立狀態下研發適合己國的產品，因而如「加拉巴哥群島」的物種般，喪失與全球連動的競爭力。

在國內觀光客減少的趨勢當中，不停成長的訪日外國旅客，是重要的座上嘉賓。然而國內各地觀光現場的實際情形，跟這座城池卻無二致。而且人們還用著相同的思考邏輯，「希望外國人也能前來」。首先為日本人打造設施，用日語製作各種介紹標示和導覽手冊。入境觀光的需求隨後再行處理，拿這些既存的牌示和印刷品來翻譯便是。

我想，是時候替換思考邏輯來個絕地大改造了。為了因應入境觀光客，才去考量多語言標示，這樣是不對的。早從一開始，我們戰略的前提就必須是：全球市民都會來訪。

人類永遠都是旅行者

為了分享殷勤招待全球（熱情待客）的根本之道，我想先來稍微談談歷史。

日本現存最古老的定居遺跡，是鹿兒島縣的上野原遺跡，研判是距今九千五百年前的繩文時代產物。然在七千三百年前，位於鹿兒島南方海底的鬼界火山臼劇烈噴發，包括上野原在內，九州地區的繩文文化都遭受了毀滅性的災害，這個村落因而消弭。殘存的眾繩文人乘著黑潮北上，於日本列島遍地開花。

在較之更遙遠的過去，如今東南亞的島嶼部分，曾是稱為「巽他古陸」的巨型次大陸。

冰河時期的海面低了大約一百公尺，現今流經泰國中央的湄南河，在堆積作用下形成了遼闊的平原。但隨著冰河時期降下終幕，北極海冰消融，從紀元前一萬兩千年前後起的數千年間，海平面逐漸上升。異他古陸就這樣沉入海底，化身遼闊的群島海域與大陸棚。曾居於該地的太古人群，接連渡海前往南洋群島、大洋洲，並且來到了包括上野原遺跡在內的日本。

進一步回溯，人類的祖先誕生於兩百萬年前的東非，其後東徙西遷，浪遊至世界各地。

而在二十萬年前，Homo sapiens（智人）同樣誕生在東非，他們行旅、漂泊，一邊與世界各地的舊人類反覆雜交，最後在地球上幾乎每片大陸與每座島嶼落腳定居。這是被稱為「Great Journey」的人類旅行詩篇。

提這個要做什麼呢？因為我們人類，正是永遠的旅行者。話題回歸日本，也有人說幾乎所有現存的村落，都是在十五世紀中葉（應仁之亂後）形成的。換言之，我們所有人在現今的城鎮定居下來，充其量也才經過了數百年而已。明明如此，我們卻無法捨棄頑固的「村落意識」、「鎖國意識」，只將外頭來的人們當成「外人」來對待。

這是不對的。追本溯源我們全體都是外人，我們全體都是旅行者。我們必須擺脫以定居

者為中心的「居民典範」，改從旅行者的角度出發，改換成定居者與旅行者（漂泊者）得以相互交流的典範。唯有這樣做，才能在往後進入真正重頭戲的入境交流競爭中勝出留存。

說到底，地方創生並不是要在「我們村落」跟「外來人士」之間拉出一條界線，而是要自覺到己方的祖先曾經就是旅人，從而去款待新的旅人——要先擁有這樣的意識，一切才能揭開序幕。

用跟旅人相同的視角來待客

想想這擴張在即的入境交流市場，二十一世紀實是旅人的社會。緊抓著居民思想不放，維持故步自封的城鎮，註定會逐漸毀滅。相反地，若能具備旅人的視角，對城鎮外部、對世界敞開胸懷，相信定能存活下去。這樣的時代分界線正在降臨。

所謂入境觀光的款待，必須從站在旅行者，也就是訪日遊客的立場做起。站在同為旅行者的立場，基於此般想像力，來落實所有的交流和接待，這才叫做熱情待客。

當我們浸泡到跟人類細胞液等滲透壓的溫泉水「等滲泉」之中，感覺起來就像身在母胎

裡頭。我們應該目標實現那般沒有壓迫，卻又不過不乏的款待。我認為成功的入境交流的原點，正是必須透過此種款待，幫助訪日遊客擴張人生的可能性。

觀點［其二］

FIT 時期的旅行者視角

我幾乎每週都會前往全國各地。交通方式形形色色，包括飛機、新幹線、在來線特急列車[11]等。不過，最終下車的地方都是車站。若是在首都圈或京阪神等大都市，人們生活的代步工具，就是電車等大眾運輸工具。另一方面，若是換作在地方上，人們日常的代步工具，無一例外就成了汽車。入境觀光如今已從團體旅遊（GIT），大幅轉換成了以個人旅遊（FIT）為主。談起過去訪日觀光遊客的主流做法，也就是搭乘大型觀光巴士。他們會從機場直接前往觀光地和飯店。

然今已不可同日而語。FIT 的訪日觀光遊客，手上會拿著智慧型手機和旅遊書籍，靠自己預先查好交通途徑，換乘電車和巴士抵達目的地。

另一方面，地方的民眾在生活上，皆是靠自家汽車代步。兩者的視角並不一致。身為地方政府首長、地方議員與職員、觀光協會、民間業者的各位，在執行日常業務和通勤時，一定也會駕駛公用車或自用車。以結果而言，人們容易就著

11　在來線是日本鐵路用語，作為「新幹線」的反義詞，意指新幹線以外的舊國鐵、JR 鐵道路線。

開車族的視角來打造城鎮。我最近強烈感覺，不就是這一點，才造成了訪日客與接待方的觀點落差嗎？

下到車站裡、走出剪票口，想尋找遊客服務中心，放眼望去，連個影子都沒有。直到問了站務人員，才終於找到。而投幣式置物櫃的位置，光憑直覺同樣遍尋不著。一定要問才會知道。英語的招牌也是一樣，去到地方後大多沒有。這對日常使用車站的在地客層而言，是很理所當然的事情，但對訪日遊客以至於所有旅客來說，卻是摸不著頭緒的（好比說在歐洲搭火車旅行時，就不會碰到這種困擾的情形）。

接著，要前往城池、神社佛閣、著名庭園等觀光景點，若需要換乘市內巴士，憑直覺就能摸清楚的案例，同樣有如鳳毛麟角。就算在遊客服務中心拿了導覽地圖，請人員協助引導，還是一頭霧水到了極點。我要再度重申，對日常使用的人們來說不言而喻的事物，對觀光客來說未必如此。巴士內介紹站名的顯示器上頭，大多也不會出現英語標示。前陣子我去了某個有世界遺產的城市，就連這種地方的巴士裡頭，也完全沒有外語標示。這反倒讓我備受衝擊。

之所以會孕育出此種現況，我想或許是因為，人們是站在開車族的立場，在企劃、經營著入境遊客的接納環境。若是直接開車前往觀光設施，唯有在觀光地區內，才會漸漸備有以英語為首的多語言介紹指標。

在全國各地的地方政府、觀光協會等處負責吸引並接收外客的各位負責人，以及民間積極投入入境交流的各位，我希望大家能夠來一次全體總動員，完全不使用公用車輛或自家用車，將車站當作基準點，只搭乘大眾交通工具，到自家地區的所有觀光景點去走走看看。接著，我希望大家能夠用外國人的視角，從自家城鎮的車站下車，判斷該車站是否方便、舒適、愜意，細細品味這整趟旅程。

前些日子，我去了兵庫縣豐岡市的城崎溫泉。我抵達了車站。一下車就看見當地城崎溫泉旅館合作社的職員，來到了剪票口迎接客人。一問之下才知道，原來每當特急電車抵達車站，他們就會前來迎賓。客人轉搭合作社的環行巴士後，就會被流暢接送到旅宿去。每間旅館都是僅有數十間客房的小型旅宿。當然，經營時的主要客源不是團體，而是散客。城崎溫泉鄉並未透過開車族的視角，而是站在搭乘鐵路前來的旅人立場，來打造整套服務。包括歐美等全球眾多的 FIT 訪

日遊客，為何都會選擇光臨這個溫泉城鎮？我想我已參透緣由。

（首刊：《週刊 Travel Journal》，二〇一六年九月五日號）

鐵則二

樹立「中、長期計畫」

有句俗話說「桃栗三年、柿八年」。種植桃樹或栗樹後，在一至兩年內會發育樹木的骨幹，葉片也會繁茂，但還不會結實。不過只要等過三年，就能品嚐到桃樹和栗樹的果實了。

另外，要看美味的柿子結實累累，則必須等候八年之久。總歸一句，不論做什麼事情，要獲得眼睛看得見的成果（＝實際消費需求），都得花費相應的時間。

如同此句俗話的比喻，入境交流並不是一年生的「草花」。大家想必都還記得從前小學時的理科實作，在操場的花壇，若在春季播下牽牛花或向日葵的種子，不斷澆水，時至夏季，這些植物便會長到超過我們小朋友自身的高度，綻放出亮麗的花朵。

但很遺憾地，入境交流的花朵並不會在一年內盛開。這並不是一旦著手執行，就能馬上收穫成果的工作。是以，倘若想為入境行銷孕育巨碩的成果，就得依據中期性、長期性的視野來構築戰略，並持續耐心澆灌（為此之故，我們也就不能一個勁地仰賴訪日市場這個外需，

國內的需求不得輕忽，對國內遊客、在地遊客都必須給予同等的重視）。桃樹、栗樹、柿樹的枝葉就算扶疏，未經年月，皆是難以收成。入境交流也是一樣的。途中也可能碰來一鼻子灰。但就跟樹木一樣，只要樹根確實生長，樹幹持續茁壯，從第三年、第八年等等遙遠的節點回頭望，就會發現出乎意料的豐碩成果已然成形。我自身投入入境交流事業，今年也剛好邁入了第十年，跟十年前相比，如今的成長規模已出現了位數的差異。

另一方面，這十年間也有許多人在途中受挫，離開了入境交流業界。隨著眼前匯率的變動（日幣漲跌）忽喜忽憂，跟隨熱潮大發橫財的那些人，幾乎都沒能撐到今日。

放眼二〇二〇年擬定戰略

如此這般，經營入境交流絕不會是短期戰。目前我自己在考量的，也早已不是距離開幕只剩不到三年的東京奧運暨身障奧運之年。我是看著五年後、十年後、甚至遠及二十年後、三十年後的全球戰略，持續著日日的投資。正所謂「入境交流非一日之功」。別局限於眼前小小的營業額和利益，應該朝著未來投資，鍥而不捨才是。

如同第一章中所述，國際觀光市場往後還會不斷成長，這是明擺著的事實。對照各國的人口動態、成長預測、未來人均 GDP 的擴張等等數據，掌握未來潛在性的國際觀光人口，想必將是越趨重要的做法。

想在未來摘取累累的果實，就該領先投資，並且持之以恆。最重要的是打造人脈與關係。

即便如今市場還未必成熟，我們仍應從現階段開啟交流，推廣、行銷，並逐步建立品牌。當然，面對泰國、越南、菲律賓等 ASEAN 為主的亞洲未來市場，還有法國、德國等歐洲市場，我都已經任用了專業人才，投身其中，毫不懈怠地投資著未來。有關「入境交流非一日之功」這份觀點，隨後也將在本書的各處談及。

鐵則三

從「花事業」著手——「米事業」隨後

近來在演講、課程等場合中，我總會提到一個關鍵字，那就是「花事業與米事業」。我在各地都提倡著，倘若未來想實現觀光立國，除了「米事業＝讓自己、己社賺錢的工作」之外，「花事業＝為地方社會（公共）效力、貢獻」同樣至關緊要。

此處「花事業與米事業」的概念，最初是源自以設計全國觀光列車聞名的工業設計師水戶岡銳治氏之言。在他度過年少時期的岡山農村中，人們會在早上五點起而務農（米事業），接著午後則會投入修復毀損橋梁、準備祭典等關乎全村的工作（花事業）之中。據說這樣的做法，將能使村落的環境、文化及人事物繁盛不絕。

這個米事業與花事業的循環論點，為我帶來了深深的啟發（我自己身為佐賀農家的孩子，也從實際體驗中深有同感）。我認為各地區入境交流的成功，絕對少不了這兩種事業同時並行。實際上，如果人們不願意為花事業投注心力，我想當地的入境交流也會與成功無緣。

最近當我在演講或工作坊中說明這個詞彙，聽講者經常都會提出下列疑問：「那我們應該先從花事業，還是米事業做起呢？」不用說，答案當然是花事業。比起米事業，我們更該先聚焦在花事業上。

所謂米事業，歸根究底便是純然的經濟活動。那是為了自己公司、為了自己而做的工作。在那之中，並沒有嶄新際遇、社交性（social）邂逅所能介入的餘地。倘若只做著米事業，將難有顯著性的成長。另一方面，花事業則擁有著全然相反的性質。由於目的並非經濟活動，因而會產生意想不到的相遇與聯繫。而這正是花事業所能帶來的「收穫」。

「己方也能同樂」的志工活動

您是否知道「Japan Local Buddy」（JLB）這個公眾活動？代表人大森峻太先生在高中二年級時的校外教學去了澳洲。他對國外云云全然不感興趣，半推半就地造訪外國的土地，卻受到了極大的衝擊。一切都很新鮮，所有事物都帶來了刺激，據說使他的眼界一口氣拓寬不少。

醉心於異國文化魅力的大森先生，發現自己過去對國外其實抱有先入為主之見。後來他也喜歡上了英語，在大學時期曾赴加拿大留學。回國後，他開始覺得日本這個國家若想生存下去，就「必須成為對世界敞開的國度」。然而現今的日本，人們在成人之後，總是不太有機會感受國際交流的魅力。

大森先生自身是拜高中教育旅行這種（半強制性的）外部刺激所賜，才拓寬了自己的世界。沒有當時的經驗，就不會成就今日的自己。自己是否也能為世人做些什麼呢……？大森抱持著此種想法，想到可以去當志工，為造訪東京和大阪等處的外國人擔任街頭導覽。

相同的服務，各類團體及各地方政府也都有在做，他理念不同於人的地方在於，服務目的並非單純的指路介紹，還包括跟外國人彼此接觸、同樂。除了幫助感到困擾的外國人（當然這也是重要的目的）之外，己方成員也能一起享受，這就是活動的宗旨。他將之題為「日本最輕鬆的國際交流」。

大森先生最初是跟兩位朋友一起執行，後來「也想參與」的人越聚越多，在兩年之間，全國竟有多達約五千名的志工獻身其中。「從封閉的日常踏出一步，對有困擾的外國人伸出援手，並創造與他們交流的場合」，人們對此種理念產生了共鳴，進而齊聚一堂。

從志工活動到創建事業

在 JLB 的活動裡頭，尤其值得矚目的一點是，就連對國外不感興趣的人，也會前來參與。

「想跟大家一起做歡樂的事」、「喜歡跟他人一起做點什麼」，抱持這類想法的人們紛紛加入，據說也有不少人在擔任志工的過程中，開始對外國產生了興趣。「我希望大家能跟從全球來到日本的外國人群交流，接觸彼此的文化，體會到之中的魅力和樂趣」，大森先生的心願，確實開花結果了。

在參與 JLB 的志工當中，據說也有許多人跟外國人變得很要好，會一起出遊、上居酒屋或唱卡拉 OK。聽說有位二十多歲的女性，透過臉書等工具跟來日旅遊的夏威夷家庭持續交流，數個月後自己也造訪夏威夷，在該家庭的家中無償留宿了兩個星期。

很重要的另外一點是，由於這份國際交流的目的是跟外國人彼此接觸，因此完全不要求高度的語言能力。許多日本人都會因為語言能力低下選擇不出國，甚至對外國不感興趣。但人與人之間的交流，本來就不存在於言語等藩籬。存在的唯有「心靈的藩籬」。JLB 建立起了一種體制，在員工的支援下，即便對語言能力沒有自信的人，也能放寬心跟外國人交流。

Japan Local Buddy 活動時的樣貌

像這樣的活動已逐漸受到關注，包括澀谷區（東京都）、神奈川縣等處的行政機構、商店會、觀光協會、企業等，都向大森先生發出了諸多委託，「希望貴團體加入入境交流振興相關計畫」，抑或「希望貴團體適合職員的進修活動」。但未經登記的任意團體，是沒辦法締結合約的。於是乎，就出現了「希望您創辦公司（法人）」的意見。

就這樣，大森先生創建了「株式會社 Jnnovations」。

這間公司目前除了經營 JLB 之外，還會企劃並舉辦針對外國觀光客的活動，提供外國觀光客的入境交流諮詢，以至於振興「出境（outbound）」的留學推動事業等等，大顯身手的場域更顯遼闊。

這一切的一切，都是大森先生不遺餘力做著「花事業」的成果，此外無他。我想正是因為傾心追求著花事

業，最終才造就出了龐大的「米事業」。

花事業具有無限可能

我聽聞現今與入境交流相關的新創企業，全都苦於客戶不足。總歸一句就是煩惱著「沒有賺得到錢的對象」。然而說穿了，光就這種思考方式，是無法讓入境交流事業成功的。不應該為了米事業而去做花事業，應該要從花事業開始著手。也只有這樣，才會看見擴大事業的良機。

接著比什麼都重要的是，必須拚了命地灌溉花事業。也經常有人問我：「我已經知道花事業會造就米事業了。那麼，我應該做到什麼程度才行呢？」我的答案是：「全力以赴！」不拿出全力就沒了意義。不上不下的態度，將無法迎來米事業。以苟且姿態執行著花事業（這就叫做「拈花惹草」！），一定會被人看穿。認真在做的人，大家也都看得出來。

我自己也是抱持著徹底追求花事業的心態，在進行著各式各樣的活動。就結果而言，在不知不覺之間，在國內外政官財學等全數領域當中，我「很想會面」卻見不到的人，幾乎都

慢慢見過了。我並不是想去認識大人物或名人。不論有名無名，我僅是熱切渴望著，自己所見到的人物擁有我所不懂的知識、我所沒有的力量；我期待與他們建立起信任關係，透過從中產生的協同效益，為這世間創造出那怕一點點的改變，別無他求。

光靠米事業，新的際遇不會來到。但從花事業著手，無限的可能性則在等候發生。如今，回首過去只知道打拚米事業的自己，才發現當時的世界實在小得令人難為情。想在入境交流的領域創下成果，首先，希望您從花事業開始嘗試。接著，希望您拿出真意，貫徹努力。

鐵則四

「攜手」前行

　首先得說聲抱歉，我並不是單從某種道義式的意涵，或倫理式的觀點在提倡「最好攜手合作」。並非如此。在現況下，往後得以存活的入境交流戰略，跟周遭聯手共進，已逐漸成為不可或缺的必要之舉，我想傳達的是這個事實。

　如今訪日觀光的趨勢，正在從歷來的「團體旅遊（GIT，Group Inclusive Tour）」，急遽且大幅地轉向「個人旅遊（FIT，Foreign Independent Tour）」。歐洲、美國、澳洲原本就是個人旅遊居多，臺灣、韓國的訪日遊客過去向來以團體旅遊占多數，如今個人旅遊也以驚人的趨勢增長當中。而這個情形，也適用於過去以團體旅遊為主流的中國。

　根據觀光廳的「訪日外國人消費動向調查」，韓國的個人旅遊化尤其顯著，在二○一六年的訪日遊客中，個人旅遊（觀光、休閒目的）足足占了整體的八十七‧八％。在團體旅遊尚且偏多的臺灣方面，個人旅遊的比例也已漸漸凌駕團體旅遊，達到了六十四％。至於中國

【圖2-2】對中國人觀光目的簽證發給件數之趨勢

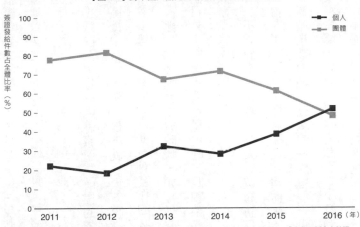

簽證發給件數占全體比率（％）

■ 個人
■ 團體

※團體數據由「團體觀光簽證」，個人數據則由「個人觀光簽證」、「沖繩多次簽證」、「東北三縣多次簽證」、「高所得者多次簽證」計算而得。

（出處：外務省「平成二十二年簽證發給統計」）

人，只要看看外務省「簽證發給統計」當中的觀光目的簽證發給件數百分比（個人與團體的比率），即可輕易看出動向所趨。如圖2-2所示，個人旅遊終究在二〇一六年時超越了團體旅遊。

只靠「昭和型」已無以為繼

即便現況如此演變，日本觀光業界依舊發展出了特異的做法：直至目前都沒跟周邊地區攜手合作，反倒期望著遊客「只來我們這邊就好」。大家都跟籌辦各種手續的國內遊程承攬業者「Land Operator」、國外旅行公司等處合作，期待著遊客別去其他地方，只

被網羅到「我們的觀光設施」、「我們的旅館」來就好。立足各溫泉勝地的大型旅館等就是這種做法之中的典型，不僅溫泉、住宿、用餐，就連宴會、續攤的卡拉 OK、咖啡廳，甚至包括手禮，都能在館內一併完成。

這些全都是以團體旅遊為前提的架構，換句話說就是「昭和型」。在昭和時代，跟周邊地區攜手合作之類，根本就是天方夜譚，合作這回事，也就意味著自己應得的利益會減少。

當然，過去各個地方也就沒有合作的必要性了。

雖然已經進到平成時代，如今仍有眾多觀光地延續著同樣的做法。不過，如同前述東亞訪日外客數據所清楚呈現的，昭和架構所視為前提的團體旅行已然減少，現實是我們已經步入了個人旅遊的時代。

不同於跟團遊客，個人旅遊的訪日觀光客，並不會只為了特定的店家或旅館前來。他們不會為了「點」，即店家或住宿而來；而會為了「面」，即地域、區塊而來。此外，個人遊客巡遊複數地域、區塊的「周遊型」也漸在增加。在這個情況下，地方間不相合作的入境交流戰略，要說已經喪失意義也不為過。

不過，對此種現況雖然抱有危機感，卻不曉得該如何互助共事……我也碰過許多地區，

都有這樣的煩惱。攜手合作所須講求的，是「鐵則三」中提過的「花事業」精神。我們不能從最初就渴求利益，每個人都必須懷有為地方致志經營花事業的心態，否則地方間的合作就不可能實現。

從輻思考到軸思考

另一個緊要之務，則是第一章也曾稍微提過的「軸（hub）思考」。

一直以來，地方上總是只懂得構思「該如何將人潮從鄰近的大型商圈、巨大市場吸引到自家地區來」。若是關東的鄰近縣市，就在想著該怎麼把去到東京的訪日觀光客吸引到地方來。若位於關西圈，就在想著該怎麼從大阪帶來人潮。這樣的思考方式，稱為「輻（spoke）思考」。

所謂輻，即是連結車輪中心（軸）與外圈（輪）的無數放射狀銀色細條。而軸則是位於車輪中心的車軸，也就是軸心。透過輻思考，地方的定位是落在中央軸心（例如東京）放射狀延伸出去的輻條前端，成了窮途末路的盡頭之處。不僅如此，鄰近村落和鄰近地區，也是

從相同軸心分別延伸出去的其他輻條尾端，換句話說即是競爭對手。在這種情形下，攜手合作無非會成為「天方夜譚」。

相對於此，軸思考則是將自家地區想成車輪的核心。其姿態即是：「請遊客以自身街坊為據點，出發到鄰近各式各樣的地點」。為此，除了提供自家城鎮的情報外，也會提供境內外的所有情報給觀光客。好比說仙台市，便是實踐此種做法的一例。其實仙台市在第二次世界大戰的空襲之下，整個城市半付祝融，幾乎沒有現存的歷史性建築物。能吸引外國觀光客的東西很少。因此若靠仙台市自己來，將很難做出入境交流的成績。

於是，仙台市便立志扮演著東北的軸心。青森的弘前城與睡魔祭、岩手的平泉、藏王的雪怪等，仙台獨立宣傳著東北各處的觀光內容，藉以成為遊客造訪的軸心。這樣一來，遊客就會使用仙台機場，搭新幹線也會在仙台站下車，行程前後的住宿，必定也會選擇在仙台落腳。

像這樣子打造遊客來訪自家城市的理由，大概才稱得上是軸思考的樣貌。

聯合更廣大地區，邁向「門戶城市」

許多城市想成為輻條尾端的另一個理由，是因為深信著「我們城市根本不可能成為什麼軸心」。不過，其實任何城市都能成為軸心。

放眼全國各地，來自韓國、中國、臺灣的遊客，都強烈偏向組織「省、近、短」的旅程；但在大阪，這些東亞訪日遊客卻也會長期滯留。那是因為在相較狹小的區域裡頭，存在著京都、奈良、神戶等觀光內容所致。只要使用「日本鐵路周遊券」（Japan Rail Pass，JR集團六家公司提供給外國觀光客的套票）等，就連去廣島也不必逐次買票，輕輕鬆鬆就能玩得更遠。

無論怎樣的地區，都可以目標成為「小型大阪」。為此就有必要與周邊地區合作，共創出讓人想長期留滯於地方的魅力（或理由）。來自亞洲的訪日遊客，在中上年齡層與年輕群眾之間，都已出現了喜愛遊歷多個都市的周遊型、長期留滯型旅遊的訪日遊客。

其中一個端倪，即是第一章中曾經提過，符合二〇一八年六月十五日上路施行的《民泊新法》規範的合法民泊。若是出於沒有住宿設施、住宿過少等等緣由，而認為自家地區終究無法成為軸心，其實只需要樹立戰略，有效地利用民泊，使整個地區取得共識，就能取得相

應強效且具魅力的住宿機能。另外，從二〇一八年一月起《口譯導遊法》與《旅行業法》也有部分修正，就算沒有證照，也可以對外國觀光客提供有償的口譯導覽。而僅可憑各地限定知識來取得的限定地區「旅行業務處理管理者」證照制度也已出爐，在法令放寬後，每位旅行業務處理管理者都能在不只一間營業所中兼職，因而得以規劃、販售飯店和旅館等處推出的當地型地區體驗、交流型旅遊商品等。我認為這是極有價值的制度鬆綁。

不過，想活用這種種的制度，還是少不了地方間的合作。民泊在合法化後，競爭對手也會增加。光是便宜的住宿，相信遊客沒多久就會厭膩。民泊據點唯有具備當地遊客服務中心（TIC，Tourist Information Center）的機能，並成為能跟在地人群交流的場所，才有辦法存活下去。另外，就算孕育出了魅力十足的當地型旅遊商品，倘若該城市不具備流通販售該商品的機能，大家還是無法買到。地區內的情報互通絕不可少。另外，幾乎所有城市的觀光導覽地圖，出到城市邊界之外（也就是鄰壞地區），就會變成灰色地帶，這種做法說實在根本無法當上軸心。超越邊界的合作是個大前提。

想要勝出留存，光是「只有我們」已經來不及了。唯有地區合作，才是往後入境交流戰略的砥柱。只擁有城內資訊的地區，遊客往後恐怕會過門不入，就算好一點，頂多也只能獲

得順道造訪的一日遊。另一方面，如能與鄰近地區結合起各式各樣的情報，既位於魅力觀光地的近旁，也能找到前往該處的交通途徑，那麼旅客就算乘著交通工具出外，也會再度回到自家地區來。這即會孕育出「門戶城市（城鎮）」的價值。具備此般軸思考的各個地方之間，還能再串連起更廣大地區的合作。這樣做無疑能成為對旅客更有價值的觀光地。接著，單日遊客終於成了住宿客；至於住宿客，相信也會再進化為長期滯留客、回頭客。

鐵則五

找到、學習、採納「已經發生的未來」

以「管理學發明者」名揚四海的管理學家彼得・費迪南・杜拉克（Peter Ferdinand Drucker，一九○九至二○○五），在一九六四年出版了全球第一本的管理學戰略書籍《成效管理（Managing for Results）》[12]，之中提到「已經發生的未來，可以體系式地尋蹤覓跡」。

在大約三十年前初見此言時，我受到了極大的衝擊。我心想：「所謂未來，不就是還沒發生才叫未來嗎？」但依據杜拉克所言，幾乎所有的未來，其實都已經發生了。

舉例而言，在觀光大國法國已經發生過的事情，在日本說不定還沒發生。又或者，在東京已經實現的事情，在地方都市或許還未實現。既然這樣，我們不就可以去尋找、學習、採納已經（在法國或東京）發生的「未來」了嗎？他所指的是這種意思。

杜拉克認為光尋找還不夠，更重要的是「體系式地」尋找。他將「體系式地找出已經發生的未來」命名為「戰略（strategy）」。

12 日文譯本之書名為《創造する経営者》。

如今在所有的商業場合中，沒有一天不會聽到「戰略」這個詞彙。在籌畫事業時、在研討會或演講等對人發表言論之際，任誰都會表示「戰略很重要」、「推進○○戰略吧」、「我們公司的戰略是～」，在商業世界，這已經成了理所當然的語詞。然而，理解它原始定義的人卻不多。

「戰略」原本曾是軍事用語，不顧周遭反對，將這層概念帶到經營學中的不是別人，正是杜拉克。而杜拉克對此的定義，就是方才提過的內容。我希望讀者此後也能將這份定義牢記在心：「所謂戰略，就是體系式地找出已經發生的未來」。

從人口動態預測「未來」

恰如杜拉克所指，大部分的未來確實都正在發生。但實際狀況是，在觀光立國和入境交流前線所發生的事情、已經被達成的事情，大部分人都不會體系式地去探尋，而是只憑著自家做法、先入為主及「直覺」來辦事。人們應該放棄那種典範，體系式地、並且認真地尋找已經發生的未來，從中學習，這才是最重要的。

杜拉克在《成效管理》中，列舉出了下列幾個領域，我們應當要從這些地方，探索已經發生的未來。

- 人口構造的變化
- 知識的領域
- 其他產業、其他國家、其他市場正在發生的變化
- 產業構造的變化
- 企業內部的變化

在這之中杜拉克最重視「人口構造的變化」，也就是人口動態。這是因為人口動態就是最明確的「已經發生的未來」。這是足以預測未來的領域。舉例而言，我們曉得在 ASEAN 眾國（尤其菲律賓、越南、印尼）的生產年齡人口，正在以超出日本高度經濟成長期的步調逐步增長。是以，我們不該追著當下的需求跑，而該朝著未來的需求，擬定下一步的戰略。

另外，在各位目前深耕的各個業態、業界、市場外所發生的事情，在預測己方將面臨何

種未來之際，同樣很有借鑑的必要。國家層級也是一樣，觀光立國走在日本前頭的各國家之政策，無疑可以尋出已經發生的未來。

用自家做法突圍是在浪費時間

從任何場合，都找得到已經發生的未來。固然如此，大部分人卻都不曉得去尋找。豈止如此，大家就連入境交流相關的專業情報也沒在引進。

好比說如同前述，目前包括本書，我已將六本書籍付梓，然而在為入境交流業界舉辦的演講和研討會中，若我詢問「有誰讀過我的書，請舉起手來！」連一本都沒讀過的參與者總是不少。此事只讓我為自己的無能為力感到慚愧，但我們也可以說，諸多致力於入境交流的人士，雖然知道要去參加演講和研討會，卻不會努力獲取相關情報。

我自身從二〇〇八年七月決定展開入境交流事業後，就已讀遍了全數相關書籍（雖然當時的數量僅有些許）及學術論文，我接觸每個網站、以 JNTO 為首的所有情報來源，參與付費的研討會，蒐集必要的知識與情報，定期訂閱業界報刊和雜誌，體系式、網羅性地投入了

學習。只需要短短數個月，就可以網羅性地打好基礎。接著在這十年來，我同樣有意識地貫徹、一路維持著這個習慣。

連這樣最低程度的努力都不做，到底能說自己在做些什麼呢？

或許大家會說「沒時間」，或者「沒有錢」。但是，就是這個但是。面對自己有限人生中所要從事的工作，不去體系式地探尋已經發生的未來，也不去學習，光靠自家做法、直覺及先入為主來推進事業，大家不覺得是在浪費時間嗎？這並不是在要求「去創造出誰也沒看過的未來吧」。在我們的身旁，其實就滿溢著已經發生的未來。

「已經發生的未來必將捎來機會。那類事物就是潛在機會。（中略）已經發生的未來並不是一個趨向內的微小變化，而是變化本身。那不是模式內部的變化，而是模式本身的滅絕。」

（摘自杜拉克名著集六《成效管理》，彼得・杜拉克著，上田惇生譯，鑽石社，二〇〇七年）

若只知道實施自家做法，在還沒開始進行入境行銷前，問題就已經產生了。

飛向世界——所有答案都在「客源市場」

我總是在為入境交流相關的各種研討會與演講全國跑，這也讓我發現，入境交流落後的地區經常存在著某個特徵。那就是，自身連一次都沒出過國，平常只會在地方的城鎮或自家公司的店面碰見訪日遊客，這樣的實情令人訝異。

關乎自家生意的訪日遊客，「是在哪個國家、怎樣的城市、過著何種生活」、「那裡有著怎樣的餐廳、怎樣的飯店，人們都在什麼場所聚集」、「該處暢銷著什麼、流行著什麼」、「人們穿著何種服裝，擁有怎樣的物品」……？不去探究這些事情，就無以做好入境交流戰略或熱情待客。

「Source Market」在日本譯成「訪日旅行市場」。總歸一句，它是指產生出訪日遊客的市場。因休閒、商務抑或留學、就職等目的前來日本的外國群眾，平常所居住的城市、社會，那就是訪日入境交流的客源市場。如果不去調查與分析那個部分，只看著已經抵達日本的旅

客來建立戰略，就會產生出極大的鴻溝。

我自己在這一兩年間，同樣為公司事務及花事業忙得不可開交，如今已逐漸不像從前，能夠在海外的某個國家長期滯留；不過在投身入境交流事業以來的這十年間，我每個月幾乎都有一半時間會出國。而今依舊，每個月都會有數次三天兩夜程度的小型出差，合計約有一週時間都在海外度過。不論如何，我這麼做的理由都是因為，若不實際踏入客源市場，而且若不定期性持之以恆，就會掌握不到當下市場的真髓。

一年前的趨勢早已過時

入境交流的世界是「犬年」（dog year）。狗的生涯長度僅約人類的七分之一，意即狗會以人類的七倍速成長。這種說法是在借喻變化速度快得像狗的一生，最初被拿來譬喻IT業界技術革新的進化之快。然而近來講到犬年，則會想到入境交流業界。回顧「爆買」的盛衰就能理解，這個世界就是以那般高速在變化著。我們首先應該將此事銘記在心。

正在崛起的亞洲新興國家，正是犬年的代言人。一年前的趨勢，最好看作過時之物。別

說一年了，每個月的趨勢都在變化不迭。是以，就算根據往常經驗和直覺，或者靠報章雜誌的情報來擬定戰略，仍舊不具意義。親身體驗海外當地的速度感與當下趨勢，是相當重要的。

「熱騰騰」的情報無法光靠網路搜尋，唯有親自走進客源市場才能獲取，此外別無他法。

同時，單純在街道上呆呆看著，也看不出個所以然來。我們尚有必要去吸收，透過當地居民視角才能明白的事物。為此，就少不了跟各式各樣城市的群眾構築深切關係，以內部人員的身分執行定點觀測。我們 Japan Inbound Solutions 公司除了北京、上海、首爾、曼谷、臺北之外，二〇一七年九月也在新加坡新設了第六間事務所。各個都市的事務所，每天都會根據日報傳來最新的資訊。而雖然目前我只能到這些海外據點和其他城市小型出差，但還是幾乎每個月都會親自造訪。

入境行銷必須以如此方式取得既鮮活又及時的情報，否則無法立足。所有的答案，都藏在形形色色的現場、在每個市場裡頭。

先填補跟訪日遊客間的代溝

以大都會圈為核心的入境觀光，如今逐漸分散到了地方上。我自己也越來越常在平凡的鄉間街角，不經意地碰見訪日遊客。個人旅行的回頭客不僅可能入住飯店或旅館，也開始會使用長距離巴士或露營車，或住進民泊和民宿之中。跳過大都會圈，直接目標是前往地方的訪日遊客也在激增。

不過，舊時的構思仍在地方上根深柢固，他們會以補助金招攬亞洲的團體遊客，在飛往當地地方機場的包機班次等處，堆疊大額的扶助金。這個部分也是一樣，訪日遊客的現實情形，跟地方的體認之間，已經生出了巨大的鴻溝。

以亞洲為首的全球群眾，如今不論男女老少皆是人手一機（智慧型手機），成天透過「臉書」、「推特」等社群媒體（SNS，在中國則有「WeChat」、「微博」）或部落格等創造交流。世人的數位素養，早已將日本人遠遠拋在腦後。我們唐吉訶德集團在參與全球各都市的旅遊博覽會時，攤位上幾乎不會有人用紙本寫問卷。大家會用智慧型手機讀取我們所準備的 QR Code，就連駝著背的老奶奶，也會手腳俐落地在網路上所有預約跟結帳都能在網路上完成。

填寫回覆。

另一方面，我在日本各地（尤其地方上）舉辦演講時，每次都會詢問「有在使用臉書的人請舉手！」但舉手者往往未及全體的一成。實際上，如同美國臉書公司所發表的數據，在臉書普及率（使用者占人口比率）紛紛超過八十％的亞洲之中，唯有日本落在二十多％，實在低得可以（中國除外）。

說到底早在社群媒體崛起前，日本人的數位素養就低到了極點。我強烈認為，倘若各位身為地方首長、致力於訪日事業的官民組織幹部，卻沒拿智慧型手機，也沒在使用社群媒體的話，還是早早將發展道路讓給後進的好。講得明白些，各位這樣子根本無法站上振興入境交流的指揮塔。

訪日市場的主流誠如前述，如今已是個人旅遊。這些遊客會自行從部落格或社群媒體蒐集日本各地的詳盡情報，然後前往當地。是以，不論製作多麼美觀的導覽手冊，光做到這種程度，既已無緣觸及客群，也無法增加入境交流客群。我們必須主動對全球旅行者發布情報，謀求雙方向的交流才行。

不過，社群媒體也是雙面刃。不美味的餐點，轉瞬就會被評為「難吃」。品質低落的服

務和設備，大概當天內就會在全球掀起熱議。將鍛鍊真正實力當成入境交流戰略的一大前提，才是存續之鑰。

鐵則七

讓「手中既有資源」發揮最大功效

我想本書的讀者之中，也有些人是在地方政府等處從事行政工作，如今在日本一千七百一十八個市町村內，應該沒有哪個城鎮沒有半位外國人居住吧？我們首先就該好好把握這類存在於自家地區內的外國居民，藉以傳遞出城鎮的魅力，又或者，我們應該以款待為前提，站在外國人的角度，去聆聽他們的需求。

住在日本的諸位外國人士，是刻意挑選了某個城鎮來居住。換句話說即便在一般論中，他們對城鎮的愛和理解，經常都比日本在地居民還要深切。在選擇該塊土地的外國人眼裡，城鎮具有何種魅力呢？我們應該將這點加進入境交流戰略之中，進一步地，甚至應該考慮請他們協助發揚這份魅力。

前些日子我曾仔細視察，並與各位地方官民交流過的栃木縣佐野市，便有著上述協力合作的先進事例。佐野市是人口十二萬人的地方都市，特徵是有工業區，內含許多來自亞洲（尤

開放清真寺的舉辦情景

其是印尼等處）的外國人技師研習生。

由於佐野地區的研習生多是穆斯林（伊斯蘭教徒），符合伊斯蘭教律的飲食「清真（Halal）」因而不可或缺。另外也需要能夠做禮拜（禱告）的場所。除此之外尚有許多不同於日本的文化和價值觀。在市民團體的主導下，大家開始投入活動，設法提供讓這些群眾住得更舒適的街坊環境。（詳情參照一四二頁的觀點專欄）。

特別重要的是，必須將這類外國穆斯林居民跟在地人群連結起來。為使日本人對尚且未知的伊斯蘭教世界加深理解，在地居民投注心力，與眾穆斯林攜手舉辦「開放清真寺」等活動，也跟市公所及警察單位協同合作。投身行政工作和花事業的市民團體，在日常中扮演著橋梁角色，逐步與市民共享著對於穆斯林的理解。

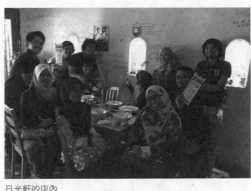

日光軒的店內

別錯過家人、朋友的需求

　　在此般極力友善穆斯林的街坊打造之下，如今，日本各地的穆斯林群眾都會造訪佐野市。接著，來日本探望國內穆斯林市民的親屬、朋友們，也紛紛前往佐野市，營造出了巨大的入境交流市場。

　　在同為佐野市活動發起者的拉麵店家「日光軒」的牆壁上頭，如同字面，密密麻麻地寫滿了來自全球各地穆斯林群眾的感謝之詞。在該店可以吃到符合清真飲食規範的拉麵和餃子，目前已在全球的穆斯林群眾間掀起話題。（沒錯，即便是穆斯林，也很想吃吃看日本的拉麵跟餃子！）

　　誠如這個實際案例所示，只要能讓居於日本的外國人群發揮影響力，就能成就一股極大的力量，吸引他們

來日本探親的親朋好友們（VFR）去到地方上。在入境交流方面，這個 VFR 市場，就跟觀光（休閒）、商業（商務）一樣，是存在著巨大需求及可能性的一個要素。注意到這個事實的人尚且不多。

除此以外，在日本的地方政府當中，由總務省、外務省、文部科學省、自治體國際化協會（CLAIR）協力實施的 JET（The Japan Exchange and Teaching）國際交換生計畫裡頭，包括「外語助教（ALT，Assistant Language Teacher）」、「國際交流員（CIR，Coordinator for International Relations）」，抑或「運動國際交流員（SEA，Sports Exchange Advisor）」等，在大多數的城鎮，應該都擁有這些人力才是。然而另一方面，卻幾乎沒有城鎮懂得運用這些人力來振興入境交流。他們專程來到了日本，並特意住進了該地區任職。我們不是應該向比市民還喜愛該地區的他們，尋求外國人角度的建言，邀他們加入陣容，對全球宣揚城鎮的魅力等等，請他們也一同積極振興入境交流才對嗎？

實際上，正所謂「請自隗始」，我們 JIF 聯合會二○一七年九月二十八日舉辦於青森縣的活動「友好白熱現場談話 in Aomori」之中，也邀請到了青森市公所的盧卡斯・凱勒先生（Lucas Caleb，來自美國），以及青森縣廳的朴修瑩小姐、陳瀅如小姐等三位上台演講。他

們以身為在地居民的觀點，分別談論了當地與其祖國情事的差異，同時也直率提出包括路線巴士和巴士站牌的編號、沒有外語標示之類情形所造成的困擾等迫切課題，以及青森在夏季時涼爽舒適的氣候魅力等等，為會場中的眾人帶來了極有益的啟發（果不其然，他們是第一次碰到這種機會）。我自身也有了許許多多的體認與發現。於是我強烈感到，希望往後能在日本各地，逐步把這樣的機會提供給以 CLAIR 為首的各位地方政府相關人士。

發掘地區的沉睡資源

　　姐妹城市，也是另一個已然掌握在地方手中的資源。根據前述 CLAIR 所做的總計，二○一七年九月時的國際姐妹（友好）都市合作，據說已攀升至一千七百二十六件（都道府縣一百六十二件、市區町村一千五百五十四件）。若以國家區分，包括美國四百四十九件、中國三百六十三件、韓國一百六十三件、澳洲一百零八件、臺灣三十六件等，日本跟各國的各個都市間，都締結了姐妹城市的合作關係。國內為數眾多的地方政府，都跟世界各國的地方政府締有姐妹城市關係，這件事本身原應該有著豐厚的價值，但實際情形卻是，這樣的關

係僅停留在國際交流和國際親善活動的層面上，並未運用到振興入境交流的面向上。行政機構再怎樣都容易陷入垂直管理，擔綱國際交流的部署，跟致力於入境交流的部署縱使近在天邊，卻經常沒在「交流」。這實在太可惜了。

另外，在地區裡若有大學、研究所，就會有來自世界各國的留學生諸君居於其中。也會有具備專業知識的諸位外籍教授、講師。想對全球宣傳城市的魅力，我建議務必考慮借助他們的力量。我們可以為學生諸君籌備實習計畫等，在地區內的訪日行銷領域方面，他們應該也能提點出具體的奮鬥方向。

例如在澳洲的各州，據說日本文部科學省與觀光廳等機構都有常態合作，留學生四年內可到國內各式各樣的觀光地去遊玩。若能四處行旅，就會愛上澳洲。這樣一來，結婚時的蜜月也會想來。成家後的家庭旅遊，創業後的員工旅遊也會造訪此處。這是相當有高度的戰略，從生涯價值的角度來抓住學生的心，企圖將之化作一輩子的顧客。

誠若第一章中所定義的，留學也包括在廣義的入境交流之中。目前在日本深造的留學生，前面提過已有二十萬人以上。跟他們並肩而行，具體投入各地區的入境交流振興活動，將他們看待成地方上無可取代的畢生夥伴，期待他們將來一直都是顧客，我想這是我們日本務必

該實現的戰略。

我們 JIF 聯合會在二〇一七年八月二十一日舉辦了「SENDAI 入境交流大作戰」，活動中邀請到東北大學留學生湯堯加（音譯，來自中國）、大衛・畢提（來自義大利）、大衛・紐倫（David Nguyen，來自美國夏威夷），以及亞當・巴德拉・察哈亞（Adam Badra Cahaya，來自印尼）等人，有了一場高潮迭起的談話會議。他們之中已有幾人正在當「Youtuber」（影片部落客），或以極高的影響力活躍於社群媒體，志願性地向全球傳遞著東北的魅力。

在這一天，穆斯林察哈亞所說的話，尤其令我留下了深刻的印象。「仙台現在已經有提供清真飲食的美味店家了。不過卻幾乎找不到可以每天做五次禮拜（Salat）的場所。這點連身為居民的我都覺得很困擾。為了吸引穆斯林訪日遊客來到東北，還是希望能有更多做禱告的空間。」這是相當迫切的心聲。如果能夠逐步回應這類第一線的請求，不就能讓地區的入境交流產業急速進化了嗎？

誠如上述，我想不論何種地區、何種城市，都能夠將在地現今已然擁有的資源發揮到最大限度。現在您是否只是還未察覺這些資源的存在，尚未發現其中的價值而已呢？我也看過許多地方政府和企業，為了振興入境交流產業，而重新投入了龐大的稅金和資金，去開發不

可能長久的資源、跟地方完全風馬牛不相及的事物。正謂「八丈燈臺，照遠不照近」。我強烈覺得，我們應當先盤點自己手中擁有的資源，將它們的協同效益（加乘效果）發揮到最極限才是。

提升市民對入境交流觀光的支持率

少了市民的理解與協助，入境交流行銷就不可能勝出留存，並實現獲利。前面提過的佐野市，便已融合了行政機關與民間的觀點，朝著同一方向前進。發揮手中既有的資源，也能進而提升市民對入境交流的支持度（affinity）。入境交流不該僅由行政機關或一部分的人來出力，應該要進化成整個城鎮的使命。

另一方面，訪日遊客急速增加，也開始在全國各地引發了形形色色的問題。前些日子拜訪沖繩縣的那霸市時，我所尊敬的友人，同時擔任著沖繩旅遊服務公司（Okinawa Tourist Service）會長的東良和氏，一針見血地用「生長痛」來形容這諸多的問題。在停車空間不足的首里城等主要觀光據點，外國遊客開來的租賃車輛會在便利商店前違停，另外也受到交通

號誌不夠完備等影響，據說外國遊客的交通意外發生率，已經高升至國內遊客的數倍之多（根據國土交通省的調查，伴隨著訪日外客的增加，租車的訪日外客，已在二〇一一年至二〇一五年這五年間增加至約四倍。外國人駕駛租賃車輛的死傷意外件數也在攀升，在沖繩縣，包括受損意外在內，外國人租車所引發的意外件數，在二〇一四年至二〇一六年這三年間增加至約三倍）。

所謂生長痛，是指白天時精神奕奕玩耍著的幼兒，在就寢時或夜間，突然說著腳很痛而醒來、哭泣等等的現象。這大部分都是肌肉和關節還未發展，因過度活動超出容忍程度所導致的腳部疲勞，隨著身體發育，就會自然消失。我國的入境交流漸在急速成長，因而引發的諸多問題，就恰似孩子的生長痛，可說是觀光立國成形過程中的過渡現象。

不過，孩子的生長痛跟訪日入境交流市場，追根究柢仍是不同的問題。後者若無法適切因應，並不會自然消解。日本的基礎建設，已配合過往的國內需求到達了最佳狀態，對於外客的調整則尚在半途。若將現今情況置之不理，問題還會繼續蔓生，說不定會越趨嚴重。

我聽京都府的山下晃正副知事說過，如同前述，在京都市內的特定地區，由於訪日外客急速增加，市民已經漸漸搭不上路線巴士了。要前往醫院等處的老人家沒搭上第一班巴士，

也沒能搭上下一班，直到第三班才終於擠上車，據說這種嚴重的情形也已經發生了。在主要的觀光設施附近，觀光巴士違停等所造成的塞車同樣屢屢發生。外客泡溫泉時的禮儀不佳，導致國內日本遊客投訴或取消住房……地方的飯店、旅館相關人士，也經常發出這類訊息和諮詢需求。我自己因為工作的關係，有許多到各地出差的機會，在飯店辦理入住的時候，我也經常碰到訪日團體遊客，導致必須長時間等候。入境交流雖能孕育出巨大的經濟效果，同時也會漸漸對市民帶來各種負荷。

市民對入境交流的支持率，往後將會變得重要至極。為了實現觀光立國，我們不能只讓部分業者受惠，地方全體居民的共識與屬意，實是不可或缺。奮力振興入境交流的我們大家，不應拘囿於眼前的獲利，也有義務充分照顧好市民的情感。

建立、執行優質戰略

在日本國內，從一九九〇年代後期到現在的漫長期間，都在為物價持續性下跌的「通貨緊縮（deflation）」所苦。在「通貨緊縮」的背景下，以牛丼和漢堡為代表，如果商品連一日圓都便宜不了，客人就不會受到吸引、不會購買，也就是說賺不了錢。這樣的思考與行動模式，已經傳遍了所有業界。尤其在少子高齡化持續發生（也就是說地區內的總需求在減少）的地方上，這個傾向又更顯著。提升附加價值，將該附加價值追加到商品上頭，不斷供應跟他人有所區別的優質商品，這原本曾是持恆成功的一大前提。然而在「通貨緊縮」的狀況之下，提供還算及格的東西，就算辦不到也要減少獲利率，只求賣得便宜，這種手法反而成了一般性的做法。旅遊業界、住宿業界也不例外，不僅對歷來的國內觀光客，也對團體的訪日外客降了價，接著又在國內匯率的影響下，以更加便宜的價格（這在過去竟然被稱為入境旅遊率！）吸引境外遊客。

不過，這種志向鄙薄的辦事方法，已經捲進了削價競爭的漩渦當中，所有設施總有一天都會窮困潦倒（或者滅亡在即）。這僅是徒致疲斃。尤其是訪日外客人數增加，轉向個人旅客為主的現在，這般「通貨緊縮」式的構想，是絕對撐不久的。我們必須為商品和服務增添顧客所會認同的確切附加價值（premium），將那般附加的價值充分反映在價格上才行。

當然，我絕不是在否定廉價的商品和服務。舉例而言，假如在一個城市或觀光地中僅有超高級飯店和高級旅館，沒有價格低廉的民宿和商務旅館，那麼相信背包客和庶民階層的外客，就連順路都不會前往該地。這個重要的觀點，跟隨後「鐵則十」所會提及的「價值多樣性（diversity）」也有關聯。面對旅行者，絕對得提供豐富多樣的選項。

優質並不只是價格昂貴

說到底，廉價跟便宜賣（準備好面對赤字的削價、跌價）的概念，有著天壤之別。以我們唐吉訶德公司為例，如同招牌上頭「便宜到嚇人的殿堂（驚安の殿堂）」所示，我們訴

求的是令人驚訝的便宜程度。不過，我們是從最初就建構好了自己的商業模式，打造出獨特的架構，來提供驚異的便宜價格。拜此所賜，二○一七年六月期決算時，已經創下了連續二十八期增收增益，並且衝出了最高的獲利數字。店裡從礦泉水到路易・威登（LV）、勞力士等品項一應俱全，不僅年輕人，包括全球名流等海外富裕客層，也會大批來店光臨。唐吉訶德公司的理念「享受人生的遊樂園」，反倒稱得上是一種優質戰略模式。我們跟那些為了捍衛生活而便宜賣的商店，已然做出了徹頭徹尾的區別。

優質不單是價格昂貴，之中其實還存在著供應方基於戰略性所附加上去的獨特價值，也就是「附加收穫」。

唯一的資本：唯有附加價值才能創造更多附加價值

目前在日本各地的農村、山村、漁村之中，由於人口流失和高齡化，閒置房屋、休耕農地、放棄耕作地正在急速擴張。於此之中，擔任我們日本 INBOUND 聯合會幹事長的盟友上山康博先生（百戰鍊磨公司的代表取締役社長）飛快成立了日本最大規模的農泊（指住宿在農、

山、漁村中）預約網站事業「STAY JAPAN」，熱情滿滿地推動著日本鄉村的住宿文化。他無非是推進合法民泊事業的第一把交椅。

前些日子，上山先生告訴了我下述事實。那也就是，「日本農泊做不好的一個要因，就是只往教育旅行（校外教學）的方向過分發展所致」。教育旅行的對象是孩子們，所以當然無法訂定高價。住一晚附兩餐的行情，每人頂多只到五千至六千日圓。這樣幾乎留不住任何利潤。在疲憊的農事過後，就算全家總動員來接待，拉抬出了微不足道的收益，還是沒辦法成就下一項投資。確實，接待教育旅行，很不具經濟效益。農家的各位，相信也會跟孩子們產生共鳴，在《旅人日誌》[13]式的感動及信件往來中獲得鼓勵。不過，如今都會裡的大眾，尤其是來自海外的訪日外客，想要的並不僅僅是跟務農家庭同寢共食，不論什麼都一起做、關係密切的留宿經驗。另外，就算是古民房，遊客所想體會的，也不光是過往那種純粹老舊、夏熱冬冷的生活方式。

現今，全球綠色旅遊的主流型態，是在主房屋外準備另一間（從古民房等再造而成）舒適時髦、附廚房和浴缸廁間的住宿棟，在主房屋的大廳或農作場中，可以跟接待家庭交流，或進行各種體驗。實際上，我自己在前往德國鄉間旅行時，也曾跟家人一起在形式優質的農

13 日本旅遊節目，原名稱《世界ウルルン 在記》，「ウルルン」為日語中「相遇」、「留宿」、「見識」、「體驗」等四詞彙的尾音造字。

泊中開心住了一週。彷彿真的住在當地的旅遊體驗，我至今難以忘懷。

不過，若想端出那種時下的舒適設備，就必須追加相應的投資金額。要提供附加價值，就得為之拿出資金。是以，我們應該先去錘鍊目前手中的資源（resource），創新打造出每位成人留宿單價約一萬五千至兩萬日圓就能帶來滿足的「優質」農泊商品。接著就好好地賺錢，積累之中的利潤，去投資上述的未來。想要網羅全球的觀光客，優質戰略最是不可缺的。

剛剛我們是拿農泊當例子，但我想這絕對不限於農泊事業，而能應用到所有的入境交流事業上頭。少了優質戰略，就無法打造出使經營者、努力的員工、全球觀光客（＝消費者）都同等滿足的未來。觀光品質沒能逐年提升，回頭客自然不會絡繹不絕地反覆回到某家商店、某間住宿，以及某個城市。唯獨「進化」和「深化」，才是創造回頭客之鑰。要孕育出更棒的服務，唯一的資本，就是足以孕育附加價值戰略的富源。

其實在「優質（premium）」的語源之中，潛藏著值得我們思考的線索。「premium」是由古羅馬拉丁語「prae（before＝先行～）」與「emēre（take＝拿）」所組成的單詞，據說原本意味著「率先他人」或「挑戰難事」。接著，在「率先他人承擔風險，面對挑戰」的時候，

就能夠期待產生足夠的酬金，因此在十七世紀末，premium 這個單詞也產生出了「報酬」、「酬金」的意涵。雖然在日本幾乎不會用到，英語中的 premium，也存在著「特別津貼（bonus）」的意思。

誠然如此。在入境交流市場這個嶄新的領域中，願意領先他人承擔風險，不斷挑戰以創新的發想附加事物價值，正是實踐此種「優質戰略」的人，不，也只有這樣的人，才能看見龐大且永續性的報酬，不斷滾滾而來。

觀點［其三］

祭典旅遊的可能性

您曉得「宮日節」祭典嗎？包括「唐津宮日節」、「長崎宮日節」、「博多宮日節」等，每年在北九州（福岡、佐賀、長崎）各地，都會盛大舉辦此種秋季祭典。我的故鄉佐賀縣白石町，也會在十月十九日舉行「稻佐宮日節」的祭祀儀式。在我的童年時代，這是秋天的一大樂事。在「宮日節」之列，唐津市的「唐津宮日節曳山儀式」尤其名聞遐邇，它是十八府縣三十三種祭典所構成的「山、鉾、屋台儀式」的其中一員，名列世界無形文化遺產。

正是在這「唐津宮日節」的期間，我受邀參加了佐賀縣知事所主辦的宴會。

我期待跟地方的人群交流，精神抖擻地造訪了唐津。為了觀賞宴會前一晚舉辦的「宵山」小祭，我在傍晚時抵達唐津車站，為街道上眾多夢幻美麗的山車感到入迷。不同於神轎，各個町內所供奉的十四座山車「曳山」在街道上奔馳，擔任曳手的町內民眾以超乎想像的速度，全力衝刺前行。我不覺歡呼出聲。十四個町的

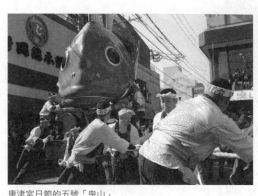

唐津宮日節的五號「曳山」

民眾將山車送往唐津神社祭神的過程，誠然是一場壯麗演出。

在驚嘆之餘，我同時感到有些「可惜」。

祭典期間無疑會呈露出壓倒性的非日常時空，在地文化的精髓將會傾囊展現。不過，現場雖可看見星星點點的歐美訪客，人數卻是寥寥無幾。唐津也跟其他城市一樣，從明治時代開始飛速近代化，街道上出現鋪天蓋地的大廈和電線桿，傳統建築物一個個消失無蹤。然雖如此，在這個祭典時期，街容卻像是灑上魔法，幻變成了江戶時代城下町一般的面貌。這種體驗不只在「唐津宮日節」才有。全日本的所有地區都與之相符。我參加各地祭典的經驗也不少，但同樣很少看見

訪日外國人的蹤影。日本的祭典明明對日本人、還有訪日遊客而言皆是魅力十足，現實狀況卻是如此。倘若能使訪日外國人更常前往各地的祭典，歡騰將會更盛。

不過，這也有個問題。包括高知夜來祭、德島阿波舞祭典等，全國存在著許多魅力四射的祭典。在祭典時期，國內需求超出了飯店和旅館的容客能力，導致一房難求。住宿費用高漲，幾乎沒有讓訪日遊客住宿的餘地。說到底，餐飲店、旅館、飯店根本滿到連在地民眾都難以使用的程度。就算想造訪也造訪不了。不過，這類問題在今年之內，似乎也有望解決了。新法上路之後，民泊獲得解禁、口譯導遊不再獨佔業務等，東風已然吹起。日本各地的空房屋、空房間都在增加，我們或可將它們改換頭面，拿來應付特別需求。

我有一個巨大的夢想。日本是個多樣性的國度。國內過去曾存在超過三百個藩，多元的飲食、生活文化，從而催生出了祭典。這些「東西連綿傳承，直至今日，全國各地依然整年都在舉辦著各式各樣的祭典。我期望打造多語言的數位媒體，來向全球推廣這各色各樣的祭典。舉例而言，準備訪日的遊客，或目前停留在日

本的遊客，可以輸入預計造訪的日期、想體驗的祭典、地名等。根據遊客輸入的內容，我們將按不同需求推薦最適合的祭典，並提供交通方式、民泊等住宿的訂房安排、口譯導遊、抵達後的支援等，透過單一窗口提供旅遊服務。

現下，訪日旅遊正在從物質消費轉變成事物消費。呈現出日本文化之精華、真髓的祭典，才是入境交流最強大的「事物」內涵。一定要拿來充分活用。

（首刊：《週刊 Travel Journal》，二○一七年一月二、九日號）

鐵則九

攻占夜間市場

經常有人指出，訪日外客的其中一個不滿，就是日本的夜間活動（可從事夜間消費的場合）太少。訪日遊客一整天下來，能在觀光地慢慢遊逛購物的時間並不足夠。為商務訪日的生意人，白天時被業務追著跑；參加 MICE（國際會議等）的人，也被緊湊的大會流程占去了時間。到了夜裡（尤其較晚時），想在晚餐後稍微放鬆，去買個東西也好，結果大型商業設施和百貨公司早已拉下鐵門。還開著的，盡是便利商店跟居酒屋。就這樣，大家抱著有些失望的心情，回到了自己的飯店房間。所幸在夜間能夠滿足這類需求的場所，尤其我們唐吉訶德的店面（很抱歉屢次舉自家集團為例），許多訪日外客都會前來惠顧。順帶一提，唐吉訶德總會在夜間二十一點至二十四點迎來外客銷售額的高點。夜間市場的需求，實在舉足輕重。

樂天集團代表三木谷浩史氏所創建的新經濟聯盟（新經聯），也在二〇一七年五月二十五日向政府統整出了「實現觀光立國的追加提案」建言書，之中提出了下述振興夜間市

場的策略。

「日本的觀光活絡策略，總聚焦於白天該讓遊客到何處觀光，卻未聚焦於訪日外國人從傍晚到夜裡（夜間）該如何在地區內遊玩（例：名勝古蹟等處都在傍晚閉園，因此觀光客夜間可遊樂的場所並不多）。」

「若能有效活用向來未曾活用的夜間市場，消費額可望產生巨幅成長。」

「據信英國的夜間產業創造了國家整體約六％的收入[14]，這若是在日本，則可能產生約八十兆日圓的收入[15]」

正如該建言書所指。新經聯有眾多的 IT 類企業加盟，「擴大夜間市場，並為實現觀光立國著手數位行銷」，這番很有他們風格的戰略，同樣是嶄新而優異的建言。建言書刊載於該聯盟的網站上，希望各位也務必一讀。

14 作者註：出處：NIGHT TIME INDUSTRIES ASSOCIATION 網站。

15 作者註：以「平成二十四年經濟普查」日本所有產業之總銷售金額（約一千三百三十六兆日圓）乘以六％而得。

白天的錢包跟晚上的錢包是不同位數!

話說回來,各位平常會花多少錢吃午餐呢?擁有愛妻便當,或老公做的愛夫便當(?)的人,或許不會外食,但在因外出需要吃午餐時,您所認可的午餐費用,行情大概是多少?

恐怕許多人都是五百至一千日圓吧。

另一方面,晚餐又是如何呢?夜裡偕伴去居酒屋或餐飲店吃喝之際,大抵都會花到三千至五千日圓。如果您宣言「我連晚上也不想花超過一千日圓!」的話,想必從此以後,就不會再有人邀您夜間聚餐了吧。說穿了,白天的錢包跟晚上的錢包,是迥然不同的。白天(日間)是民族學所說的「褻(=日常)」之消費。晚上皮包的開口比較鬆,消費金額的位數會有變化。又,雖然幾乎沒人會從白天就開喝,到了晚上卻會願意花更多錢喝酒。美酒跟美食有著極高的協同效益。當然,人們也會點更多好吃的餐點。如此這般,夜晚能夠產生巨大的經濟效果。購物也是如此。白天買東西的金額,跟晚上買東西的金額,位數也是不同的。

而若一個城鎮具有魅力的夜間內容增加了,單日遊客也會相應地開始留宿,住宿客則會

再多住一晚等等，對地方的經濟效益也很有幫助。方才引用過的新經濟聯建言書中也曾指出，名勝古蹟、博物館、美術館的常設展，大部分都只在白天營業，到了傍晚就會早早關門。

就算不限於白天的觀光內容，假如無法創造出讓人願意特地住在該城鎮的夜間魅力（＝留宿的理由），訪日遊客，尤其個人觀光客還是不會住進城鎮裡頭。地方政府的觀光行政相關人士、DMO（觀光地經營組織）的各位相關人士尤其是如此，我強烈希望大家能從這個觀點出發，來組織入境交流戰略。城鎮要存活下去，除了「藝」的消費外，「霄」的消費也必不可缺。

此外，在夜間消費部分，主要來自歐洲、美國、澳洲等的訪日遊客，從前也對酒吧禁止深夜營業一事有著諸多不滿。在興高采烈的音樂當中，隨著夜色漸深，客人們也會逐漸歡騰起來。然而，過去簡直就像仙杜瑞拉那般，午夜零點的前十分鐘一到，客人們就開始慌慌張張地歸去。因為在《風俗營業法》修正之前，酒吧嚴格禁止在凌晨零點之後繼續營業。以去年二〇一六年六月二十三日為界，這樣的光景消失了。在該日修正上路的《風營法》當中，如今可以一路營業到早上了。

符合店內亮度等特定條件的酒吧被視為「特定遊興飲食店」，這次修法，成了入境交流市場孕育無限發展可能的嶄新紀元。在那之前，只要是對來客提供

飲食、讓客人跳舞的店家，就會被視為色情行業，但在修法過後，則是無論有無跳舞行為，主要改從店內的照度等項目，來判斷是否符合色情行業。

不過，能夠藉著這個大好機會，讓全球觀光客玩到早上的酒吧，數量仍舊有限。我們不能光是提供能喝酒到早上、有舞池的空間，還必須去開發日本獨有的內容，例如夜間秀、非語式（不仰賴語言）的娛樂節目等。

IR（賭場）的可能性與課題

包含賭場設施在內的綜合型渡假村（IR），想必會成為進一步活絡夜間市場的王牌。賭場除了部分例外，原則上都是三百六十五天二十四小時營業。這就是賭場的獨到之處。例如，我前些日子為了參加國際會議，前往了新加坡的濱海灣金沙綜合娛樂中心（Marina Bay Sands），之中的賭場當然也是二十四小時營業。這恐怕就是前面提過的，白天跟晚間錢包位數差異的由來。

我們日本也終於在二〇一六年十二月十五日，訂定了推動建設特定複合觀光設施區域

（IR，賭場）的相關法律。IR的實際開業，據說最快也要等到奧運舉辦完畢的二〇二三年過後，但在二〇一八年度或二〇一九年度結束前，應該就會選定事業執行者和地方政府（二至三處）了吧。目前招攬及入行的動向正在越發活躍。實際上，幾乎每一個報名候選地的城市，都有委託我演講或舉辦研修。大家從入境交流的觀點出發，尋求著建議，希望能夠招攬成功。

在《IR推進法》中，最終選拔的一個條件，是設施內有義務附設①飯店、②國際會議場地、③娛樂設施、④遊客服務中心（TIC）等四大機能。IR坐擁二十四小時營業的賭場，跟①的飯店有著切不斷的關係。在IR中，必須有提供高容客率的超高級五星級飯店。自不待言，全球以賭場為樂的有錢人士，不會住得太便宜。

接著這點比較鮮為人知，IR的另一個要件，就是②的國際會議場地。在舉辦巨型MICE之際，全球最頂層的專家、海外政財界、學界的尖端富裕階層將會齊聚一堂。在繁重國際會議排程的夜間及會期結束後，與會者總會想放開手腳遊樂。反過來說，在往後日本招攬MICE的戰略中，為了不落他國之後，IR想必會成為不可或缺的一個要素。

當然，在引進IR之際，也必須一併施行賭博成癮症的對策。尤其對於可能高頻率使用的在地日本人，更有必要貫徹成癮症的應對策略。將既存的小鋼珠店等也一併納入，規定來場

者有義務出示等同於身分證的「個人證號」，嚴格管理入場當事人的造訪頻率、使用金額等，哪怕稍微有成癮症傾向的人物，就要徹底排除──總括性、徹底性的賭博成癮症對策必不可缺。

＊潛藏著巨大的可能性，也存在著出奇龐大的風險。我們必須事先尋求徹底封印風險的手段，不可貿然地粗糙推動。

鐵則十

多樣性才是永續成功的礎石

　　訪日外客人數正在急速增加，各種國籍的人們除了東京、大阪等都會圈外，如今在地方也越趨常見。而比起從前，民族與宗教（因應清真規範）、食物（素食者）、性少數族群（LGBT）等訪日外客的價值觀及生活型態，也逐年邁向多樣。不僅在大都會圈，就連在地方上，也亟需因應背景如此多元的外客群眾。那麼，想滿足這樣形形色色的大眾，並使更多的人們造訪日本，應該怎麼做才好呢？

　　另外，在二○二○年夏季，除了東京奧運，還會舉辦身障奧運。也有人說二○一二年的倫敦奧運會、二○一六年的里約熱內盧奧運會之所以大獲成功，一個很大的原因，就在於對身障奧運的安排，獲得了比奧運更高的評價。想把身障奧運辦得成功，醞釀對各身障奧運選手及身障群眾暖心接待的文化，又將是個急切的課題。為了身體不方便的群眾，除了替車站等大眾交通機構和公共設施整頓電梯、促進街道的無障礙化等等硬體面的準備以外，落實市

民們「心靈的無障礙化」也很重要。接著，對無障礙旅遊（Universal Tourism）的推動，則是往後應重點投入的領域。

解決這所有課題、掌握這諸多機會的關鍵，說穿了正是去接受我們社會的「diversity（價值多樣性）」，逐步變革社會，藉以實現這一切。

宗教文化的多樣性

首先是清真。這在伊斯蘭教的定義中，意味著「受到允許的事物」。清真旅遊（Halal Tourism）一詞，是指除去穆斯林（伊斯蘭教徒）朝拜聖地「朝覲」等宗教目的行程以外的旅遊。這在過去曾被視為小型的利基市場，如今其全球市場規模，卻預估將在二○二○年攀及兩千三百億美元（二十五兆七千六百億日圓）。而清真旅遊下一個備受關注的目的地，就是日本。實際上，我在二○一六年秋季出席舉辦於新加坡的「Halal in Travel-Asia Summit 2016」國際會議之際，也曾被其他與會講者（穆斯林）熱切詢問日本因應清真需求的現況。

隨著二○二○舉辦東京奧運，穆斯林觀光客對日本的關切，也漸有全球性的高升。

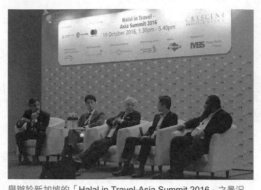

舉辦於新加坡的「Halal in Travel-Asia Summit 2016」之景況

不過，問題還是有的。雖說是理所當然，穆斯林群眾原本就會對清真需求因應不足的國度敬而遠之。是以，若想吸引穆斯林群眾前來，讓他們盡可能置身在貼近日常生活的環境中，提供呼應餐點（清真食品）、禮拜等需求的服務皆不可少。日本並不是穆斯林的國度。因此，要接納這樣的群眾，現階段表面性的應對是行不通的。

我們必須去理解「多樣性」，尊重他們的宗教文化與價值觀，進而拿出衷心的應對。只為吸引旅客，似是而非地因應清真需求，想必馬上就會被看穿，當然也走不長久。而若清真應對已然充實，就要透過社群媒體，或跟居住在自家地區的眾穆斯林留學生、在日群眾、在地清真寺（masjid）攜手合作，將這些情報傳播到全世界。

此外，像清真食品這類宗教上規定的飲食禁忌（忌諱），並不只有伊斯蘭教這個例子。好比說，猶太教的

飲食規條「kashrut」，就嚴格規定了可食與不可食之物。此外，猶太教也跟伊斯蘭教一樣，透過狩獵獲得的野味（狩獵肉），都被視為禁忌。還有，印度教、耆那教禁止肉食，兩教信徒至今仍多為素食主義者。是以，在後面將提及的素食者當中，有一部份的人其實是出於這類宗教性的價值觀，這一點我們也必須先牢記在心。

飲食文化的多樣性

接著是素食者。以歐洲為首，包括北美、澳洲等處，對飲食的意識都在逐年高漲。關鍵字包括了「有機」、「無麩質（不吃含「麩質」這種蛋白質的麥類穀物）」、「Non GMO（不吃基因改造食品）」等。在日本經常介紹到的，都是如「瘦身」、「有益健康」、「時下風靡」等等膚淺的流行趨勢；但在歐美和澳洲的民眾，卻是基於「為次世代著想」、「為守護地球環境」、「為守護自己身體」之類極其哲思性的信念和價值觀（＝生存方式）來選擇這些食品。

另外，在素食者群眾之中，除了不吃畜肉（牛、豬等）的廣義素食者（不食肉者）之外，還有只吃植物性食品的純素者，以及會吃乳製品和雞蛋的蛋奶素者等群眾，雖然通稱素食者，

其實內容相當多元。英國素食協會指出，英國國民有十六％是素食者（不食肉者）；根據倫敦大型外燴公司的調查，倫敦市民約有三十％是素食者（日本素食協會資料）。依據這個調查數據，從歐美和澳洲前來的訪日外客當中，就可能有達二至三成的素食者，潛在商機龐大絕倫。與此同時，若對素食者的因應毫無準備，只想著要把這些地區的訪日遊客大量招致到自家地區、自家設施，根本已經超出了不用功的程度，甚至可以視作一種無禮。

性傾向的多樣性

接著是 LGBT。也就是對於性少數者的因應。LGBT 一詞是取女同性戀（Lesbian）、男同性戀（Gay）、雙性戀（Bisexual）、跨性別（Transgender）等詞的字首而得。據說在國際旅遊市場中，LGBT 的群眾比率約有十％，超過一億人。LGBT 旅遊的全球市場規模，推估可達約兩千零二十美元（二十二兆六千兩百四十日圓）之巨額。LGBT 群眾多數為可支配所得偏高者，若是情侶，就擁有雙薪的高收入。他們愛好旅行，消費意願也很高。據說在海外的富裕階層市場，含有眾多的 LGBT 客層。當然，我們不能光是因為市場規模龐大、有前景，才

決定去因應這些群眾的需求。

在他們、她們之中，不乏在母國遭受著各種偏見度日的案例。「只要來日本，就能擺脫那種偏見目光，依據自己的價值觀，來場沒壓力的愉快旅行。」若日本能實現這樣的願景，這個消息想必會傳遍世界。對多樣性的理解絕不可少。我們必須透過「鐵則一」的旅客視角，透過他們、她們的視角，來構思必要的關照與款待。

就像這樣，我們唯有灌注心力，站在對方（旅客）的立場上，去理解、尊重、同理包括宗教等五花八門的價值觀和生活文化，又或者具有不利條件的人們，極其細心地因應多元訪日遊客的需求，才能使日本全體國民放眼二○二○奧運暨身障奧運，達到心靈的開國，打穩觀光立國的礎石。而我也相信，唯獨重視多樣性，也就是實現「沒有偏見的社會」，這場奧運暨身障奧運大會所留下的影響（有價值的資產），才能在大會結束後，幫助我國的入境交流旅遊持續欣欣向榮。

觀點 [其四]

多樣性與穆斯林旅遊

最近越來越常耳聞「diversity（價值多樣性）」一詞。其詳細定義為：「性別、年代等性質互異的人們所共存的狀態。指有著多樣的國籍、民族、生活型態、宗教、價值觀等」。

從這個字詞出發聯想，腦中馬上就會浮現前些日子我受邀到中國的西安外國語大學講課時，在夜裡造訪的西安（舊長安）回民街（伊斯蘭教徒之城）。該城過去曾是絲路的起點。絲路除了絲綢之外，也是西域異民族習俗、宗教、文化所流通之路，也是小麥、麵條等飲食文化的傳播道路。

由於工作的緣故，我經常拜訪中國各地的城市，在中國體驗到的異國情緒，因而逐漸淡去了。但當我踏進這一帶喧囂的少數民族攤販區，馬上就留下了跟隔壁中華街區對照性的鮮明印象。最使我動容的，是漢民族群眾對於非漢族市民的關懷。

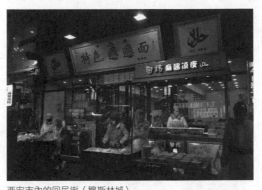

西安市內的回民街（穆斯林城）

導遊（漢民族）嚴肅地發出忠告：「絕對不可以大啖肉包之類的豬肉料理，或者拿著走動。也不能談到豬肉的話題。」在市內隨處，皆是交融共存的中華文化與西域文化。

實際上，在約八百萬人的西安市民之中，包含了數十萬的穆斯林。據說市內中小學所供給的餐點，都備有清真飲食和一般飲食，在方方面面都考量到了宗教。

日本國內媒體會報導中國對少數民族的歧視待遇，但現實並非如此。在回程的飛機裡頭，包廂空服員相當周到地詢問了我，機上餐點需要清真餐還是一般餐。

前陣子為了出席國際會議，而在新加坡長期停留之際，我親身體會到了多文化共

生的實際情形。我以一介居民的視角，連日在鬧區的美食區和餐館用餐。該國在

狹小的國土裡頭，有著華人、馬來人（穆斯林）、印度人、基督教徒等各種市民

共存。中華餐飲店的隔壁，也有成排的清真餐飲店。店面前方明示著清真認證標

章。多文化共生就如同日常服裝那般，在此實現了。

另一方面，日本國內的穆斯林因應又做得如何？「東亞競爭加劇，入境交流

人數變少了。喔對，那我們就來開闢正在蓬勃發展的 ASEAN 伊斯蘭教徒市場，

從中賺錢吧！」也有不少的地區，憑藉著這類半吊子的構想，端出了膚淺的清真

因應來招搖撞騙，使得虔誠的穆斯林旅人相當反感。自稱清真專家、並非伊斯蘭

教徒的惡質日本人漫天喊價，到處慫恿觀光設施投資清真專用廚房，實際結果卻

是冷清蕭條。遭受這所謂「清真詐欺」的觀光設施，同樣處處可見。問題就出在，

這其實脫離了地方共同體的生活，是一種空虛的拜金主義。

這個夏天，我受邀演講而造訪了栃木縣佐野市。當時，我跟地方上因應清真

飲食的拉麵店「日光軒」的老闆五箇大也先生等在地人士有了交流。佐野市住著

許多如印尼人等伊斯蘭教民眾。市公所的諸位人士，帶我參訪了佐野方才落成的

清真寺。市民、地方行政機關、穆斯林社群，已經培養出了充分的信賴關係。在大家的努力下，親手打造的多樣性共容正在實現。

我所留宿的飯店，同樣設有完善的禮拜室，在市公所的支援之下，甚至備有給穆斯林旅行者使用的市內地圖。聽說如今不僅市內，就連國內各地的穆斯林留學生都會造訪這個城市，VFR（親友探望）的訪日遊客也在著實增加。

與地區內的穆斯林居民共生、實現多樣性，穆斯林訪日市場的振興之鑰恰在其中。

（首刊：《週刊 Travel Journal》，二〇一七年九月十一日號）

第三章

海外主要市場之國家及地區分析

AN ANALYSIS OF MAJOR OVERSEAS NATIONAL AND REGIONAL MARKETS

在這第三章之中，我將會配合著數據，逐步分析日本應視為指標之全球國家及地區的情形。具體而言，應該如何觸及各個國家和地區呢？我希望能為讀者提供啟發性的情報。

誠如第二章「鐵則六」曾述及的，與入境交流相繫的事態，總在瞬息萬變。尤其像ASEAN 等新興國家，情況別說以年，更是以月為單位在變化著。前面也提過，其速度正若「犬年」。有鑑於此，定期造訪指標性的國家和地區，親身感受當地如今正在發生些什麼、思考該怎樣將人潮聚集到己方地區來，這樣的努力絕不可缺。就算無法定期造訪當地，也可以大幅活用網站和社群媒體。若沒有頻繁收集、分析當地的情報，想必轉瞬間就會搭不上入境交流趨勢的浪潮。

除了醒目情報，也要徹底調查外圍資訊

一直以來，日本的入境交流情形都以春夏見長、秋冬偏弱。但從今而後，則有必要吸引訪日遊客全年前來。此事在第一章中也曾談過。為此，我們就必須去探查「全球民眾出國旅行的主要時期及其背景」。

最大的線索在於「各國孩童的休假情形」。建立出國旅遊計畫的主體雖是大人，大人卻會配合孩童的假期，來安排家庭旅遊的時程。也就是說，想獲得訪日遊客，就得弄清楚各國孩童們的長期休假在何時、有多長，並想辦法讓他們願意在該時期造訪日本。

舉韓國為例，其暑假期間跟日本的學校相去無幾，但某些學校可能會有將近兩個月的寒假。隨後我將詳述，韓國民眾經常都是為了避寒而訪日。因此，在寒假時期吸引客潮，效果將很顯著。位於南半球澳洲等處（不用說，季節跟北半球的日本完全相反）的學校，在日本冬天時，同樣會有長達約兩個月的暑假，該時期因而成為適合出國旅遊的時間點。

面對各國和各地區，意外容易忘記考量的一個東西就是「時差」。若是平時會跟國外來往的職業類型，在跟國外客戶連絡之際，想必都會考慮時差。然而，沒有這類經驗的人，總會不小心就按日本的時間來安排一切。例如，在使用臉書或推特等社群媒體接觸國外客群之際，假如是在日本國內容易獲得回應的時段發布資訊，在有著時差的國外，說不定就會落到回應低迷的時間點上。這樣一來，無論資訊多有魅力，也無法高效率地推廣出去。

尤其是美國、加拿大、俄羅斯等國土遼闊的國度，在國家內部就已存在著時差（時區）。己方的目標群眾「居住在何處、會在哪個時段活動」，如果不先弄清楚，就可能錯失難得的

好機會。

不用說，「訪日外客人數」和「經濟成長率」這類吸睛的數據，當然有著高度重要性。

然而，正若俗語「射人先射馬」所言，包括假期資訊、時差等目標客群身邊的外圍資訊，事前都必須仔細調查、分析，否則將無法打造出效果性的戰略。我希望大家先把此事放在心上。

駕馭數據，擬定效果性戰略

在第三章中，我將全球大分為「東北亞」、「南亞、東南亞（含大洋洲）」、「北美、中南美」、「歐洲、俄羅斯」、「中東、非洲」等五個區域，並將提出各區域的入境交流相關資訊及數據。我想先簡單說明在分析各區域時主要使用的十三種數據，以及「這些數據為何重要」。

①目前人口與今後預測

②人均 GDP 與今後預測

③該國、地區的出國人數

④出國率（出國人數／人口）

⑤該國、地區的訪日外客數

⑥訪日率（訪日外客數／出國人數）

⑦訪日回頭客的比率

⑧個人旅遊（FIT）的比率

⑨平均住宿天數

⑩人均旅遊支出

⑪主要造訪地（都道府縣住宿人天數前五名）

⑫造訪地住宿人天數成長率（都道府縣住宿人天數較前一年成長率前五名）

⑬訪日前最期待的事情前三名

關於①和②，比起現今的數字，我更希望大家去關注「往後預計會有多少成長」。因為

這個成長率，可說就是該國或地區所擁有的潛能。

③至⑥的數據，可以得知該國、地區的民眾對出國旅遊（outbound）抱持著多少親切感，以及多常選擇前來日本。在考量「目前應該鎖定的國家、地區」時，可以當作參考。

⑦顯示出了在訪日外客之中，有多少比率的人會多次回訪日本。回頭客比率較低的國家、地區，經常都是初次拜訪，或是只來過一次的人。也就是說，存在著成為市場的可能性。

前面已經數度提及，往後的關鍵在於吸引個人旅遊。為此我會建議，要持續確認⑧的最新動向，作為發送情報和接待遊客時的參考。

⑨和⑩表示國外「有多少金錢落入日本」。說得直接一些，這兩個數值的成長，將直接關係到收益的擴張。

⑪和⑫所顯示的，是各國家、地區的民眾最常造訪日本的哪些都道府縣。該將哪個國家或地區的民眾當成目標客群？相信此數據將是樹立戰略時的重要參考。

⑬將顯示出訪日遊客的喜好和興趣。

東北亞

關鍵在於停留天數長期化與活動開發

經濟學中有個詞彙叫「引力（gravity）模型」。這是從牛頓萬有引力定律所構思出的理論，在談論貿易時經常用到。簡單而言，國家之間距離越近，引力就越強，換句話說也代表著貿易量等經濟規模會更大。這在入境交流方面也可適用。國與國的距離越近，人與物資的來去就更頻繁，市場就更容易擴張。

日本也不例外。亞洲群眾在訪日外客中占了約莫八成，細看其中，大半都是跟日本距離較近的中國、香港、韓國、臺灣等東北亞國家、地區之民眾。這些國家、地區也會有許多廉價航空公司（LCC，Low Cost Carrier）開設航線，可憑藉著「省、近、短」的優勢造訪日本。往後訪日人數想必會再持續增加。

另一方面，從東北亞前來的訪日遊客，有個特徵是不太會長期停留。根據觀光廳的「訪日外國人消費動向調查」，好比說香港跟臺灣的訪日遊客，儘管回頭客比率壓倒性地高（香

東北亞：三大重點

❶ 進一步擴大商機的關鍵，在於延伸停留天數。

❷ 應開發海灘娛樂、健康、運動等讓人想連續住宿的活動。

❸ 準備主打「只有日本買得到」的限定商品。

港為八十・五％、臺灣為八十・二％），停留七天以上的比率卻很低（香港為四十三・六％、臺灣為二十四・一％）。至於韓國，停留七天以上的訪日遊客，僅止於六・七％（以上數據皆由二〇一六全年數值推估而得〔日曆年度〕）。不做長期停留，也可以說成儘管來日頻率很高，每回訪日卻不會有太多金錢落入日本的口袋（相應地，在後述的停留天數成長策略當中，就存在著商機）。

另外，大批人多次前來的情形，也同時蘊含著風險，東北亞國家、地區的民眾，終有一天會對日本失去新鮮感。這意味著，如果沒能努力不懈，透過各式各樣的用心與創新來打破現況，往後來自東北亞的訪日入境交流市場，將會面臨無法繼續擴張的危機。

因此，關鍵就在於領會東北亞民眾的需求，去開發活動，提供前所未有的體驗。

例如最近，與「水」相關的休閒娛樂，就很吸引中國觀光客的注意。中國的游泳池跟海灘，一旦碰到旺季，就會有大批人潮

蜂擁擠入，深陷於遠遠不及舒適的狀態（包括衛生狀態）。日本這個世界少有的泳池王國，在全國各地都存在著美麗的海灘，因而能夠提供舒適的戲水休閒。

若是健康意識偏高的臺灣，以健康、運動的相關活動來吸引遊客，相信也會效果卓著。臺灣坐擁全球最大的自行車廠商捷安特（Giant Manufacturing），受此影響，騎自行車是為一大熱潮。至於香港，由於日本料理廣受群眾歡迎，用美食相關的旅遊內容來吸引遊客，應該也很適合。

人說強化事物消費相當重要，但這並不代表就能小看物質消費。以中國觀光客為主，所謂「爆買」的時代雖已告終，只能在日本買到的東西（例如季節、地區限定商品等）、日本的熱賣食品、飲品、甜點等，依然有著不滅的人氣。比起高價的奢侈品，日常性商品賣得更好，鑑於此況，我們或可將東北亞的民眾，視為日本國內商圈的延伸群眾。

關於此地區，最後我想談到的是，誠如前述，事先掌握假期與訪日時期的重要性。中國遊客的訪日時期，常被認為落在「春節（舊曆年節）」與「國慶假期」。不過實際上，遊客在夏季時，尤其七月最多。正因如此，前述與「水」相關的休閒娛樂，將是往後的著眼點。

當然，櫻花跟紅葉的季節也很重要。春節和國慶假期等區間，說起來容易變成短期決戰；我

們有必要開發新的活動，藉以帶來區間更長的商機。香港曾有扮演英國殖民地的漫長年代，因此基督教徒眾多，除了春節和國慶假期，復活節和聖誕節時期也是公眾假日。

雖然同在東北亞，韓國的狀況卻不相同，訪日最盛的時刻，在於冬期的一月至二月。前面也已提過，韓國的孩子們有著長長的寒假，而出國也跟逃離嚴寒的「避寒」有著關係。想深耕韓國市場，強化以高爾夫為代表、各種能在冬期享受的運動活動，是很重要的一部分。

往後東北亞無疑仍會是日本的最大貴客。正因如此，我們要記得保持積極，極其細膩地行銷與推廣，好讓遊客更甚以往地品味日本。

BASIC DATA

韓國

人口 [2015年 → 2030年預估]	5,059萬人 → 5,270萬人 〈+4.2%〉
人均GDP [2015年→2022年預估]	2萬7,105美元 → 3萬4,832美元 〈+28.5%〉
出國人數 [2015年]	1,931萬人 〈較前年+20.1%〉
出國率（出國人數／人口） [2015年]	38.2% 〈較前年+6.3百分點〉
訪日外客數 [2016年]	509萬302人 〈較前年+27.2%〉
訪日率（訪日外客數／出國人數） （2016年）	26.4% 〈較前年+5.6百分點〉
訪日回頭客比率 〔2016年〕	61.5% 〈較前年+0.6百分點〉
個人旅行（FIT）比率 [2016年]	87.8% 〈較前年+6.6百分點〉
平均住宿天數 〔2016年〕	3.3泊 〈較前年±0泊〉
1人均旅遊支出 [2016年]	7萬281日圓 〈較前年 −6.5%〉

主要造訪地 [2016年]
（都道府縣住宿人天數前5名，構成比率）

造訪地住宿人天數成長率 〔2016年〕
（都道府縣住宿人天數較前一年成長率前5名）

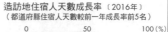

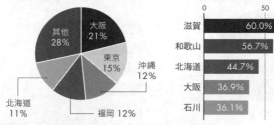

訪日前最期待的事情前3名 （2016年）	①吃日本的食物（34.2%） ②購物（13.6%）　③泡溫泉（12.3%）

接待重點

● 因LCC（廉價航空）過度競爭、機票價格低廉等因素，訪日遊客正在增加。
● 為避寒訪日的人數增加。有些人很享受在溫暖氣候下打高爾夫球。
● 在日本購買熱門食品、飲品、酒、甜點等也是目標之一。

（出處：268-269頁的出處一覽）

中國

人口 [2015年 → 2030年預估]	13億9,703萬人 → 14億4,118萬人 〈+3.2%〉
人均GDP（2015年→2022年預估）	8,167美元 → 1萬2,363美元 〈+51.4%〉
出國人數 [2015年]	1億1,689萬人 〈較前年+9.0%〉
出國率（出國人數／人口）〔2015年〕	8.4% 〈較前年+0.6百分點〉
訪日外客數 [2016年]	637萬3,564人 〈較前年+27.6%〉
訪日率（訪日外客數／出國人數）〔2016年〕	5.5% 〈較前年+1.2百分點〉
訪日回頭客比率 [2016年]	33.3% 〈較前年+5.8百分點〉
個人旅行（FIT）比率〔2016年〕	54.9% 〈較前年+11.1百分點〉
平均住宿天數 [2016年]	6.1泊 〈較前年+0.2泊〉
1人均旅遊支出 [2016年]	23萬1,504日圓 〈較前年 −18.4%〉

主要造訪地 [2016年]
（都道府縣住宿人天數前5名，構成比率）

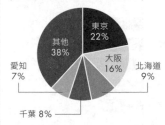

造訪地住宿人天數成長率 [2016年]
（都道府縣住宿人天數較前一年成長率前5名）

訪日前最期待的事情前3名〔2016年〕	①到大自然、風景勝地觀光（21.5%）　②購物（20.9%）　③吃日本的食物（16.4%）

接待重點

- 個人旅遊開始凌駕團體旅遊，必須加強因應。
- 夏季為訪日高峰，會在泳池和海灘長期停留；櫻花、紅葉的季節也很重要。
- 「限定商品」相當暢銷。日本酒等也廣受歡迎。

（出處：268-269頁的出處一覽）

BASIC DATA

臺灣

人口 [2015年 → 2030年預估]	2,349萬人 → 2,415萬人 （+2.8%）
人均GDP [2015年→2022年預估]	2萬2,358美元 → 2萬7,506美元 （+23.0%）
出國人數 [2015年]	1,318萬人 （較前年+11.3%）
出國率（出國人數／人口） [2015年]	56.1% （較前年+5.5百分點）
訪日外客數 [2016年]	416萬7,512人 （較前年+13.3%）
訪日率（訪日外客數／出國人數） （2016年）	31.6% （較前年+3.7百分點）
訪日回頭客比率 （2016年）	80.2% （較前年+2.4百分點）
個人旅行（FIT）比率 [2016年]	64.0% （較前年+8.7百分點）
平均住宿天數 （2016年）	5.2泊 （較前年+0.2泊）
1人均旅遊支出 [2016年]	12萬5,854日圓 （較前年 −11.1%）

主要造訪地 [2016年]
（都道府縣住宿人天數前5名，構成比率）

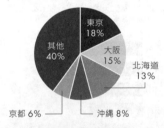

造訪地住宿人天數成長率 （2016年）
（都道府縣住宿人天數較前一年成長率前5名）

訪日前最期待的事情前3名 （2016年）	①到大自然、風景勝地觀光（19.0%） ②吃日本的食物（18.3%）　③購物（13.4%）

接待重點

● 高回頭客率僅次於香港的親日地區。
● 除了臺北都會圈，高雄、臺南、臺中等地方大都會圈也有極高的入境交流可能性。
● 關鍵是開發健康、運動相關的內容及活動。

（出處：268-269頁的出處一覽）

BASIC DATA

香港

人口 [2015年 → 2030年預估]	725萬人 → 799萬人 （+10.2%）
人均GDP [2015年→2022年預估]	4萬2,328美元 → 5萬1,706美元 （+22.2%）
出國人數 [2015年]	1,044萬人 （較前年+13.2%）※僅列出搭機出國者
出國率 (出國人數 / 人口) [2015年]	144.1% （較前年+15.9百分點）
訪日外客數 [2016年]	183萬9,193人 （較前年+20.7%）
訪日率（訪日外客數／出國人數） （2016年）	17.6% （較前年+3.0百分點）
訪日回頭客比率 （2016年）	80.5% （較前年±0百分點）
個人旅行（FIT）比率 （2016年）	89.1% （較前年+6.1百分點）
平均住宿天數 [2016年]	5.6泊 （較前年+0.1泊）
1 人均旅遊支出 [2016年]	16萬230日圓 （較前年 –7.0%）

主要造訪地 [2016年]
（都道府縣住宿人天數前5名，構成比率）

造訪地住宿人天數成長率 （2016年）
（都道府縣住宿人天數較前一年成長率前5名）

訪日前最期待的事情前3名 （2016年）	①吃日本的食物（26.3%） ②到大自然、風景勝地觀光（17.2%）③購物（16.7%）

接待重點

● 受LCC影響，個人旅遊與回頭客增加。地方上有商機。
● 造訪目的是在日本享受正統且價格合理的美食。
● 雖屬於華人圈，也具有復活節和聖誕節等長假。

（出處：268–269頁的出處一覽）

B A S I C　D A T A

東北亞	學校的長假

	1月	2月	3月	4月	5月	6月	7月	8月	9月	10月	11月	12月
韓國												
中國												
臺灣												
香港												

※每個月分為「上、中、下旬」等3部分。
※淺色長條處，代表在年份或地區因素下，假期時程可能於期間大幅變動。詳情參照下表。

国·地域名	[休假名] 休假時期
韓國	[冬期假期] 12月下旬~1月下旬（約30~35天） [春期假期] 2月中旬~2月底（約15天） [夏期假期] 7月下旬~8月下旬（約30天）
中國	[冬期假期] 1月中旬~2月下旬間約20天 [夏期假期] 7月中旬~8月下旬（約50天）
臺灣	[春期假期] 包含1月或2月的舊曆新年，21天 [夏期假期] 7月上旬~8月下旬（約60天）
香港	[農曆新年假期] 包含1月或2月的舊曆新年，1週~10天 [復活節假期] 包含3月或4月的復活節慶典，1週~10天 [夏期假期] 7月中旬~8月底（約1個月半） [聖誕節假期] 12月22日前後~1月1日（1週間~10天）

（出處：JNTO、「2017訪日旅行數據手冊」）

觀點［其五］

亞洲正深化、日本正停滯

二○一七年秋天，我出發到了北京市、臺北市及首爾市。一直到沒幾年前，每次前往各個都市，我總會注意到巨大高樓新建潮、修築大規模基礎建設等的巨幅變化。不過這個秋天，那類計畫幾乎全都不再鼓譟。這一次，各個城市在外型上令人瞠目結舌的進化，使我為各都市逐漸孕育的新服務及深化的生活型態大感興趣。

在北京，共享單車（自行車共享服務）的普及狀況令人驚訝。在地下鐵各站的地面出口附近，擺放著多種租賃自行車。競爭相當激烈。之中只有一家公司，在中國國內保有八百萬台自行車，據說每天的使用次數共計兩千萬次以上。北京市內的環境對策（對PM2.5等的霾害對策），是根據汽車車牌號的尾數，來限制星期幾可使用哪些自家用車，市民會結合地下鐵、巴士、共享單車來通勤上學。

北京的共享單車（租賃自行車）。透過顯示於智慧型手機應用程式上的四位數字解鎖。

北京市內的共享單車

在街上各處都能看見利用者的蹤影。此共享單車的車鎖，只要以智慧型手機的應用程式掃描各單車的 QR 碼，輸入四位數的密碼後即可開鎖、付費及使用。

不僅僅是共享單車，如今人們幾乎所有的付費行為，都會在智慧型手機上完成，用現金結帳的人幾已消失。

臺灣打從以往，建築物內部就是完全禁菸，此次就連電子菸都已禁止攜入國內，在臺北市內，已經完全聞不到尼古丁的臭味了。在首爾，為訪韓遊客提供極其詳盡情報的體系，使我讚佩不已。街道上的主要場所，都設有多語言服務的遊客服務中心（TIC），對個人旅遊

（FIT）遊客的應對又更進步了。

這些城市的共通之處，在於計程車的服務等級，都深化到了令人目瞪口呆的程度。從前車內既很骯髒，駕駛員應對粗糙，開車方式也很粗暴。這次完全不同以往。駕駛員會率先將後車箱的行李小心地搬到人行道上，感覺得到對業務的自豪與奮力投入。而且，計程車費也都可以用智慧型手機支付了。就像這樣，各個都市比起眼睛看得見的「進化」，反而發展著眼睛看不見的「深化」，整個社會的品質，每一天都在確實升級著。

反觀日本，現況又是如何呢？在現金主義的日本，智慧型手機支付就跟信用卡一樣，至今幾乎未有普及。在亞洲被視為理所當然的創新服務，在日本等同全無。人們在車站、街頭等處的公共禮儀水準低下，直到現在還有許多人邊走邊抽菸，飯店和餐飲店滿溢著尼古丁的臭味。服務產業現場的品質，正在逐日劣化。計程車服務的品質低下尤其顯著，除去一部分，要搭到服務品質與費用相符的計程車，機率比中樂透還低。

我因為工作的關係，每天都會前往日本的各個在地都市，然而地方的現況，

跟為了二〇二〇年舉辦奧運做著準備的東京建築潮，簡直相判雲泥。地方上幾乎完全沒有新建大廈，基礎建設的劣化也同樣明顯。高齡化持續發展，官民都逐漸丟失了挑戰未來的意願。相較於前次造訪時，讓人感覺城鎮衰微，也就是在「退步」的案例不勝枚舉。

這是亞洲的現況，與日本地方上的現況。彼此間的這般落差，說實在讓我湧現強烈的危機感。再這樣下去，日本社會將會喪失先進性，被亞洲諸國追上腳步，觀光立國的目標也可能會落空。那麼，若要反轉這般趨勢，又該從哪裡著手才好呢？不用說，首先所有訪日入境交流相關人士，都必須高頻率地前往以亞洲為首的世界各地，透過自己的眼睛，好好地看一看海外各國的深化現況。正所謂「百聞不如一見」。

（首刊：《週刊 Travel Journal》，二〇一七年十月九日號）

南亞、東南亞
應當「針對未來」嚴陣以待，而非現在

從印度洋到南太平洋的大洋洲，這片遼闊的區域也跟東北亞相同，是日本應當矚目的入境交流市場。本書將此區域分類成南亞、東南亞。在努力經營入境交流之下，這個區域的國家、地區，全都給人高度期待，預計往後將有大幅成長。

隸屬 ASEAN 的東南亞十國，經濟成長個個卓然。例如，國民平均年齡約二十三歲，極度年輕的菲律賓，預估人口將會一直增加到本世紀末；坐擁全球第四多人口（約兩億六千萬人）的印尼，相信在最晚二○二○年之前，目前大部分的低所得階層，都會逐漸成為中產階層。

現況是來自 ASEAN 諸國的訪日入境交流市場尚小，但正因可以預見往後的大幅成長，就更有必要放眼未來，持續長期性的行銷。

這在印度也是一樣。擁有世界第二多約十三億人口的印度，出國率低到僅有一‧六％，訪日外客人數約十二萬人，實在很少。不過，印度的人口未來想必會再變多，GDP 也會增長，

南亞、東南亞：三大重點

❶ 將年輕世代為主、急速擴張的中產階層納入考量。

❷ 行銷與公關應意識到各個民族、宗教、所得層的差異。

❸ 必須活用社群媒體，否則入境交流無法成長。

使其躍升全球主要國家，中產階層將逐步擴張。在年輕人變多的印度，訪日校外教學往後也有巨大商機。現今情況是必須以德里、孟買等大都會圈的富裕階層為目標客層，但也不可懈怠，從現在起就要勤於播撒訪日的種子。

那麼，行銷須放眼未來，指的又是什麼呢？例如，我們唐吉訶德公司在對 ASEAN 各國宣傳之際，就會採取識別行銷手法，活用本集團的官方吉祥物「Donpen 君」，讓孩子們（未來的顧客）記住唐吉訶德的「商標」。不透過文字資訊，而以圖像來創造親切感。我們期盼在五年後、十年後，當他們長大成人時，已經是我們的粉絲了。其他還有，到各國舉辦的旅遊博覽會推出攤位，也稱得上是連結未來的措施。

積極活用社群媒體，留意民族及訪日目的之差異

　　南亞、東南亞一個很大的特徵，就是具有大量的多民族國家。例如被稱為「ASEAN 首都」、「ASEAN 流行發訊地」等的新加坡，人口組成比為華人七十四％、馬來人十三％、印度人九％；隔壁鄰居馬來西亞，則是馬來人五十％、華人二十三％、印度人七％。即使是身在同個國家的人們，興趣嗜好仍會因民族而異，因此很重要的是，行銷不應僅以國家為單位，還得留意民族差異。

　　此地區的另一個特徵，是社群媒體的普及率壓倒性地高。臉書的普及率尤其很高，在印尼、菲律賓、泰國、越南等處的使用者人數，都遠遠超過日本。南亞、東南亞的民眾，相較起電視、收音機、報紙、雜誌等傳統媒體，更會普遍透過以社群媒體為主的新型媒體來取得資訊。在對這些國家宣傳資訊時，必須活用社群媒體。另外，這其實並不限於南亞、東南亞，在藉由社群媒體觸及各國客群時，都應按國家逐一改動宣傳的內容。

　　真要說起來，到目前為止，我都是秉著增加休閒遊客的角度，來說明南亞及東南亞的狀況，但越南的情形稍有不同。從二〇一二年開始，越南的訪日遊客人數每年都在增長。看看

細項，會發現就職和留學的人次比觀光目的還多。留學生的比率尤其很高。在日本約二十四萬的外國人留學生中，約有五萬三千名留學生來自越南。想吸引越南的訪日遊客、帶動實際業績，關鍵或在巧妙吸引 VFR（親友探望）來訪。另外，推行入境行銷的目標城市，以出國人數眾多的胡志明市最值得期待。而另一個主要城市首都河內，則有許多對新事物敏銳、「講究排場」的時髦人群。為此，站在免稅銷售的角度，河內也充滿了魅力。

澳洲好主顧，偏好軸心式的觀光型態

面對澳洲，必須拿出不同於南亞、東南亞等其他國家、地區的吸客策略。二○一六年該國的訪日遊客約有四十四萬五千人。這個數字在訪日國家中排名第七，甚至近乎 ASEAN 中訪日遊客人數最多的泰國（約九十萬人）的一半。澳洲民眾的特徵是，停留七天以上的長期遊客比率高達八十九・九％。人均旅遊支出為二十四萬六千八百六十六日圓，在訪日各國當中也屬最高層級。也就是說，雖然訪日外客人數還稱不上多，這個國家對日本而言，卻是相當的好主顧。日本除了因滑雪度假村而漸受歡迎，跟澳洲的時差僅約一小時，不必打亂生活節

奏，也成為了熱門要因。

此外，最近澳洲遊客以東京和大阪為據點，出發到周邊地區遊玩的軸心式觀光型態也在增加。策畫時若將此事納入考量，想必更有機會獲得更多外幣。在澳洲，每年都為了冬季運動訪日的回頭客同樣很多，他們會如「滑雪＋京都」、「滑雪＋金澤」、「滑雪＋大阪」等，在日本尋求靈活多樣的目的地。

BASIC DATA

泰國

人口　[2015年 → 2030年預估]	6,866萬人 → 6,963萬人 （+1.4%）
人均GDP （2015年→2022年預估）	5,799美元 → 7,485美元 （+29.1%）
出國人數　[2015年]	679萬人 （較前年+5.4%）
出國率（出國人數／人口） [2015年]	9.9% （較前年+0.5百分點）
訪日外客數　[2016年]	90萬1,525人 （較前年+13.2%）
訪日率（訪日外客數／出國人數） （2016年）	13.3% （較前年+1.5百分點）
訪日回頭客比率　（2016年）	63.6% （較前年+2.2百分點）
個人旅行（FIT）比率 [2016年]	75.2% （較前年+2.1百分點）
平均住宿天數　[2016年]	6.0泊 （較前年 –0.1泊）
1人均旅遊支出　[2016年]	12萬7,583日圓 （較前年 –15.3%）

主要造訪地　[2016年]
（都道府縣住宿人天數前5名，構成比率）

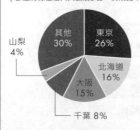

造訪地住宿人天數成長率　（2016年）
（都道府縣住宿人天數較前一年成長率前5名）

訪日前最期待的事情前3名 [2016年]	①吃日本的食物（28.2%）　②購物（22.5%） ③到大自然、風景勝地觀光（13.8%）

接待重點

● 免簽證（限電子護照）使訪日遊客逐漸變多。
● 有許多日系企業在此發展。訪日獎勵旅遊和MICE需求含有商機。
● 訪日高峰為4月（潑水節）。應準備季節旅遊內容。

（出處：268-269頁的出處一覽）

新加坡

人口 [2015年 → 2030年預估]	554萬人 → 634萬人 〈+14.4%〉
人均GDP [2015年→2022年預估]	5萬3,629美元 → 5萬7,451美元 〈+7.1%〉
出國人數 [2015年]	913萬人 〈較前年+2.5%〉
出國率（出國人數／人口） （2015年）	164.9% 〈較前年+1.4百分點〉
訪日外客數 [2016年]	36萬1,807人 〈較前年+17.2%〉
訪日率（訪日外客數／出國人數） （2016年）	4.0% 〈較前年+0.6百分點〉
訪日回頭客比率（2016年）	66.6% 〈較前年+1.3百分點〉
個人旅行（FIT）比率 [2016年]	89.2% 〈較前年+0.2百分點〉
平均住宿天數 [2016年]	8.0泊 〈較前年+0.1泊〉
1人均旅遊支出 [2016年]	16萬3,210日圓 〈較前年 –12.9%〉

主要造訪地 [2016年]
（都道府縣住宿人天數前5名，構成比率）

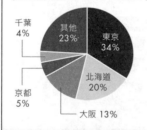

千葉 4%
其他 23%
東京 34%
北海道 20%
京都 5%
大阪 13%

造訪地住宿人天數成長率〔2016年〕
（都道府縣住宿人天數較前一年成長率前5名）

茨城	162.7%
福島	161.3%
鳥取	108.1%
山口	107.1%
青森	89.9%

訪日前最期待的事情前3名 [2016年]	①吃日本的食物（33.7%） ②到大自然、風景勝地觀光（19.0%） ③購物（8.6%）

接待重點

- 出國率高，但訪日人數少，屬未開拓市場。
- 被稱為ASEAN的首都，同時也是流行發訊地。
- 可期待往周邊馬來西亞及印尼的波及效果。

（出處：268-269頁的出處一覽）

BASIC DATA

馬來西亞

人口〈2015年 → 2030年預估〉	3,072萬人 → 3,682萬人〈+19.8%〉
人均GDP〈2015年→2022年預估〉	9,501美元 → 1萬3,958美元〈+46.9%〉
出國人數［2006年］	3,053萬人〈較前年－〉
出國率（出國人數／人口）〈2006年〉	99.4%〈較前年－〉
訪日外客數［2016年］	39萬4,268人〈較前年+29.1%〉
訪日率（訪日外客數／出國人數）〈2016年〉	1.3%〈較前年+0.3百分點〉
訪日回頭客比率［2016年］	43.7%〈較前年+1.7百分點〉
個人旅行（FIT）比率［2016年］	78.2%〈較前年+2.4百分點〉
平均住宿天數［2016年］	6.9泊〈較前年+0.3泊〉
1人均旅遊支出［2016年］	13萬2,353日圓〈較前年－12.0%〉

主要造訪地［2016年］
（都道府縣住宿人天數前5名，構成比率）

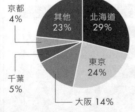

造訪地住宿人天數成長率〔2016年〕
（都道府縣住宿人天數較前一年成長率前5名）

訪日前最期待的事情前3名［2016年］	①吃日本的食物（27.4%） ②到大自然、風景勝地觀光（21.2%）③購物（16.3%）

接待重點

● 在亞洲為數不多的親日國之一。
● 對馬來人（穆斯林）必須有獨立的吸客規劃（因應清真規範）。
● 關鍵在於活用社群媒體。

（出處：268-269頁的出處一覽）

印尼

人口〔2015年 → 2030年預估〕	2億5,816萬人 → 2億9,560萬人〔+14.5%〕
人均GDP〔2015年→2022年預估〕	3,371美元 → 5,790美元〔+71.7%〕
出國人數 [2015年]	818萬人〔較前年+1.3%〕
出國率 (出國人數／人口)[2015年]	3.2%〔較前年±0百分點〕
訪日外客數 [2016年]	27萬1,014人〔較前年+32.1%〕
訪日率（訪日外客數／出國人數）〔2016年〕	3.3%〔較前年+0.8百分點〕
訪日回頭客比率 [2016年]	41.9%〔較前年－1.2百分點〕
個人旅行 (FIT) 比率 [2016年]	81.2%〔較前年+12.4百分點〕
平均住宿天數 [2016年]	7.0泊〔較前年－0.1泊〕
1 人均旅遊支出 [2016年]	13萬6,619日圓〔較前年－7.2%〕

主要造訪地 [2016年]
（都道府縣住宿人天數前5名，構成比率）

山梨 4%
其他 25%
東京 38%
大阪 20%
京都 5%
北海道 8%

造訪地住宿人天數成長率〔2016年〕
（都道府縣住宿人天數較前一年成長率前5名）

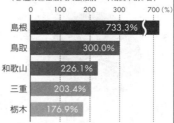

島根	733.3%
鳥取	300.0%
和歌山	226.1%
三重	203.4%
栃木	176.9%

訪日前最期待的事情前3名 [2016年]	①吃日本的食物 (24.6%) ②到大自然、風景勝地觀光 (18.1%) ③購物 (10.7%)

接待重點

● 人口與GDP增加，是具有高度潛能的入境交流市場。
● 臉書使用人口全球第4多。社群媒體行銷不可或缺。
● 穆斯林占人口約8成。提供因應清真規範的情報最為緊要。

（出處：268-269頁的出處一覽）

BASIC DATA

菲律賓

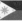

人口 〔2015年 → 2030年預估〕	1億172萬人 → 1億2,537萬人〔+23.3%〕
人均GDP〔2015年→2022年預估〕	2,863美元 → 4,937美元〔+72.4%〕
出國人數〔2009年〕	319萬人〔較前年－〕
出國率（出國人數／人口）〔2009年〕	3.1%〔較前年－〕
訪日外客數〔2016年〕	34萬7,861人〔較前年+29.6%〕
訪日率（訪日外客數／出國人數）〔2016年〕	10.9%〔較前年+2.5百分點〕
訪日回頭客比率〔2016年〕	47.2%〔較前年+5.2百分點〕
個人旅行（FIT）比率〔2016年〕	92.8%〔較前年+4.8百分點〕
平均住宿天數〔2016年〕	9.0泊〔較前年－0.6泊〕
1人均旅遊支出〔2016年〕	11萬2,228日圓〔較前年－11.3%〕

主要造訪地〔2016年〕
（都道府縣住宿人天數前5名，構成比率）

造訪地住宿人天數成長率〔2016年〕
（都道府縣住宿人天數較前一年成長率前5名）

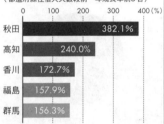

訪日前最期待的事情前3名〔2016年〕	①吃日本的食物（39.4%） ②到大自然、風景勝地觀光（14.1%） ③購物（13.5%）

接待重點

● 人口持續增加的重要市場。
● 簽證放寬措施、LCC航班數增加，可能使訪日遊客增長。
● 關鍵在於積極吸客，如參展旅遊博覽會等。

（出處：268-269頁的出處一覽）

BASIC DATA

越南　★

人口（2015年 → 2030年預估）	9,357萬人 → 1億628萬人〈+13.6%〉
人均GDP 〔2015年→2022年預估〕	2,087美元 → 3,208美元〈+53.8%〉
出國人數［2015年］	584萬人〈較前年+36.0%〉
出國率（出國人數／人口） ［2015年］	6.2%〈較前年+1.6百分點〉
訪日外客數［2016年］	23萬3,763人〈較前年+26.1%〉
訪日率（訪日外客數／出國人數） 〔2016年〕	4.0%〈較前年+0.8百分點〉
訪日回頭客比率〔2016年〕	33.5%〈較前年+10.1百分點〉
個人旅行（FIT）比率 ［2016年］	72.9%〈較前年+41.0百分點〉
平均住宿天數［2016年］	9.3泊〈較前年+2.6泊〉
1人均旅遊支出［2016年］	18萬6,138日圓〈較前年 – 4.5%〉

主要造訪地［2016年］
（都道府縣住宿人天數前5名，構成比率）

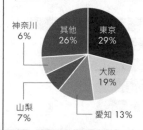

造訪地住宿人天數成長率〔2016年〕
（都道府縣住宿人天數較前一年成長率前5名）

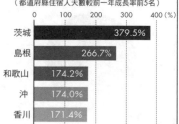

訪日前最期待的事情前3名 ［2016年］	①吃日本的食物（36.0%） ②購物（12.9%）　③到大自然、風景勝地觀光（9.5%）

接待重點

● 2012年起，訪日遊客便在逐年增加。
● 須先理解：留學、就職、實務研習等目的多於觀光。
● 增加入境交流的關鍵，在於因應VFR需求。

（出處：268–269頁的出處一覽）

BASIC DATA

印度

人口〔2015年 → 2030年預估〕	13億905萬人 → 15億1,299萬人〈+15.6%〉
人均GDP〔2015年→2022年預估〕	1,616美元 → 2,779美元〈+72.0%〉
出國人數 [2015年]	2,038萬人〈較前年+11.2%〉
出國率（出國人數／人口）〔2015年〕	1.6%〈較前年+0.1百分點〉
訪日外客數 [2016年]	12萬2,939人〈較前年+19.3%〉
訪日率（訪日外客數／出國人數）〔2016年〕	0.6%〈較前年+0.1百分點〉
訪日回頭客比率 [2016年]	25.0%〈較前年+7.9百分點〉
個人旅行（FIT）比率 [2016年]	81.3%〈較前年+2.1百分點〉
平均住宿天數 [2016年]	8.8泊〈較前年 – 3.3泊〉
1人均旅遊支出 [2016年]	14萬4,275日圓〈較前年 – 2.7%〉

主要造訪地 [2016年]
（都道府縣住宿人天數前5名，構成比率）

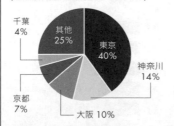

千葉 4%
其他 25%
東京 40%
神奈川 14%
京都 7%
大阪 10%

造訪地住宿人天數成長率〔2016年〕
（都道府縣住宿人天數較前一年成長率前5名）

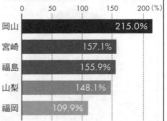

岡山	215.0%
宮崎	157.1%
福島	155.9%
山梨	148.1%
福岡	109.9%

訪日前最期待的事情前3名 [2016年]	①吃日本的食物（26.8%）②到大自然、風景勝地觀光（15.6%）③購物（14.1%）

接待重點

● 從人口與GDP成長率，可看出未來將躍升世界主要國家之一。
● 現況訪日遊客人數尚少，應趁早推廣宣傳。校外教學是為商機。
● 4～5月的熱季是最大旅行旺季。其次為9～11月的新年節慶時期。

（出處：268-269頁的出處一覽）

BASIC DATA

澳洲

人口 [2015年 → 2030年預估]	2,380萬人 → 2,824萬人 （+18.6%）
人均GDP [2015年→2022年預估]	5萬1,364美元 → 6萬4,705美元 〈+26.0%〉
出國人數 [2015年]	946萬人 〈較前年+3.8%〉
出國率（出國人數／人口） [2015年]	39.7% 〈較前年+0.9百分點〉
訪日外客數 [2016年]	44萬5,332人 〈較前年+18.4%〉
訪日率（訪日外客數／出國人數） 〔2016年〕	4.7% 〈較前年+0.7百分點〉
訪日回頭客比率 [2016年]	36.0% 〈較前年±0百分點〉
個人旅行（FIT）比率 [2016年]	93.5% 〈較前年+0.9百分點〉
平均住宿天數 〔2016年〕	12.7泊 〈較前年+0.4泊〉
1人均旅遊支出 〔2016年〕	24萬6,866日圓 〈較前年+6.7%〉

主要造訪地 [2016年]
（都道府縣住宿人數前5名，構成比率）

造訪地住宿人天數成長率 〔2016年〕
（都道府縣住宿人天數較前一年成長率前5名）

訪日前最期待的事情前3名 〔2016年〕	①吃日本的食物（27.3%）　②雙板、單板滑雪（19.8%） ③體驗日本的歷史、傳統文化（11.4%）

接待重點

● 長期停留遊客、人均旅遊支出皆多的好主顧。

● 日本的滑雪度假村相當熱門。幾乎沒有時差也大有影響。

● 回頭客增加中。針對軸心式旅遊型態來策畫，商機更廣泛。

（出處：268-269頁的出處一覽）

BASIC DATA

南亞、東南亞	學校的長假

	1月	2月	3月	4月	5月	6月	7月	8月	9月	10月	11月	12月
泰國												
新加坡												
馬來西亞												
印尼												
菲律賓												
越南												
印度												
澳洲												

※每個月分為「上、中、下旬」等3部分。　※淺色長條處，代表在年份或地區因素下，假期時程可能於期間大幅變動。詳情參照下表。

國家‧地區名	[假期名稱] 休假時期
泰國	[夏季假期] 4月1日～5月15日（約1個月半） [中間假期] 10月11日～10月31日（約20天）
新加坡	[第一學期後的假期] 3月10日～3月18日（9天） [第二學期後的假期] 5月26日～6月24日（30天） [第三學期後的假期] 9月1日～9月9日（9天） [第四學期後的假期] 11月中旬～12月31日
馬來西亞	[1學期中間假期] 3月中旬（9天） [1期末假期] 5月下旬～6月中旬（16天） [2學期中間假期] 8月下旬～9月上旬（9天） [學年末假期] 11月下旬～年末年始（38天）
印尼	[跨年假期] 6月中旬～7月上旬（約2週） [齋戒月假期] 5月下旬（約1週） [開齋節假期（齋戒結束假期）] 6月下旬～7月上旬（約20天） [年末年始假期] 12月下旬～1月上旬（約2週）
菲律賓	[夏期假期] 4月初旬～6月初旬（約2個月） [第一學期與第二學期間的假期] 10月第4週起的2週期間 [聖誕節假期] 12月第4週起的2週期間
越南	[農曆新年（元旦節）假期] 1月下旬～2月初旬（約1週） [夏期假期] 5月底～8月底（約3個月）
印度	[夏期假期] 4月15日～6月1日（48天）※印度南部、西部 [夏期假期] 5月15日～6月30日（46天）※僅印度北部、東部 [十勝節假期（齋戒結束假期）] 印度曆9月～10月的4天期間 [新年節慶（燈節）假期] 印度曆10月～11月的3天期間 [冬期假期] 12月25日～1月5日（12天）
澳洲	[冬季假期] 3月下旬～4月下旬的約4天期間 [秋期假期] 4月中旬～4月下旬的約16天期間 [冬期假期] 7月上旬～7月下旬的約16天期間 [春期假期] 9月上旬～10月下旬的約16天期間 [夏期假期] 12月中旬～1月下旬（或2月上旬）的約45～50天期間

（出處：JNTO、「2017訪日旅行數據手冊」）

北美、中南美

具有充分發展性，應推廣日本獨有的事物情報

北美不僅政治、外交、貿易，就連入境交流市場也對日本具有極大的影響。尤其美國，全年的訪日遊客約有一百二十四萬人（二〇一六年）規模，排第五名。若去除東北亞不計，則是第一名。但若細細檢視，其實商務目的訪日者較多，每人旅遊支出於整體排序第九名（十七萬一千四百一十八日圓），不算太高。實際情形是，美國訪日外客占造訪亞洲整體人數的比率（二〇一五年），僅次於中國、香港，居於於第三名。這個傾向，加拿大也大致相同。

代表中南美洲的墨西哥和巴西，訪日遊客極其零星。墨西哥每年約四萬三千人，巴西也僅約三萬六千人。但我們對這些情況不必悲觀，反倒應該想成，還留有很大的成長空間。

認真分析訪日遊客的需求

北美、中南美：3大重點

❶ 巨幅成長可期，分析訪日遊客的需求，將可掌握勝機。

❷ 主打「僅能在日本享受」的歷史、傳統文化、運動等項目。

❸ 10月的訪日遊客有增加傾向，應藉秋季紅葉推廣日本的魅力。

為增加北美、中南美的訪日遊客、擴大市場，需要的是什麼呢？首先我們得好好分析一下來自各國的訪日遊客，接著再根據分析結果，加強宣傳日本的魅力。

美國和加拿大的訪日遊客，通常會在包含復活節等假期的三月到四月變多。美國部分，遊客數在學校開始放長假的六月迎向巔峰，夏季稍趨平穩，到了十月的紅葉時期，則傾向再次增加。加拿大跟美國的差異，在於擁有全球屈指可數的出境市場。

其顯示出國旅遊人數占人口比例的「出國率」高達九成。加拿大的訪日遊客人數雖然尚屬有限，訪日時期卻也落在春至秋季，大致傾向與美國類似，在進入聖誕節假期的十二月，訪日遊客也會特別增長。墨西哥跟巴西部分，訪日遊客同樣會在十月變多。

那麼，這些人都是為了何種目的造訪日本的呢？美國部分，日本的歷史和傳統文化體驗等日本僅有的樂趣，對遊客存在高度吸引力。美國西岸有著眾多包含日人在內的亞洲移民，帶出

這些人在回母國時順道訪日的需求，同樣潛藏著巨大的發展可能性（此外，近來日人第四代、第五代等世代的尋根訪日旅遊，也正在蓬勃興起）。

加拿大的民眾偏好親近大自然的活動，之中最受歡迎的，就是雙板、單板滑雪等冬季運動。日本的雪質優異，在加拿大也備受好評。遊客會前往以新雪谷町為首的北海道、東北（尤其青森、岩手）、長野等地區享受冬季運動。其他部分就如同各國，在訪日遊客人數眾多的十月，以深具日本魅力的紅葉為關鍵詞，推廣觀光的效果想必極佳。

巴西部分，在日巴西人的 VFR 需求，同樣可以成為訪日旅行的契機。二〇一六年在日巴西人約有十八萬一千人，從雷曼兄弟事件後即一路減少，八年後的現在，則開始回頭增長。以造訪的縣而言，第一名是愛知縣，接著第二名是靜岡縣，第三名是三重縣，第四名是群馬縣接續在後。巴西人在日本國內發展出的廣大社群，沒有道理不去活用。對墨西哥入境交流所須著重的關鍵，在於南北美大陸的西班牙語圈。美洲大陸上頭，存在著約四億名西班牙語使用者。是以，我們不應單獨考量墨西哥市場，而該想成是在對西班牙語圈行銷及推廣。這個區域中以墨西哥為首的多數國家，生產年齡人口往後都預估會再繼續增加一段時間。若能對廣泛使用 Youtube 和臉書的西語圈年輕人集中行銷，相信將會效果卓著。

B A S I C D A T A

美國

人口 [2015年 → 2030年預估]	3億1,993萬人 → 3億5,471萬人 〔+10.9%〕
人均GDP [2015年→2022年預估]	5萬6,175美元 → 7萬204美元 〔+25.0%〕
出國人數 [2015年]	7,345萬人 〔較前年+7.7%〕
出國率（出國人數／人口） （2015年）	23.0% 〔較前年+1.5百分點〕
訪日外客數 [2016年]	124萬2,719人 〔較前年+20.3%〕
訪日率（訪日外客數／出國人數） （2016年）	1.7% 〔較前年+0.3百分點〕
訪日回頭客比率 [2016年]	31.8% 〔較前年−5.1百分點〕
個人旅行（FIT）比率 [2016年]	89.7% 〔較前年−1.6百分點〕
平均住宿天數 [2016年]	9.5泊 〔較前年±0泊〕
1人均旅遊支出 [2016年]	17萬1,418日圓 〔較前年−2.4%〕

主要造訪地 [2016年]
（都道府縣住宿天數前5名，構成比率）

造訪地住宿人天數成長率 〔2016年〕
（都道府縣住宿人天數較前一年成長率前5名）

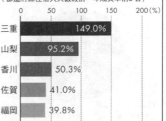

訪日前最期待的事情前3名 （2016年）	①吃日本的食物（40.0%）②到大自然、風景勝地觀光（11.1%） ③體驗日本的歷史、傳統文化（10.9%）

接待重點

● 商務客偏多。必須設法增加休閒目的之訪日遊客。
● 訪日尖峰為6月，比他國還早。
● 主要訪日遊客來自西岸與東部大城市。推廣資訊時必須注意時差（時區）。

（出處：268-269頁的出處一覽）

BASIC DATA

加拿大

人口 [2015年 → 2030年預估]	3,595萬人 → 4,062萬人 〈+13.0%〉
人均GDP [2015年→2022年預估]	4萬3,350美元 → 4萬9,354美元 〈+13.9%〉
出國人數 [2015年]	3,227萬人 〈較前年 −3.7%〉
出國率（出國人數／人口） 〔2015年〕	89.8% 〈較前年 −4.4百分點〉
訪日外客數 [2016年]	27萬3,213人 〈較前年+18.1%〉
訪日率（訪日外客數／出國人數） 〔2016年〕	0.8% 〈較前年+0.1百分點〉
訪日回頭客比率 [2016年]	33.7% 〈較前年+0.1百分點〉
個人旅行（FIT）比率 [2016年]	90.6% 〈較前年 −2.4百分點〉
平均住宿天數 [2016年]	10.7泊 〈較前年 −1.1泊〉
1人均旅遊支出 [2016年]	15萬4,977日圓 〈較前年 −9.2%〉

主要造訪地 [2016年]
（都道府縣住宿人天數前5名，構成比率）

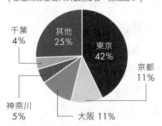

造訪地住宿人天數成長率 〔2016年〕
（都道府縣住宿人天數較前一年成長率前5名）

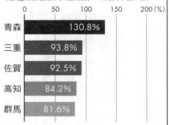

訪日前最期待的事情前3名 〔2016年〕	①吃日本的食物（34.6%）②到大自然、風景勝地觀光（12.2%） ③體驗日本的歷史、傳統文化（9.6%）

接待重點

● 比起美國人，更偏愛歷史、文化、自然。
● 以冬季運動為主的運動旅遊很受歡迎。
● 3～4月、10月、12月訪日較多。應以櫻花、紅葉為推廣誘因。

（出處：268-269頁的出處一覽）

BASIC DATA

| 北美 | 學校的長假 |

	1月	2月	3月	4月	5月	6月	7月	8月	9月	10月	11月	12月

美國

加拿大

※每個月分為「上、中、下旬」等3部分。
※淺色長條處，代表在年份或地區因素下，假期時程可能於期間大幅變動。詳情參照下表。

國家・地區名	[假期名稱] 休假時期
美國	[冬期假期] 含總統日（2月20日）約10天 [復活節假期] 含3月或4月的復活節，約1週 [夏期假期] 6月～8月期間，約70天 [年尾年初假期] 聖誕節～新年，約10天
加拿大	[春期假期] 3月中旬，約1週 [夏期假期] 6月底～9月上旬，約2個半月 [聖誕節假期] 聖誕節前後，約2週

（出處：JNTO、「2017訪日旅行數據手冊」）

歐洲、俄羅斯

理解國民性格與文化背景，用「日本獨有」打動人心

歐洲諸國的特徵可一言道盡：「喜愛出境觀光」。在全球十一億八千六百萬人次的國際觀光客之中，來自歐洲的觀光客就占了五十一％，即六億九百萬人之多。其中在出國率（二〇一五年）方面，英國為一百‧五％、德國為一百〇二‧五％，雙雙超出一百％，對日本而言，也已逐漸成為重點市場。

歐洲民眾喜歡出國旅遊的理由，大致上有兩個。

其一是歐洲境內有著「申根協定」。加盟此協定的國家，皆已裁撤了國境檢查，就算不持護照也可跨越國境（英國與愛爾蘭除外）。因此，出國旅行的門檻相當低。

另一個理由是環境條件充備，容易取得長假。儘管歐洲各國的節日比日本少，法律上卻保證可實際取得帶薪假，倘若沒有確實提供休假，企業方（雇主）將會受罰。基於此故，人們在復活節等其他假期時，就可搭配帶薪假，輕易取得長期休假。這樣的職場環境，促進了

歐洲、俄羅斯：3大重點
❶ 透過日本獨有的體驗，吸引「喜歡出境旅遊」者的長期停留。
❷ 以世界遺產等主軸，日歐合作，推廣共同活動。
❸ 應就傳統文化與流行文化等2大招牌，打亮日本品牌。

人們出國旅遊的意願。然若要說歐洲民眾是否經常造訪日本，很遺憾地並非如此。在二〇一六年的訪日遊客當中，歐洲遊客僅占了整體區區的五・六％。即便是全年訪日遊客最多，約達二十九萬人的英國，以出國旅遊目的地而言，日本在東亞和東南亞所占的分額，也不過六％而已。這個數字一定得提升才行。

畢竟，成長空間依然龐大。

飲食、朝聖、大自然，該如何讓人想起日本？

想增加歐洲的訪日遊客，我認為應該要考慮各國的國民性格、文化（尤其飲食文化）、宗教性背景、當地氣候等，根據之中衍生的需求，來施行對策。

舉例而言，英國人的國民性格相當穩重，根據訪日外國人消費動向調查，多達六十六・一％的人（根據二〇一六年全年

〔日曆年度〕數值推算）皆回答：「出國旅遊之際，會在超過三個月之前就開始安排」。順帶一提，該題調查的全球平均值為二十五・一％，英國準備萬全的國民性格令人驚艷。有鑑於此，成效極佳的做法，便是實施長期性的品牌塑造和推廣，使他們從剛開始研討出國旅遊的階段，就能想起日本。在這個時候，必須讓他們懷有強烈深切的訪日動機，也就是「無論如何都想去日本一次！」的心情，換言之，必須創造「憧憬」。

天主教國家西班牙和義大利部分，對於「朝聖之旅」抱有滿腔熱忱。實際上，日本具代表性的朝聖旅遊地點「熊野古道」、四國的「遍路」，皆有眾多西班牙、義大利為首的訪日遊客，好不熱鬧。尤其西班牙的「繁星原野聖地牙哥（Santiago de Compostela）朝聖之路」，已經跟同為世界遺產的「熊野古道」締結了觀光交流協定。前些日子去走熊野古道時，我也看見了如織的西班牙旅客。由於這兩處協力推廣，設有彼此的宣傳資料，且製作了共同的朝聖手冊等，相信朝聖熱度往後仍會持續高漲。

要吸引法國遊客訪日，首先最該考量的，是他們對於日本，不，對於出國旅遊所尋求的本質。他們追求的是「exoticism（異國情調）」，關乎日本則可稱為「Japonism（日本風情）」。

法國的群眾對已國文化有著高度自豪，相應地在造訪他國時，也會強烈希望能品味到該國的

風貌（＝特有性質）。面對日本，他們會渴求在法國國內所無法體會到的事物（＝異質性事物）。因此若能結合飲食、歷史、文化、藝術、自然，開發出日本僅有的體驗內容，就更可能進一步滿足他們的需求。

另外，法國民眾還有個強烈傾向，就是會緩慢、悠哉地長久逗留於喜愛的場所。例如在自然環繞的地點，若能將令人懷想過往（感受得到日本風情）的建築物改建成飯店等，相信他們將會喜出望外。來自法國的訪日遊客，有九十四‧四％都會停留七天以上，比率是歐洲最高，因此若能準備這樣的住宿設施，讓他們連續住宿，想必對於取得外幣也會產生貢獻（文化當然也很重要，但能在大自然中悠然交流〔＝療癒〕尤其關鍵）。當然，除了充實設施之外，也不能忘了打造旅遊內容，讓遊客停留一週也不覺厭膩。另外，在「Bio（有機產品）」啟蒙活動遍地開花的法國，食物「是否有機」，是極其重要的判斷準則，素食者也多如繁星（參照第二章的「鐵則十」）。不僅法國，歐洲民眾約有三成是素食者，若未對此因應，就幾乎不可能透過住宿、飲食來款待遊客。

法國自二〇〇〇年起，就會在巴黎等處舉辦日本文化的綜合博覽會「日本博覽會（Japan Expo）」，除了書法、武士道、茶道、摺紙等傳統文化外，還會以現代的漫畫、動畫、遊戲、

音樂等大眾文化為題，動員規模多達數十萬人。古老的文化與歷史自不待言，結合現代日本動畫等流行文化的訪日戰略，也逐漸孕育出了嶄新的需求。他們對於貓咪咖啡廳、抹茶咖啡廳等現代日本的最新流行，也具有敏銳的嗅覺（另外，也別忘了要考量時差〔時區〕）。

應展現出日本這塊旅遊地的魅力

德國是歐洲首屈一指的出境觀光大國，但二○一六年的訪日遊客人數，其實僅約寥寥十八萬人。訪日遊客占該國出境觀光的比率為○‧二％，低到極點。具有日本魅力的春季櫻花、十月紅葉時期，雖然某種程度上會有訪日遊客，夏季與冬季的訪日人數，卻還很有進步空間（除德國之外的歐洲各國，訪日遊客由多至少依序為春、夏、秋季）。會有這種情形，可以想見是因德國民眾尚未將日本充分視為旅行地點，尤其日本夏季的魅力，還未能傳達到德國。因此首要之務，應當是以日本夏季特有的內容（大海、沙灘、夏季祭典等）來吸引遊客，再逐步誘使遊客全年光臨。

另外，德國也會頻繁舉辦「日本節」活動，跟前面提到法國的日本博覽會勢均力敵。全

年光是大規模活動，就會開辦二十場以上，從傳統文化到流行文化都有狂熱粉絲。例如二○

一七年的「杜塞道夫／NRW日本日（Japan-Tag Düsseldorf／DRW）」活動，竟然就有多達

七十五萬人（！）參加。這股日本熱，務必要導向訪日旅遊。

至於屬於寒帶、亞寒帶的俄羅斯（在地理上，占該國四分之一的西部為歐洲，剩餘的四

分之三則屬亞洲），避寒是出國旅遊的主要目的。泰國的普吉島等處，目前因而炙手可熱。

日本也擁有能夠享受夏季溫暖的美麗海灘，若能突顯這點，吸客效果想必極佳。（從前在

十一月前往沖繩時，我所下榻的飯店泳池，水溫早已冷到沒人想用，只有俄羅斯的房客會下

去游，一副很開心的樣子！）還有，日本跟俄羅斯已在二○一六年達成放寬簽證發給條件的

共識。而在俄羅斯的首都莫斯科，日本也已新設 JNTO 的辦事處。往後可期待俄羅斯的訪日

遊客人數著實增加。不過，坐擁全球最遼闊國土的俄羅斯，具有一百多種民族，除了俄語之

外，還存在著形形色色的語言和宗教。攬客手法應依地區而異，這點也要留意。

尋求不同於己國文化的異質非日常

目前所介紹到的歐洲市場應對方式，善用網站和社群媒體等途徑來發布情報，當然都很重要。不過，我希望大家能投注更多心力，到歐洲各地舉辦的旅遊博覽會參展，擺攤行銷。

日本的地方政府和各企業，目前依舊不常參展。應該要更加積極，設法推廣才是。亞洲各個成功吸引歐洲出境遊客的國家，例如泰國等處，無一例外都編列了大規模的行銷預算，除了網站和社群媒體的戰略之外，更會積極參加旅行博覽會，不斷推出盛大的攤位。反過來說，只要擬好戰略前去推銷，來自歐洲的訪日遊客，其實很有可能增加。歐洲民眾喜愛出境旅遊，並不限於法國群眾，我們也可以說有許多人，都在追求著不同於己國、己方地區文化的異質非日常。將日本僅有的體驗當作賣點，提升日本品牌的高度，就能掌握往後擴大全歐市場的成敗關鍵。

在東京奧運暨身障奧運的前一年二〇一九年，亞洲首度由日本舉辦的世界盃橄欖球賽（RWC），同樣廣受矚目。由於橄欖球賽的賽程間隔長達一週，外客的長久停留相當可期。

世界盃橄欖球賽，是包括夏季奧運、FIFA世界盃足球賽在內的世界三大運動賽事之一，前一

次二〇一五年的英格蘭大賽，觀賽總人數約有兩百五十萬人，匯聚出了史上最多的觀眾數量。

細看各橄欖球強國的語系，會發現是由英語、法語、西班牙語等三語系的國度獨占鰲頭。英國、愛爾蘭自不待言，有著眾多狂熱粉絲的法國，也可期待群眾來日觀戰。結合世界盃橄欖球賽跟奧運的訪日吸客戰略，將成為歐洲市場的攻略之鑰。

日本的觀光廳也已新設專門部屬「歐美澳市場推進室」，藉以振興美國和澳洲市場，同時加強吸引歐洲訪日遊客。歐洲因訪日人數及人均消費額成長，存在感已日漸強烈，此部屬也將提出因應。從今而後，歐洲市場將可期待超越以往的進一步成長。

BASIC DATA

英國

人口 [2015年 → 2030年預估]	6,540萬人 → 7,058萬人 〈+7.9%〉
人均GDP [2015年→2022年預估]	4萬3,976美元 → 4萬2,130美元 〈 -4.2%〉
出國人數 [2015年]	6,572萬人 〈較前年+9.4%〉
出國率（出國人數／人口） [2015年]	100.5% 〈較前年+8.1百分點〉
訪日外客數〔2016年〕	29萬2,458人 〈較前年+13.1%〉
訪日率（訪日外客數／出國人數） 〔2016年〕	0.4% 〈較前年+0.1百分點〉
訪日回頭客比率 [2016年]	25.4% 〈較前年+2.1百分點〉
個人旅行（FIT）比率 [2016年]	92.4% 〈較前年+0.6百分點〉
平均住宿天數 [2016年]	12.3泊 〈較前年+0.8泊〉
1人均旅遊支出 [2016年]	18萬1,795日圓 〈較前年 -13.7%〉

主要造訪地 [2016年]
（都道府縣住宿人數前5名，構成比率）

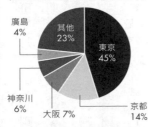

造訪地住宿人天數成長率 〔2016年〕
（都道府縣住宿人數較前一年成長率前5名）

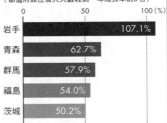

訪日前最期待的事情前3名 〔2016年〕	①吃日本的食物（36.3%）②到大自然、風景勝地觀光（14.7%） ③體驗日本的歷史、傳統文化（12.7%）

接待重點

● 整個歐洲訪日遊客人數最多的重要市場。

● 準備萬全，超過半數人回答「在超過3個月以前，就會開始安排出國旅遊」。

● 必須透過長期性的品牌塑造和推廣，使遊客思及日本。

（出處：268-269頁的出處一覽）

BASIC DATA

法國

人口 [2015年 → 2030年預估]	6,446萬人 → 6,789萬人 〈+5.3%〉
人均GDP [2015年→2022年預估]	3萬7,613美元 → 4萬2,400美元 〈+12.7%〉
出國人數 [2015年]	2,665萬人 〈較前年 –4.6%〉
出國率（出國人數／人口）[2015年]	41.3% 〈較前年 –2.2百分點〉
訪日外客數 [2016年]	25萬3,449人 〈較前年+18.3%〉
訪日率（訪日外客數／出國人數）〈2016年〉	1.0% 〈較前年+0.1百分點〉
訪日回頭客比率 [2016年]	34.1% 〈較前年+1.7百分點〉
個人旅行（FIT）比率〈2016年〉	94.1% 〈較前年 –0.8百分點〉
平均住宿天數 〈2016年〉	14.7泊 〈較前年+0.9泊〉
1 人均旅遊支出 [2016年]	18萬9,006日圓 〈較前年 –9.7%〉

主要造訪地 [2016年]
（都道府縣住宿人天數前5名，構成比率）

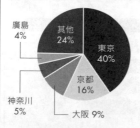

廣島 4%
其他 24%
東京 40%
京都 16%
神奈川 5%
大阪 9%

造訪地住宿人天數成長率 〔2016年〕
（都道府縣住宿人天數較前一年成長率前5名）

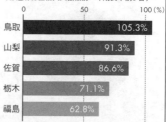

鳥取	105.3%
山梨	91.3%
佐賀	86.6%
栃木	71.1%
福島	62.8%

訪日前最期待的事情前3名 〔2016年〕	①吃日本的食物（30.0%）②到大自然、風景勝地觀光（13.6%）③體驗日本的日常生活（10.8%）

接待重點

● 平均停留日數最長。
● 應準備再訪者會喜歡的自然相關活動，或日本獨有的住宿設施。
● 日本流行文化愛好者眾多。日本酒的酒廠旅遊也是重點。

（出處：268–269頁的出處一覽）

德國

人口 [2015年 → 2030年預估]	8,171萬人 → 8,219萬人 〈+0.6%〉
人均GDP [2015年→2022年預估]	4萬1,197美元 → 4萬7,013美元 〈+14.1%〉
出國人數 [2015年]	8,374萬人 〈較前年+0.9%〉
出國率（出國人數／人口） 〔2015年〕	102.5% 〈較前年+0.6百分點〉
訪日外客數 [2016年]	18萬3,288人 〈較前年+12.7%〉
訪日率（訪日外客數／出國人數） 〔2016年〕	0.2% 〈較前年±0百分點〉
訪日回頭客比率 [2016年]	32.2% 〈較前年 –3.1百分點〉
個人旅行（FIT）比率 [2016年]	88.8% 〈較前年+1.4百分點〉
平均住宿天數 〔2016年〕	14.2泊 〈較前年+0.1泊〉
1人均旅遊支出 [2016年]	17萬1,009日圓 〈較前年±0%〉

主要造訪地 [2016年]
（都道府縣住宿人天數前5名，構成比率）

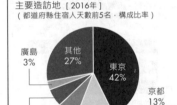

造訪地住宿人天數成長率 〔2016年〕
（都道府縣住宿人天數較前一年成長率前5名）

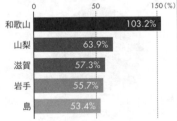

訪日前最期待的事情前3名 [2016年]	①吃日本的食物 (40.0%) ②到大自然、風景勝地觀光 (12.7%) ③體驗日本的歷史、傳統文化 (10.4%)

接待重點

● 不同於歐洲其他國家，訪日遊客在3月和10月較多。
● 訴諸日本夏季魅力，實現全年型的入境交流。
● 也可活用日本流行文化來推廣。

（出處：268-269頁的出處一覽）

BASIC DATA

俄羅斯

人口 [2015年 → 2030年預估]	1億4,389萬人 → 1億4,054萬人 〈−2.3%〉
人均GDP 〔2015年→2022年預估〕	9,521美元 → 1萬2,932美元 〈+35.8%〉
出國人數 [2015年]	3,455萬人 〈較前年 −24.7%〉
出國率 (出國人數 / 人口) [2015年]	24.0% 〈較前年 −7.9百分點〉
訪日外客數 [2016年]	5萬4,839人 〈較前年+0.9%〉
訪日率 (訪日外客數 / 出國人數) [2016年]	0.2% 〈較前年±0百分點〉
訪日回頭客比率 [2016年]	48.5% 〈較前年+2.9百分點〉
個人旅行（FIT）比率 〔2016年〕	94.9%〈較前年+2.3百分點〉
平均住宿天數 [2016年]	10.6泊 〈較前年 −1.4泊〉
1 人均旅遊支出 [2016年]	19萬874日圓 〈較前年+4.6%〉

主要造訪地 [2016年]
(都道府縣住宿人天數前5名・構成比率)

造訪地住宿人天數成長率 〔2016年〕
(都道府縣住宿人天數較前一年成長率前5名)

訪日前最期待的事情前3名 〔2016年〕	①吃日本的食物 (35.4%) ②到大自然、風景勝地觀光 (7.9%) ③體驗日本的歷史、傳統文化 (7.9%)

接待重點

- 在主要訪日國家中，擁有最高的FIT比率。
- 因簽證放寬，預計今後訪日遊客將會增加。
- 準備滿足避寒需求的內容和活動。

（出處：268−269頁的出處一覽）

義大利

人口〔2015年 → 2030年預估〕	5,950萬人 → 5,811萬人（−2.3%）
人均GDP〔2015年→2022年預估〕	3萬32美元 → 3萬2,865美元（+9.4%）
出國人數〔2015年〕	2,904萬人〈較前年+2.0%〉
出國率（出國人數／人口）〔2015年〕	48.8%〈較前年+1.0百分點〉
訪日外客數〔2016年〕	11萬9,251人〈較前年+15.6%〉
訪日率（訪日外客數／出國人數）〔2016年〕	0.4%〈較前年+0.1百分點〉
訪日回頭客比率〔2016年〕	19.4%〈較前年−3.1百分點〉
個人旅行（FIT）比率〔2016年〕	89.4%〈較前年+4.1百分點〉
平均住宿天數〔2016年〕	12.2泊〈較前年+0.2泊〉
1人均旅遊支出〔2016年〕	19萬8,000日圓〈較前年−2.0%〉

主要造訪地〔2016年〕
（都道府縣住宿人天數前5名，構成比率）

岐阜 3%
其他 20%
東京 42%
廣島 4%
京都 24%
大阪 7%

造訪地住宿人天數成長率〔2016年〕
（都道府縣住宿人天數較前一年成長率前5名）

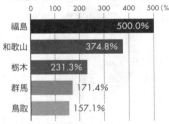

福島	500.0%
和歌山	374.8%
栃木	231.3%
群馬	171.4%
鳥取	157.1%

訪日前最期待的事情前3名〔2016年〕	①吃日本的食物（37.0%）②到大自然、風景勝地觀光（11.3%）③體驗日本的歷史、傳統文化（8.5%）

接待重點

- 在旅遊書籍《孤獨星球》的影響下，對日本的關切程度增強。
- 歷史遺產、文化遺產、朝聖旅遊廣受歡迎。
- 朝聖旅遊的企劃與推廣，是擴張市場的要點。

（出處：268-269頁的出處一覽）

BASIC DATA

西班牙

人口 [2015年 → 2030年預估]	4,640萬人 → 4,612萬人 〈 −0.6%〉
人均GDP [2015年→2022年預估]	2萬5,718美元 → 3萬1,614美元 〈+22.9%〉
出國人數 [2015年]	1,441萬人 〈較前年+22.3%〉
出國率（出國人數／人口）[2015年]	31.1% 〈較前年+5.7百分點〉
訪日外客數 [2016年]	9萬1,849人 〈較前年+19.0%〉
訪日率（訪日外客數／出國人數）〔2016年〕	0.6% 〈較前年+0.1百分點〉
訪日回頭客比率 [2016年]	18.3% 〈較前年+1.5百分點〉
個人旅行（FIT）比率 〔2016年〕	93.3% 〈較前年 −0.1百分點〉
平均住宿天數 〔2016年〕	12.9泊 〈較前年+0.3泊〉
1 人均旅遊支出 [2016年]	22萬4,072日圓 〈較前年 −1.4%〉

主要造訪地 [2016年]
（ 都道府縣住宿人數前5名，構成比率 ）

岐阜 5%
其他 16%
東京 41%
神奈川 5%
京都 25%
大阪 7%

造訪地住宿人數成長率 〔2016年〕
（ 都道府縣住宿人數較前一年成長率前5名 ）

	0	500	1000	1600（%）
福井				1600.0%
愛媛		687.5%		
福島	360.0%			
秋田	350.0%			
山梨	211.5%			

訪日前最期待的事情前3名 〔2016年〕	①吃日本的食物（33.7%） ②體驗日本的歷史、傳統文化（13.7%）③到大自然、風景勝地觀光（10.3%）

接待重點

● 對朝聖旅遊具有高度熱誠。
● 重點在於美麗景觀、日本各地傳統飲食、鄉土飲食。
● 世界遺產間聯手合作，能使外客循環。

（出處：268−269頁的出處一覽）

歐洲、俄羅斯　學校的長假

	1月	2月	3月	4月	5月	6月	7月	8月	9月	10月	11月	12月
英國												
法國												
德國												
俄羅斯												
義大利												
西班牙												

※每個月分為「上、中、下旬」等3部分。
※淺色長條處，代表在年份或地區因素下，假期時程可能於期間大幅變動。詳情參照下表。

國家、地區名	[假期名稱] 休假時期
英國	[2月假期（half term）] 2月中旬起，約1週 [復活節假期] 含3月下旬至4月的復活節，約2週 [夏期假期（half term）] 5月下旬至6月上旬，1週 [夏期假期] 7月中旬～9月上旬，約1個半月 [秋期假期] 10月下旬起，約9天左右 [聖誕節假期] 聖誕節前後，約2週
法國	[冬期假期] 2月～3月上旬，約2週 [春期假期] 4月～5月上旬，約2週 [夏期假期] 7月～8月，8週 [諸聖節假期] 10月下旬～11月上旬，約2週 [聖誕節假期] 12月下旬～1月上旬，約2週
德國	[復活節假期] 含3月或4月的復活節，約10天 [夏期假期] 6月下旬～9月上旬，約40天 [秋期假期] 10月上旬～11月上旬間，約10天 [聖誕節假期] 12月中旬～1月中旬，約15天
俄羅斯	[春期假期] 3月下旬，約1週 [夏期假期] 6月上旬～8月底，約3個月 [秋期假期] 11月上旬，約1週 [冬期假期] 12月底～1月上旬（或中旬），10天～約2週
義大利	[嘉年華假期] 2月～3月，約1週（依年份變動） [復活節假期] 含3月或4月的復活節，約6天 [夏期假期] 6月中旬～9月中旬，約3個月 [聖誕節假期] 聖誕節前後，約2週
西班牙	[夏季假期] 6月下旬～9月中旬，約3個月 [聖誕節假期] 聖誕節前後～主顯節，約2週 [復活節假期] 含3月或4月的復活節，約10天

（出處：JNTO、「2017訪日旅行數據手冊」）

中東、非洲

訪日需求提升的中東、非洲，關鍵在於前宗主國

來自中東的入境交流旅客數量，事實上還非常少。在 JNTO 的訪日遊客數據當中，此區域的數字總是只會歸類在「其他」項目裡頭。不過，全球約有十六億的伊斯蘭教徒（穆斯林），占全球人口約四分之一。該人口有六成居住在南亞、東南亞，中東的伊斯蘭教人口雖然未及半數，中東穆斯林卻包含著眾多的阿拉伯王族等富裕階層。

還有個令人訝異的消息。在一百一十六個國家匯集十八億九千萬票的「二○一六世界清真旅遊獎（World Halal Tourism Award）」之十六個分類當中，日本在「全球除伊斯蘭合作組織（OCI）國家外，最想前去旅遊的國家」項目，被堂堂選為第一名。此事在日本較鮮為人知，其實在中東，前往日本旅遊的需求，目前正處於相當高漲的狀態。

實際上，我有來往的巴基斯坦、沙烏地阿拉伯等中東朋友，許多人都是打從心裡偏愛著日本。例如在土耳其，就有一個體現土日友好羈絆的著名事件。一八九○年，鄂圖曼土耳其

中東、非洲：三大重點

❶ 對日本旅遊需求高升，應目標獲得「偏愛日本」的遊客。

❷ 對伊斯蘭群眾必須因應清真需求，持續並踏實地舉辦宣傳活動。

❸ 投資非洲的法語群眾，將是未來的礎石。

帝國的軍艦埃爾圖魯爾號遭遇颱風而觸礁。當時，在地和歌山縣串本町海上的紀伊大島居民，拚了命地救助落海船員。根據這段史實拍成的電影《海難一八九○》，我自己看了也感觸極深。這在土耳其是相當出名的事件。另外，反過來在一九八五年兩伊戰爭時，土耳其國營飛機則救出了約兩百名還被留在當地的日本籍伊朗居民。當時自衛隊尚有不可派遣至海外的原則，因此無法透過航空自衛隊的飛機救援。在這齣搶救戲碼的背後，潛藏著兩國民眾間的深切羈絆，以及土耳其人重情義的報恩心意。

至於中東的入境交流戰略，當然就是要充分因應清真需求，踏實地舉辦宣傳活動，最重要的是透過社群媒體來發布情報。

比法國國內還多的法語人口，適合投資未來

非洲的現況也跟中東相同，訪日遊客的人數微不足道。

非洲的國家數量極多。順帶一提，亞洲有四十八個國家，歐洲有五十個國家，而非洲則有多達五十四個國家。這點或許鮮為人知，其實以法語為官方語言、準官方語言的國度，光在非洲就有多達二十九國。這是因為在過去，許多國家的宗主國都曾是法國。非洲的法語人口比法國國內還要多，而且法語圈各國的出生率皆高，往後預計還會進一步成長。

順帶一提，法國本國的法語人口為六千四百萬人。法國以外的法語人口有三億人。超過法國人口五倍之多的人們，都住在以法語為官方語言、準官方語言的國家當中（當然，並不是全體國民都會說法語，但中產階層以上的富裕階層都使用著法語）。雖然南非共和國是英語圈，埃及等北方國家則為阿拉伯語語圈，但面對非洲的法語圈，若能跟歐洲的法國施以相同的訪日誘因，在社群媒體和網站上宣傳推銷，可說能收不錯的效果。非洲就跟中東一樣，是未來的訪日市場。非洲也是足球和田徑極強的運動好手大陸。非洲市場方面，同樣也該放眼東京奧運並投資未來，是時候結合法國市場，推行長期的行銷與宣傳了。

孕育成果的七、五、三哲學

THE 7.5.3 PHILOSOPHY PRODUCING RESULTS

一路至此，我已經從各式各樣的角度，講述了得勝留存的入境行銷為何。我刻劃了全球現況與日本的課題，提出成功所不可或缺的觀點「十大鐵則」。而在第三章中，我根據第一章、第二章的認知基礎，談論了各國、各地區的攻克方式。篇幅雖然有限，我相信在全球與日本國內各地的實況分析及未來戰略上，我已經帶出了我目前認知的基礎輪廓。

儘管如此，光憑這「十大鐵則」所引導的基礎戰略、關乎海外市場各種因素的知識與技術情報等，還是無法為入境交流捎來成功，這仍然是個事實。往後若想在日本各地實際振興入境交流，持之以恆，不斷達到目標的成果，除了既有觀光資源與社會的基礎建設之外，重中之重還是得有實踐能力出眾的領袖。無論戰略多麼優異、戰術境界多高，一旦少了付諸實行的領袖，想必終會化為虛幻泡影。

首先我想介紹在地方、組織的入境交流事業中扮演核心，應當肩負重任的領袖（換言之，也就是你）所必須擁有的素質「七種力」。緊接著，我依序會講述你能用來對周遭造成影響，逐步改變地方、組織現況的「五種階段」。而在最後，則是足以突破現實中一切障礙的魔法，也就是「三種無」。我將它們命名為，孕育成果的「七、五、三哲學（philosophy）」。

入境交流要成功，為何需要「哲學」？

Philosophy 是謂「哲學」。相信有些人會感到詫異，入境交流要成功，怎麼突然就需要「哲學」了呢？我在大學、研究所攻讀過公共哲學，我相信正是這個公共哲學，才能拯救日本、以及世界，因此在工作上，我向來希望透過成立在公共哲學上的生意（事業），來對世間創造貢獻。所謂入境交流，換句話說就是面對世界。如果只曉得考量國內觀光之類的內需，不願意接觸哲學等面向，那麼只要沉湎於這個國家「加拉巴哥化」的陋習成規，照著歷來的思考模式去執行業務就行了。

在現代世界，一切都因哲學（philosophy）而成立。英語的 philosophy 源自希臘語的「philosphia」，該詞是由詞首「philo（喜愛、尋求〜）」與詞尾「sophia（智慧＝真正的答案）」合體而成。所謂哲學，確實就是喜愛、希求正確答案的人類，在經營生活時的所有部分。是以在古希臘，哲學就意味著整體的學問。接著，各種專業學問的領域（法學、醫學、自然科學）從哲學分離出來，成為了一個個獨立的學問。而後，古希臘孕育出的哲學式智識傳統，承襲給了近代西歐的哲學家和思想家，他們發動革命，促進改革，對中世紀封建制度與王權制度

提出異議，使得現代世界體系（國際法、國家、民主主義、經濟、政治、文化）在歐洲成形。

其後，西歐文明在殖民地時期傳播至亞洲、非洲，我們日本同樣也於幕末開國，在一百五十年前的一八六八年，為了適應西歐文明，而完成了明治維新。

不過，由於近代日本急躁地推行富國強兵及殖產興業，並被「和魂洋才」這番權宜之計給套牢，因而拿出與儒教折衷結合的神道道德教育，來代替哲學教育，未能推動促使國民自行思考、帶出「哲學」力道的教育內容。

如今是以觀光立國為志，將入境交流化為基幹產業的時代，換句話說，也就是直接款待全球民眾，讓世界人潮進到日本全國各處的時代。我認為我們因而更有必要認真學習日本向來未曾「進口」的哲學，打造出每位國民都能自行思考的社會。實現觀光立國，也就是在實現「哲學立國」。

導向成功的「七種力」

【圖5-1】導向成功的「七種力」

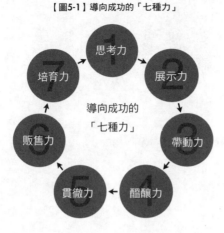

導向成功的
「七種力」

得勝留存的入境交流戰略，絕少不了領袖的存在。不過雖說是領袖，其實沒有立足萬人之上的必要，也不需要擔任地區或組織的代表人物。我們只要自行錘鍊思想，日日趨動自身周遭的人群，目標一天天帶動小小的，並且是踏實的影響，進而將地區、組織導向更美好的狀態即可。僅須成為獨立自主，並能「使用哲學」的人就行了。

要成為此般入境交流領袖所需的素質，我分成下列七種要素來探討（圖5-1）；另，本書提出的「七種力」之內容，跟我前部著作《城鎮營造 × 入境交流 成功的「七種力」》[16]（朝日出版社）是為姐妹篇。

16 暫譯，原書名《まちづくり × インバウンド 成功する「7つの力」》。

在閱讀以下篇幅之際，希望未讀過該書的人，也務必一併閱讀）。

①思考力

②展示力

③帶動力

④醞釀力

⑤貫徹力

⑥販售力

⑦培育力

別認為「自己不是當領袖的料」，只要是投身入境交流的人，任誰都必須齊備這些必要素質，請將之視為己任，繼續往下讀。

① 思考力

本書在前面各章中所介紹到的每一個入境交流成功案例，背後必定都有著明確的遠見。

相反地，入境交流帶動未臻成熟的地區，則大多不具明確遠見。不僅入境交流，渴望成功，就必須抱持遠見。所謂遠見，就是「未來應該有的樣貌、對未來的期許、構想、前景」。要設下遠見，就必須具備「思考力」。

所謂思考力，換句話說就是「無中生有的力量」。若只曉得模仿他處的成功案例，又或者，只知道吹噓從某處聽來的消息、誰誰誰說過的事，這樣子的人物，任誰都不會願意追隨。

入境交流領袖最首要的要件，在於具有價值的遠見，以及自行推想戰略的能力，如此才能將人群、以及地方、組織導向成功。

話說回來，我到各地演講和上課之際，人們總會拜託我再多說一些案例。我當然也會引用、說明好幾個堪為表率的事例。不過那些事例，終究是該地區優異領袖經過考量所打造出來的東西。看到什麼例子就一味模仿，只會畫虎不成反類犬。我想頂多也只會變成在童話《開花爺爺》中登場的，那個膚淺效仿而後受挫的貪婪爺爺。所謂思考，不應該是去仰賴誰的想

法，而該用自己的腦袋去思忖。

「思考」即是「感謝」

「思考」這個行為，是全然哲學性的作業。而哲學這門學問，並不像其他化學、機械工程學之類有著工具。哲學有的只是「語言」而已。有鑑於此，當需要去定義某些事物時，就只能使用語言。而在深思某種事物之際，則必須從調查語言的來歷，循出原始意義做起。

目前我們在日常中使用的慣用詞語，幾乎都是一百五十年前明治維新之後，從西洋概念翻譯成日語而得。「政治（politics）」、「民主主義（democracy）」、「經濟（economy）」、「理念（idea）」，以及「哲學（philosophy）」這些詞彙，皆是福澤諭吉、西周等眾位前人，根據英語、希臘語、拉丁語之原義，借用漢字所創作出的全新日語。

因此，關於「思考」，我也想再次回顧其英語原義。「思考」在英語中謂「think」，追溯此動詞的原義，會發現它其實來自於「thank」。「Thank you.」是個人人熟知的句子，意思是「感謝、表達謝意」。總歸一句，「think」跟「thank」，是由相同語源發

展出來的詞彙。

「思考」這回事，確實就是側耳傾聽、去感謝、尊重他人。我希望思考入境交流戰略的這個行為，也要從感謝、尊重他人做起。

接著，我也想把「思考力」換言為「側耳傾聽的能力」。英語的「think」，原義來自於「深謀遠慮」。問問周遭有著煩惱的人，大多會聽到「不不不，我只是還在思考」的答案。其實他們並不是「在思考」，而是「在煩惱」。這若是英語，就會成為另一個動詞「worry（煩惱）」了吧。真正在進行哲學式思考之際，應該會專心致志、「側耳傾聽」才對。在譯成日語時，我甚至很想把「think」正確地翻譯成「側耳傾聽」。

「遠見」不能拿來跟他人比較

那麼當我們感謝、尊重著他人，並且側耳傾聽，又應該思索些什麼呢？那也就是前面提過的，「遠見」。

各位知道《基業長青》這本書嗎？這是被喻為「杜拉克接班人」的商管思想家吉姆‧柯

林斯之代表作，暢銷全球的原著第一版在一九九四年發行（共著作者：傑瑞·薄樂斯）。此書成了我們唐吉訶德集團構築企業理念的骨幹，也是我平日推動事業時奉為聖經之書。

這本書調查並分析了美國企業過去數十年間的興亡，闡明了「能夠跨足時代、恆久卓越的企業本質」。那麼這個本質，又是什麼東西呢？是要有優秀的經營者嗎？是種種的經營手段嗎？是行銷手法？技術開發手法？全都不是。

書中指出唯有「遠見企業（Visionary Company）」，也就是懷有遠見（vision）的企業，方能橫跨時代，持續成功。具備明確的遠見、志在未來，具有先見之明的企業，才能在業界創下卓越的成果，且能廣集其他同業的尊敬，不停替世界帶來宏遠的衝擊。該書並未進行抽象性的討論，而是藉由客觀性、科學性的理論予以佐證。

到頭來，向來被奉為成功企業條件的種種「神話」紛紛崩解。例如：「想開辦出眾的公司，就需要出眾的創意」、「成功卓著的企業，都以追求利益為最大目標」等。之中最使我悵觸萬端者，就是下述神話（的崩壞）。

「最成功的企業，總將競爭得勝放在第一順位。」

我們容易以為，長年在競爭中勝出存續的企業，當然會將贏得競爭當成最優先的事項，

但這是「錯的」。

「遠見企業，會把贏過自己放在第一順位。這些企業之所以成功、能從競爭中勝出留存，與其說是因為達到最終目標，不如說是因為總在嚴格自問『明天該怎樣做，才能比今天更好？』最後自然而然孕育出了成功。接著，他們養成如此反躬自省的習慣，並且保持下去。有些例子甚至持續了一百五十年以上。無論目標達成了幾分、領先競爭對手多少，都絕不能認為『這樣就夠了』。」

（《基業長青》，吉姆‧柯林斯、傑瑞‧薄樂斯著，日文版譯者山岡洋一，日經 BP 社，

一九九五年；中文版譯者齊若蘭，遠流，二〇〇七年）

不把贏過其他公司，而把「贏過自己」放在第一位；不跟競爭對手爭鬥，而是不斷挑戰自己：明天該怎麼做，才能比今天的自己更好？唯有這樣的企業，才能成為遠見企業，不受時代所拘束，勝出留存。如同此般，遠見並非相對性，而是絕對性的東西。遠見並不是去跟

他人做比較，而是去問自己「真正的答案（＝解）是什麼」。

談起遠見和理念，至今我仍經常碰到這樣的反應：「那種東西能吃嗎」、「眼前的業績更重要」。不過，持續性成功絕不能欠缺遠見，此種想法早從超過二十年前，就已經傳遍了世界。彼得·杜拉克那「已經發生的未來」，就是遠見。

共享遠見是攜手之礎

感謝他人、尊重他人、側耳傾聽、孕育遠見，這就是走向成功入境交流的「思考力」。

與此同時，若能找到擁有此種力量的同伴，也就是能在地區上、事業上共享更美好未來的夥伴們，就有可能團結與合作。這正是廣大地區合作、地方合作的礎石。

然而現實是，當我在研討會、演講等場合提出「哲學」一詞，經常都會被聽眾想成「宗教」一般的事物，這使我大感吃驚。在日本的教育課程中，很少有機會學習到這兩種東西，由於認識不深，會這樣想或許也是沒辦法的事。但尤其在地方上，這種傾向更是強烈。

宗教始於「相信」，相對於此，哲學則始於「懷疑、斟酌、批判」。這是全然相反的兩

種程序。所謂哲學正如上述，若從原義來下定義，就是「探求真正的答案」；而從相信做起，則無法帶來任何東西。在尋求真正答案的哲學當中，「相信」是萬不可為。然而，哲學和宗教絕非互不相容。我曾會見過的世界頂級宗教人士，無一例外，全都是非常哲學性的人物。

在尋思遠見方面，同樣不能盲目相信，或被過往所縛。我們不應該去依賴別人（如其他地方的事例等）。依賴他人，是尚未自立的證明。所謂「思考」，既不是與他人互做比較，也非去依賴他人，而是極度伴隨個人責任的行為。

「真正的答案」須從自行思考做起，否則打哪都找不著。正因如此，若不是擁有思考力的同類，對話就會無法成立。換言之，只有當具備思考力的人們齊聚一堂，才可能真正開始對話，並藉此共享遠見，攜手合作。

「我討厭你這傢伙。所以我不贊同你的意見。」在日本，經常會遇到許多人抱持這種態度。不過，從童年就開始接受哲學性訓練的歐美各國，卻是「我討厭你這傢伙。但你說的話我能贊同。」這正是哲學性對話的根本所在。原本想法各異的人們，藉著對話一同探尋出更好的答案，這就叫做哲學性對話，從這之中才可能孕育出「真正的答案」。

只有具備「思考力」的同類，才可能透過對話尋出真正的答案。是以，倘若在地區之中，

沒有願意賭上存亡、逐步探求真正答案的哲學性共同體存在，這塊地方就不會有未來。

②展示力

為什麼我每年都要在國內外舉辦多達兩百多場的演講和研討會？還有，為什麼我會創設一般社團法人日本 INBOUND 聯合會（JIF）呢？這一切都是為了「展示」。其目的並不光是說明狀況，還必須展示與傳達。要展示些什麼呢？那也就是「遠見」。我們必須擁有結晶化的明確遠見、藉著「思考力」洗盡鉛華的遠見，從而得以展示於人。

遠見即是未來的模樣。透過推進入境交流，你想將地區或事業帶往怎樣的未來？你想告訴世界，己方擁有何種魅力？為此你想守護什麼、創新出什麼？明確設定打造街坊、建構事業的遠見，為人們指出方向，是相當重要的。

拼拼圖時，在知道最終會出現何種圖樣，以及毫不知情的狀態下，完成的速度全然不同。正因如此，即便是假說也好，也應當將遠見展示於人（接著，這個假說是否正確、是否有其他更好的答案？只要再透過哲差就差在是否看得見未來。放眼未來，是通往成功的第一步。

學性的對話，逐步斟酌即可）。

所謂展示，就是在傳達。傳達時，切莫以「我」當主詞。只有站在對方的立場上，才能將遠見傳達出去、展示出來。

自行努力，營造展示的場合

而若要展示，就必須具體規畫。方才介紹的書籍《基業長青》中也寫到，未能存活下去的企業，不少案例都是只有經營者了解理念，卻全然沒有傳達到工作現場。建立在理念上的戰略、戰術，必須要能透過某些方式，充分滲透到組織內部才行。

換言之所謂「展示力」，既是心態，同時也是技術。想要不斷展示，就需要創造出得以展示的場合。振興入境交流坐困愁城的地區，經常都沒有得以展示遠見的場合，或者並未努力打造這樣的場合（這裡先不討論「原本就沒有遠見」的情況。）

例如，推動入境交流不盡順遂的地方 DMO（觀光地經營組織），幾乎所有案例，都是該團隊員工只知道在當地拚死拚活地做事，卻完全沒有嘗試跟當地行政機關、地區內各式各樣

的團體、企業及市民交流溝通（DMO 是「Destination Management/Marketing Organization」的縮寫，這種由觀光廳所推行的組織，旨在透過官民互助，一體性地推動行銷、商品開發等）。

在沒有盡力共享遠見的狀態下，在地民眾就不會跟該 DMO 產生共鳴、一同協作。

「地方共同體」在英語中叫「community」。追溯其語源，其實是來自古羅馬拉丁語的「communitus」，這是由「com（共通的、共同的）」加上「munitus（任務、職責）」所構成的單詞。也就是說在共同體之中，所有人都同樣肩負職責，必須付諸努力去實現。為了共享遠見，就必須投入相應的時間和工夫。

另外，想要展示與傳遞，可不能被動等待對方有所動作，而是必須從自己這邊伸出手、踏出步伐、積極走向前去。包括手機、智慧型手機、社群媒體等在內，工具雖然樣樣皆有，在共同體裡運用著這些科技的時候，仍應盡可能留意面對面的重要性。定期性的面對面直接談話有其必要。而領袖則必須自發性地，努力促成這類場合。

不用說，遠見若不夠明確，哪怕加諸多少力量，也無法傳達出去。少了明確、堅忍不拔的遠見，再怎麼強大的「展示力」也會喪失效果。

③帶動力

促使入境交流成功的第三種力，是「帶動力」。就算擁有如何卓然的遠見、多麼能展示未來的力量，缺乏帶動力的人，我必須說是不具魅力的。

這若要說為何，想來是因為，發揮帶動力需要勇氣。面對展現遠見、試圖引導人群的人物，必定會有人跳出來批判。我也經常受到批評。在我每月連載文章的旅行業界專業雜誌《週刊 Travel Journal》，編輯部總是會收到針對我專欄的反駁意見；我在地方上舉辦演講時，到了最後一定會出現「我不相信」，那類不成對話、情緒性砸場的反聲浪（在追求真正解的時候，反對意見相當不可或缺，然而拒絕對話、不合邏輯的情緒性論調，卻無法創造成果）。

然而，得勝留存的入境交流，卻也需要將這些人一併帶動起來。所謂帶動，就是也要對這些反對勢力逐步表達想法、挑起哲學性的對話，說穿了就是需要「好管閒事」的精神。

前些日子，我跟日本航空（JAL）董事長大西賢先生有了對談的機會。聽完大西先生的分享，我又一次為稻盛和夫氏推動該公司再生的經營哲學深深感動。

稻盛氏曾說過這樣的話：「動機純善乎？私心了無否？」

這句話是在自問，動機是否至善？之中是否不具私心（利己心）？同時，我也覺得它是一種教誨，只要動機純善、不具私心，哪怕有人批判、有人阻礙，也能秉著勇氣前行。當然，付諸行動前也必須充分自省，質疑自己的真心，懷疑自己、確認自己。接著，如果打從心底確定這不是為了自己，而是真的為了社會，那麼就算碰到拒絕對話、極盡批判的人，或者妨礙的人、扯後腿的人、背地造謠誹謗的人，也不必感到畏懼，只管前進即可。

再來談談語源，「帶動」在英語中叫「involve」。這是由「in（進到～之中）」與「volve（漩渦、旋轉）」所組成的單詞，與「revolution（革命）」及「revolver（左輪手槍）」具有相同的構成要素。誠然，就像在德島縣鳴門的漩渦海潮，若是沒有能量強勁的旋繞與轉動，就不可能將人捲入其中。

這個漩渦的力道，不用說就是遠見的力道。缺乏明確且堅忍不拔的遠見，就無法帶動人群。

同時也不能缺乏「被帶動的力量」

話雖如此，不聽別人說，只自顧自地講，這種態度是無法影響人群的。只知道帶動自己的周遭，卻完全不願被他人帶動的人，想必任誰也不會想要追隨。「帶動力」同時也是「被帶動的力量」。我自己也會參與各式各樣的會、成為會員，刻意讓自己站在聆聽、追隨的立場上。這樣子做，也能幫助自己理解他人的各種立場。

所謂被帶動的力量，即是傾聽他人。這聽起來或許有些顛倒，但帶動這回事，就是在對對方產生興趣與關切。不表現出「我尊重你，對你抱持興趣與關切」的態度，就無以帶動對方。

原本明明是想設法將自己的意見傳達給對方，當你不經意認真聆聽了對方的想法，雖然你並未特別說些什麼，對方卻非常感激──大家是否有過這種經驗呢？

人類，是比起聆聽更愛說話的生物。是以，當你不僅聆聽表面性的話語，還能站在對方的想法、對方的立場上，穿上對方「人生的鞋」，去傾聽對方的人生，相信就能抵達這個人所謂的「心靈內殿」，共享最重要的事物。這種真摯的態度，雖然方向是反的，卻能成為帶

動的力道。

還不具備帶動力的人，是缺少了學習能力、學習的心。說到底，這種人想必不會有誰想去追隨。在共同體之中，唯有共享帶動、被帶動的漩渦，才能創造出遠見的「帶動力」。所謂帶動力，換句話說，相信就是透過哲學性對話（辯證法），尋找出更棒答案的力量。

④ 醞釀力

在第二章「鐵則三」中，曾經介紹過「花事業、米事業」的概念（參照八十三頁）。在入境交流這門未來產業裡頭，除了「米事業＝讓自己、己社賺錢的工作」之外，「花事業＝為了地方社會而對公共效力、貢獻」也委實必要。另外，首先應該投入的是「花事業」，若能奮不顧身地灌溉，米事業必然會隨之而來。

那麼當花事業衍生出了米事業，是否就不用再做花事業了呢？當然沒有那回事。就像花事業、米事業的原有定義那般，這兩者並不是各自獨立，重在同時並進。

我在某場地方座談會上談及此事後，共同登台演說的地方大學教授，為我提出了一些指

教。在日本漢字中，米字旁加上花，就成為了「糀（＝麴）」。沒有了麴，就釀不出日本酒。

教授說，這兩者確實都很必要。對於一同致力入境交流的人們，正是「醞釀力」才能夠發揮出麴一般的作用。

在地區上振興入境交流時，不僅地方政府等處的行政中心，包括住宿設施、各種餐飲店、伴手禮店在內的物品販售業者、各式各樣的觀光設施、觀光協會和業界團體等，舉不勝舉的業者皆會攜手合作。因此，我們更須有機性地連結起所有業者。

這個時候，若想在各個行業（酒米）的從業人士之間引發化學反應，轉換成更棒的、更有價值的東西（糖分，以及酒精），需要的就是麴所具備的「醞釀力」。超越不同立場的利害，並且跨過官民的藩籬，擁有統合能力，能使某一地區產生一體感的釀酒人，人們才會起而隨之。

與其「拈花惹草」，不如不要做

所謂醞釀力，歸根究柢，必須從花事業和米事業同時並進的過程中錘鍊出來。然而，並

不光是兩邊一起做就可以了。要有足以聯繫個人與個人的語言，才能將人群統合在一起醞釀。

所謂聯繫人們的語言，也就是遠見。此處也是一樣，沒有「思考力」就無以醞釀。

缺乏遠見，花事業辦得氣息奄奄，米事業也氣若游絲，這樣的人，不會有人願意追隨。

馬馬虎虎地，覺得反正這只是在做志工、反正這不是真正的工作、總之就先做做看就好了……這樣的人，有可能備受尊敬嗎？這樣的人，有可能帶動周遭人群、醞釀出些什麼嗎？

所謂花事業，是謂「花、事業」。意即是一份「事業」。大家一起為村裡更換新橋梁的任務，隨便應付的人，村裡的眾人都看在眼裡。同樣地，率先奮不顧身做著花事業的人，大家也都會看見。唯有這種人才具備著醞釀力，能夠服眾。

如同第二章中所述，花事業不是在「拈花惹草」。或許不會有直接性、經濟性的報酬，卻絕對不能當兒戲。無論米事業或花事業，同樣都是事業。如果沒有誠實地、認真地，奮不顧身地去做，那就不是花事業，僅是拈花惹草。實際上，在拈花惹草的人可多的是。總歸一句，就是沒有拿出真意的人。但若由我來說，倘若僅能拈花惹草，還是別了吧。這樣的人，只會成為賣命投入者的絆腳石而已。

米事業未能成功，代表醞釀力不足

細數我自身的現況，目前有不少比例的業務，都已成了花事業。我今年成立的日本 INBOUND 聯合會（JIF）、擔任京都觀光戰略會議的委員、熊本市 MICE 大使、以及其他形形色色團體的幹部、委員等，基本上全部都是無償，或者只按規定，拿著極其微薄的時間報酬而已。

不過，像這樣不顧一切地做著花事業，很不可思議的是，各式各樣的生意良機總會到來。

拜此所賜，我們公司（Japan Inbound Solutions）從二○一三年創業以來，已經連續四期雙獲增收、增益，本期也持續創下亨通業績。我們目前有幸碰見了滿坑滿谷的米事業契機，甚至多到不得不婉謝好意。我想這一切，都是花事業的功勞。我經常衷心覺得日本，應該說包含海外各國在內，人類社會實在非常美妙。雖然自行其是，一旦專心致志，必定會有誰願意看顧著自己，支持自己前進。

確實，再怎樣專心一志地做著花事業，倘若怠慢了米事業，沒能認真投入自己的生意，這樣的人不具備醞釀力，同樣也是個事實。但與此同時，只會滿嘴講著賺飽錢囊、想賺錢的

話題，這種人也沒有什麼醞釀力。花事業跟米事業都得精心傾力，並有必要做出成果。

不論如何，只有對米事業與花事業都同樣抱持高度認真、奮不顧身的人，才能吸引人們到他底下做事，醞釀出更多東西。就算沒有直接性的回報，就算時而必須自掏腰包，只要賣力執行花事業，成果必定會降臨。接著從處處再衍生出米事業，由周遭的人們醞釀，使地區成為合作的一體，進而「發酵」出成功的入境交流，逐步使美酒（＝地區的成功）成真。

⑤貫徹力

「貫徹力」就是有頭有尾，也就是持續力。換個說法，它也是堅持到底的力量，又或者，不論碰到什麼事情都不放棄的心意。就算崎嶇不濟，覺得簡直是在垂死掙扎的時候，如能鍥而不捨地堅持下去，我相信總有一天，一定會發現自己正在前進。

然而在現實中，就算擁有「帶動力」，許多人其實都是一口氣做到極限，不久後就怠惰或撤退了。這樣子入境交流是無法成功的。如同第二章「鐵則二」中所述，入境交流不像一年生植物，也不是多年生植物。入境交流是樹木。要享受碩果，就必須投注中長期的視野。

在短期內再怎麼醞釀、獲得成果，都是沒有意義的。

另外，這世間也有許多人嘴上一套，做的又是一套。但真正重要的，不僅僅是「言行一致」。嘴上說的、實際做的，以及最後告成的事情都要一致，這樣的人才會有人追隨。一貫性和實行能力，正是貫徹力的本質。沒有完成半件事情的人，並不具備貫徹力。這樣一來，想必很難帶領著大家前進。努力的汗水值得尊敬，拿不出成果的汗水，僅僅是主觀上的汗水。貫徹事物，需要講述貫徹一切的來龍去脈，而不是眼睛看得見的內容。這不單單是把寫好的東西朗誦出來，還有必要去講述、傳達出之中存在著何種意義，是為了何種意圖所以推行。

談及入境交流，透過社群媒體發訊、設置完善的 WiFi 等措施確實都很必要，但有非常多的人，都只被這些眼睛看得見的措施給侷限住了。此些內容舉足輕重，這我沒有異議，但內涵才更是重要。透過社群媒體發訊，是具有何種想法；藉由設置 WiFi，是想為城鎮入境交流建構出何種遠見與前景。不去釐清這些脈絡，只曉得天昏地暗地追求內容，將無一事能夠貫徹始終。

培養組織的「貫徹力」

又說，這裡所提的「貫徹力」，既是地區和組織裡每一個人的「貫徹力」，同時也必須是一個組織的「貫徹力」。有時當優秀的領袖出現，氣氛熱烈，一時之間就有了豐碩的成果。

但只依靠特定個人的瞬間爆發力道，並非長久之計。

另外，每個人都鍥而不捨、長期投入當然重要，但更重要的是，每個人得都具備貫徹力，同時要在共同體及組織中共有這份貫徹力。

如同前述，入境交流必須經營五年、十年、二十年，或者超過三十年以上的時間。而且它不會是在狹小的日本國內，能對全世界、整個地球多面向地塑造品牌、行銷、販售，那才叫做入境交流戰略。因此，入境交流不會馬上跑出什麼顯著的成果，也沒有「我的功勞」那類東西。

有目共睹的盛大成果，無法光靠特定個人的力量催生。只有以組織的身分、以地區的身分，大家一同自強不息，成果才能到手。我要再度引用《基業長青》的內容，正謂「領袖魅力並不必要」。

「遠見企業較對象企業優異的一點，是能培育出極能幹的經營者，使之在公司內晉升。因此無論跨越幾代，優秀經營者總能接連不斷，保有營運的持續性。不過，就如同出色製品的道理，遠見企業的優秀經營者輩出、得以保有持續性，是因為這類企業有著卓越的組織；並不是因為代代的經營者們很優秀，才成就了卓越的企業。」

（《基業長青》）

在之中受到貫徹的遠見，才是最強的「貫徹力」。

僅每個人都要堅持到最後，一貫性也很關鍵。換句話說，能在組織中共享、在組織中醞釀、不能單靠一個人的魅力，必要的是能持續產生優秀領袖的組織，還有共同體的力量。不

⑥販售力

此處讓我們再一次地，從追溯語源揭開序幕。查詢「sell（販售）」的語源，會發現它是來自古英語中的「給予、交付」。這是為什麼呢？在現今以貨幣（金錢）扮演中介角色的貨

幣經濟開始前，人們會以物易物，來取得想要的東西。再往前看，在交換經濟的遙遠過去，社會則是成立於贈與經濟之上。也就是說，人類社會的基盤，曾經是給予、獲得，將自己所持之物交予他人。

一個很關鍵的地方在於，並不是「先獲得再給予」。首先要給予，接著再因而獲得。一定要從自己開始才行。那麼又要給予什麼呢？那也就是「思想」。人們給予、交換著思想。要販售有價值的思想，就需要遠見（思考力），不用說展示力當然也很必要。

換言之，販售力就是「給予遠見的力量」。只垂涎眼前錢財的人，會與成功無緣。成功所需要的，是無限地給予思想。普遍性的思想，必定會賣得很好。奮不顧身地，持續販售真正具有價值的思想，必定會賣得很好。這個世間就是如此。這件事情，跟顧客來自哪個國家是沒有關係的。

自行率先提案

我們 Japan Inbound Solutions 公司，每年都會到世界各國的旅遊博覽會上參展三十次以上，

做著各式各樣的推廣活動。不過最近，日本地方政府的攤位卻有減少參展的趨勢。在短短幾年前，對爆買的過度期待也有影響，全國各地地方政府的各位曾經全體總動員，推出攤位，但由於拿不出符合預算的成果，紛紛開始暫緩參展。

但如果讓我來說，這樣演變本是理所當然。為什麼呢？因為過去參展的地方政府，幾乎全是獨自參展，僅在宣傳自家地方行政區內的東西。照這種做法，就算入不敷出、爭取不到預算也不奇怪。

在海外的旅遊博覽會中，會造訪日本攤位的人們，說穿了腦袋裡根本不可能裝著什麼日本地圖。更何況無論哪個地名，都是初次聽聞。在這種狀況下，到底有多少人會對某個城鎮產生關心、確信自己很想造訪該處呢？縱使如此，各個地方政府卻完全沒跟他處合作，只為了消化自家預算而去參展，這類情事除了浪費人民納稅錢之外，根本什麼都不是。

這種「請（只）來我的縣（市）就好」的宣傳活動，成本效益比當然存在著極限。跟鄰近的地方政府合作推出共同攤位也好，傾力於地方大都市，以整體地區的身分推出攤位參展也罷，都是更能使成果最大化的方針。若說大家為何沒有這麼做，應該是因為不具備「給予」的這層考量。己方的預算，哪怕只有一部分，也不想用來幫其他地方政府宣傳──在背後運

轉的，是這樣的思維。

「販售力」是謂「給予力」，具體而言，給予力就是自行率先提案。在結果上，己方的價值、遠見就能夠「販售」給全球的人們。從今而後，我們著實有必要逐步轉向這樣的典範。

抱持豐盈心態，透過旅客視角看事情

史蒂芬‧Ｒ‧柯維博士所著的《與成功有約：高效能人士的七個習慣》，是在全球賣出兩千萬本的火熱暢銷書。相信許多人都曾讀過。這也是我最喜歡的書籍之一，柯維博士在裡頭說到「人類的思考方式僅有兩種」。那就是「欠缺心態」與「豐盈心態」。

所謂欠缺心態的思考方式，就是「萬事皆有限。自己杯中的水若是不足，就從別人那裡搶來」；另一方面，豐盈心態的思考方式，則是「東西不足夠，只要大家集合起智慧、下點工夫，沒有解決不了的問題。不論什麼事情，都具有無限的可能性」。我們應該抱持著何種心態，來度過人生呢？

所謂豐盈心態，也可以代換成第二章中提及的「旅客視角」。從飄盪於宇宙的人造衛星

所拍攝的地球照片，根本就不存在著任何國境。我們所有人總會來來去去，在給予和獲得間生存著。當全世界的人們相互貢獻，不就能為彼此帶來商機、創造財富，過上豐盈的生活了嗎？

「首先要得利」、「首先要占便宜」這些想法並不叫「販售力」。首先要站在旅人的視角，重要的是去思考，己方能夠帶給他們什麼東西。不只行政單位，民間也是一樣。就算各自為政，只想賣出己方的商品，也不會那麼輕易就銷售長紅。合作的力量絕不可缺。

在攜手合作之際，應該思考的不是此般協作對己方是否有好處，而是自己能夠給出什麼、提供何種價值。我相信這才是最為強大的販售力，換句話說也會變成入境交流力。

⑦ 培育力

成功入境交流所需的「七種力」，最後是為「培育力」。這個不用說，是意味著打造接班人。很遺憾地，幾乎所有人類都是「小氣鬼」。是以人們總是覺得，去教導別人，或許會使自己的地位遭到剝奪；覺得萬一傾囊傳授，對方就會整碗端去。

如同前述，目前我包括本書在內，已有六本著作付梓，總會有人擔心我：「其他競爭公司應該也會讀，講這麼多技術情報沒關係嗎？不是會有人起而模仿嗎？」模仿者確實出現了。

如山似海地出現了。不過，這樣也是好事。我想要將自己所知的一切全都教導出去，也經常希望有人能代替自己，幫忙講述我真正想傳達給世間的事情。

我今年（二〇一七年）已經滿五十四歲了。雖然（心中任性地）覺得自己至今仍很年輕，往亞洲踏出一步，卻會發現國際觀光業界的主導人物，全都是二十世代、三十世代，像自己這樣五十世代的傢伙（除日本人以外），幾乎打哪都找不著（是以，本公司的海外貿易會、旅遊博覽會的攤位營運，我也不會強出風頭，盡可能都交給本公司的年輕人去負責）。

無論如何，現況就是在這世界上，只有日本正在逐漸高齡化。無論民間或行政機關皆然，因為年功序列制度依然留存的高層人士，我不得不說，已經跟入境交流的顧客，也就是從亞洲前來的訪日遊客，有著劇烈的乖離。

我們唐吉訶德集團，非常重視顧客親和度。恆常配合顧客的狀態，而不是己方的狀態，是我們的至上命題。因此在最前線的現場，我們貫徹著「Keep Young（擢用年輕人）」的做法。

要在入境交流這場長期戰中得勝留存，絕不可欠缺培育這些年輕接班人的前瞻性。我自己身

為本集團的一個小齒輪，也總是將 Keep Young 的理念銘刻在心。

放手讓年輕人（次世代）去做，將能吸引年輕顧客

不過，人的成長需要時間。當然，尚未成熟的年輕人，經驗值還不足夠，託付工作也常會失敗收場。然而，年長者該做的是在後方支援，幫助他們以失敗為糧重新站起，探索失敗的原因，找出真正的答案。

嘴上說著「年輕人不可靠」、「沒有能放心託付的人才」，自己把能做的都做了，認為自己還大權在握，怎能說放就放，這樣的思維是無法培育接班人的。我們需要透過主體性的意志，自行剝奪自己的權限，盡可能轉讓給次世代、次次世代。

具備「培育力」的人，擁有著交付的氣度。而沒有培育力的人，說穿了就是不願意將事情託付給別人。

二○一七年一月二十八日當日，我身在鹿兒島縣指宿市舉辦的「第四屆指宿春節Festival」會場。從二○一四年舉辦第一屆的時候起，「指宿春節 Festival」每回總是使我讚

指宿春節 Festival 的景況

佩的地方，就是他們貫徹著「Keep Young」的理念。除了觀光協會的會長之外，其他各位「長老」全都不見蹤跡；實行委員會的執行部，都託付給了旅館合作社的年輕老闆，還有觀光協會的眾位年輕人。

整個活動皆由年輕人所主導，在指宿車站的站前，被人稱作地方超一流旅館的年輕老闆，會親手將導覽資料遞給訪日遊客。讓年輕人自行累積這類經驗，相信對於往後在振興入境交流的方面，也能夠創造出很大的價值吧。

不僅如此，在指宿主持大會上、發表主辦方演講的人，也全是由年輕人挑起大樑。我因此而親身感受到，正因為有著這樣的特色，這個活動已經逐漸對亞洲的年輕團體遊客、情侶等產生了高度的顧客親和性。我在當地取材的過程中，甚至還遇到這次已經是第三次來訪指

宿的回頭客。

我無窮希望，全國各地的諸位「長老」在推動入境交流時，也務必要將權限交付給年輕人，在他們嘗試錯誤的過程中守護著他們。

交接遠見的接力棒

我想指出相當重要的一點。這裡所描述的「培育」，指的並不是「過來追隨我」，或「我來把知道的東西教給你吧」等等態度。那不過是單純的傲慢罷了。重要的不是教導技術情報，而是培育出繼承遠見的人。要把遠見的接力棒交給下一位跑者。

這是因為就算提供技術情報，也不具太多意義。時代一個變化，什麼技術情報都會過時。

更要緊的是，將遠見、思考方式繼承下去。不打造出「下一個自己」，就不會有「明天的自己」。「下一個自己」，意即將遠見繼承下去的人。

振興入境交流說穿了，原本就是一場遠見的接力賽，不過地方政府首長、行政機關高層，抑或中小企業的頂端，長期不願交出接力棒的人卻比比皆是。然而正是這種態度，才會毀滅

地方和組織。

尤其是具有品德、受到萬眾傾慕、不被任何人埋怨、總是笑容滿面、由衷希望使所有人變幸福的那種首長（知事、市町村長），最有可能會毀掉一個地區。又或者，若地方政府、企業、組織具有能幹的首腦，建立的所有戰略全都適時應務，等到這人不在之後，留存的組織就極可能會折戟沉沙。

為何會這樣呢？因為所有人都仰賴著那位首腦，變得什麼都不思考了。再怎麼精明能幹、有著多高的人望，如果沒能培育繼承遠見的「下一個自己」，到了最後還是會為地區、組織帶來深遠的損害。因此我也經常在尋找著「下一個自己」。我衷心期盼能找到許多繼承、展示、貫徹遠見的人。

不過同時，我也希望他們「不要踩著我的腳步前行」。我希望接班人「不要仿效我」，而能「一同看見我所看著的東西（遠見）」、「務必願意一起去探求正確的答案」。我抱持著這樣的想法，每天都在跟本公司的年輕員工相互切磋琢磨。

創造自己的下一個歸屬之處

由於總是尋求著能扮演「下一個自己」的人，我也經常將打造自身的「下一份工作」掛記在心。除了本身 Japan Inbound Solutions 這份米事業外，我這次之所以會跟志同道合的夥伴們一同設立一般社團法人日本 INBOUND 聯合會（JIF），其實是想將目前的業務權限下放給公司裡次世代的成員們，自己則去體系性地打造花事業的舞台，以求將這項米事業的成果帶到最大。

長期權掌於手，不願交託給年輕人的那種人，是因為害怕失去容身之處，才會緊抓著當前的歸屬不放。不過，其實只要打造出自己的下一份工作就行了。這樣一來，甚至能夠超越目前的權限，成就更龐大的事業。當然，等到 JIF 上了軌道，我想必也會再去創造下個新的歸屬之處（＝使命）。

個人想法那類東西，說到底本是由世間借來之物。再怎麼樣精彩的點子、知識，終歸是從某處學習、聆聽、閱讀某些書籍後的掇拾拼湊罷了。知識和技術情報，說穿了也是這個樣子。

既然如此，我們就該拿這些東西當作食糧，逐漸提供給他人，藉以培育出下一個自己。

到了最後，除去「思考力」外，其他一切都是跟他人借來的。所以說得實在些，早在學習其他任何能力之前，就應該要開始錘鍊「思考力」了。

改革社會的「五種階段」

【圖5-2】改革社會的「五種階段」

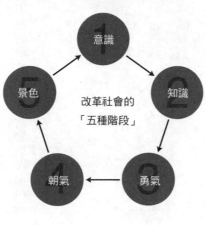

改革社會的
「五種階段」

如同前述，在成功入境交流戰略所不可或缺的

「七種力」當中，「思考力」是為重中之重。不靠

思考力尋覓出遠見，就沒有能夠展示的東西，孕育

不出帶動旁人的能量，什麼東西都醞釀不出來，無

法貫徹、無以販售，並且無法讓後進繼承下去。那

麼，當我們具備了思考力，事情又會有什麼樣的變

化呢？

所謂「七種力」，是有氣魄引領地區及組織

耕耘入境交流的人、應該成為入境交流領袖的人物

（換言之，就是身為本書讀者的你），所應具備的

特質。而發揮這些力量，又能為地區、組織，以及

群眾帶來何種變化？那也就是「五種階段」（圖 5-2）。

哪怕你再怎樣齊備「七種力」並盡情發揮，假使周遭並未產生實際的變化，入境交流仍然不會成功。你非得改變地區與組織、改變人群、變革社會不可。關鍵就是以下五點。

⑤景色
④朝氣
③勇氣
②知識
①意識

這些所代表的，是變革社會所需要走過的階段。讓我們來依序看一看，透過七種力，我們能使社會產生怎樣的變化。

首先揮灑魔法，改變①意識

現今在進行各種活動時，我總覺得自己是「在對世間揮灑魔法」。這意思是說，我希望能磨練自己的「七種力」，不遺餘力地向世間發出訊息，激發人們潛在的能力，透過魔法，也就是哲學的力量，對人們形成影響，為真正的振興入境交流，以及實踐觀光立國產生貢獻。

話雖如此，冷不防就想改變現實，不可能會成功。人沒有那麼容易改變。

但我們可以去改變人們的①「意識」。雖然無法任意調整他人的意識，卻可以努力作為，使意識產生變化。換言之，「揮灑魔法」，就是透過積極奮發的作為，來改變人們的意識、改變他們的遠見（正確而言，這並不是去改變。這只是在讓他們自行編織出新的意識、擁抱新的遠見，也就是協助他們自行變化，換言之只是在提供誘因而已。古希臘哲學家蘇格拉底有言，所謂哲學，就是接生術。這是把孕婦當成＝想影響的對象，嬰兒則當成＝有價值的思想，我們只能從旁協助！）。

再怎麼說，只要人們的意識沒能變化，社會也就不會變化。不去改變地方上民眾的意識，哪怕行政機關、觀光協會、一部分的人再如何努力，城鎮仍舊不會改變。然而當意識變化了，

便會發現己方地區、組織往後若要生存，其實相當需要入境交流戰略。因為在人群之中，「思考力」也已萌芽了。

這樣一來，大家就會明白，想認真投入振興入境交流，說穿了英語等待客語言能力還是必要、設置 WiFi 是當務之急、當然也必須建立行銷戰略、為了能在社群媒體上有效發訊，就必須知道照片該怎麼拍、推廣該怎麼做……等等等等，不去學習這千百種內容，就會前進不了。總之當意識改變了，就能看清需要②「知識」的這個事實。

接著，②知識會孕育出③勇氣與④朝氣

開始學習知識之後，就會湧現「去做做看」的③「勇氣」。勇氣泉湧了，才可能開始付諸實行。嘗試實行，哪怕一開始僅是微乎其微的實踐，之中也會誕生出小小的結果。而它將會成為小小的自信。

首先最不可或缺的，就是去改變意識。但光是意識有了改變，還不足以引起社會變革。藉由齊備知識，使勇氣湧現，終究才能付諸實際的行光學會了知識，什麼也都還不會發生。

動。有了行動，即便渺小也必定會有結果，進而帶出自信。

當然在這個階段，還只是很小的一步而已。但若地區的大家決定要做，就會帶起滾滾浪潮，接著催生出④朝氣。揮灑朝氣，就能孕育出協同合作：再一起做點事吧、再一起流點汗吧！

然後，④朝氣將會改變城鎮的⑤景色

城鎮變得朝氣蓬勃，人們全都結合力量一同奮鬥，不久之後⑤「景色」，也就是眼睛所看得見的世界（＝現實）就會開始變化。地方社會的變革將要開始。

為了走到這一步，都要憑著最初的「意識」。倘若未能改變意識，又說遠見，只知道灌輸知識，徒然擠出勇氣和朝氣，景色也不會變化。儘管表面上看起來有變，光靠這樣子，入境交流也沒辦法在往後得勝留存。

在這裡我想再次喚起大家的注意，從①意識到②知識、③勇氣、④朝氣為止的四個階段，全都存在於人們目所難視的內心，換句話說，就是位在哲學性領域、遠見的領域當中。目所

能視的現實世界，換言之所謂⑤景色，全都只能透過目所能視的累積，才能夠打造出來。

要引發社會變革，首先必須從改變大眾的意識著手。緊接著最重要的是，必須持續著這份努力，在景色改變之前，都不能夠半途而廢。為此不僅地區的領袖，包括共同體中的每一位居民，還有從事入境交流的所有人，都有必要孕育並活用以「思考力」為首的「七種力」，在城鎮裡醞釀出「五種階段」，不屈不撓地持續投注，直到景色終於變換為止。

跨步前行所需的「三種無」：三無主義

「孕育成果的七、五、三哲學」，最後一個部分是「三種無」。這樣都跟前項「五種階段」的「勇氣」有所關聯。首先來列一下這三點。

① 無條件
② 無前提
③ 無根據

這裡的「無」並非「沒有」，我希望解讀成「超越～」之意。進一步言，讀者只要暫時拋開一切、又或者無視一切，從這樣的狀態，去思考應該如何起步就行了。實在有太多的人，都被這些東西給束縛住，因而無法踏出半步。相信這「三種無」，將能賦予你推進入境交流時大跨一步所需的勇氣。

① 無條件——所有條件面面俱到的那天，不會到來

你所在的地區，往後若要生存下去，振興入境交流便事關緊要。即使對此心知肚明，卻尚未發起行動、不打算前行的人依舊很多。在閱讀本書的讀者之中，不也有人覺得「說是這樣說，要做很困難」嗎？

我們公司會為各式各樣的地區和企業做諮詢，不少人都會前來打聽：想打造出新的「日本版 DMO」[17]；接下來想投入入境交流事業，但對努力方向沒有自信……。在這類案例中，經常會耳聞「如果新幹線通車的話」、「如果可以設置高速公路的交流道」；若是地方政府，則是「如果可以從政府（各中央省廳）拿到大量補助金、津貼的話」……等等聲音。

從一開始就提出這類意見的人，就是認為唯有等到這種種條件齊備之後，才能開始執行。

然而，這所有條件都完美齊全的那天，絕對不會降臨。只曉得把現在沒有的、不具備的東西列成條件，不過是在編織死皮賴臉要求著什麼的藉口，無法向前邁進。

是以，我們必須暫且無視這所有的條件，從身無寸縷的境界開始構思。沒有的東西，就是沒有。沒有新幹線通過、沒有交流道、也沒有補助金或津貼。既沒有像樣的預算，也沒有

17 隸屬於日本國土交通省觀光廳的「日本版 DMO」法人，會透過官民合作，推動城鎮營造及觀光事務。

人才。那麼在這樣的狀況底下，應該如何著力振興入境交流，才能避免地區的毀滅呢？怎樣才能使企業持恆呢？重要的是去描繪出這些遠見。

東西湊不齊就不能開始、沒有年輕人、沒有預算、資源不足、這個那個都不夠……，沒有的東西，列舉到天荒地老都講不完。因此，我們不該從剛剛那些條件談起，不論條件齊備與否，都有必要拿出明確的遠見，明示己方目前應該做些什麼。

若想運用「七種力」，抵達「五種階段」的最終型態──理想的⑤「景色」，換句話說，要使現況邁向美好，就必須超越目前箝制著你、使現況受限的諸多條件。在超越一切，抵達「無條件」的境界後，才能開始思考。

到了那一刻，你才能真正看清目前你所被賦予的條件，意即老早就握在手中的資源。那或許會是居住在自家地區的每位在日外國人、姐妹都市關係，又或許是公司裡現有的諸位員工。將這些現有資源活用到最大限度，再一邊湊齊其他必不可缺的資源就可以了（參照第二章「〔鐵則七〕讓『手中既有資源』發揮最大功效」）。

別說「如果～、若能～的話」，請從超越現下條件做起。條件不齊全就無法前進，這種想法可是大錯特錯。

一定要好好運用現有資源。

「空中樓閣」一詞，在英語中就是「Castle in the Air」，用來譬喻不可能實現的虛幻美夢。

然而一切可能，全都藏在哲學力量，以及遠見之中。就算僅是「空中樓閣」，只要發揮以思考力為首的七種力，發揮具有價值的①意識、②知識、③勇氣與大家的④朝氣，所有人群策群力，相信定能在樓閣下方築起穩固不拔的地基。接著這座空中樓閣，終究會化為真實⑤景色。

②無前提——盤點無意識的前提

所謂「前提」，就是推進事務時會成為阻礙的固有觀念。阻撓著你的，可不是某位腦袋僵化的上級或首長。困住你的前提，就存在你自己心中。試試看，來盤點一下這類無意識的前提吧？

「不可能成功」、「反正一定不會順利」，又或者反過來，「模仿那個地方的作法應該就會順利了吧」、「已經按照書本寫的去做了，一定會順利才對」……你是否已經在無意識間，抱持著某些前提了呢？倘若現在計畫進行得不如人意、沒能達到想像中的成果，那或許

就是因為，你早已被膚淺的願望給束縛住了。

請排除那類前提，回歸己方的遠見，此刻再一次地，去思考自家公司、自家地區應該做的是什麼。若能捨棄固有觀念，相信一定會看見通往成功的路徑。

③ 無根據──沒有根據，也可以確信

距今十年前，我被指定為唐吉訶德集團的入境交流負責人。雖然相當羞愧，當時我對入境交流其實一無所知。不，我甚至連入境交流這個字眼的意義都不懂得。我雖然攻讀過哲學，卻完全不曾念過什麼國際觀光領域，專業性知識半點皆無。況且我當時還肩負著其他好幾種業務，實在感到忙不過來，甚至曾一度考慮推辭掉這個任務。不過經過上司的開導，我決定「總之先做做看」。

那之後我花了一個半月，徹底調查「已經發生的未來」（參照第二章「鐵則五」），尋求各種人士的真知灼見，四處探索自家公司若要成功經營入境交流市場，需要做的是什麼。

那個時候，我當然不具半分自信，更別說有任何足以成功的根據。知識不足，資源也不夠。

當時，專職員工除我之外僅有一人，她（跟我一樣）對入境交流也是一介外行。

不過我卻有種預感：「入境交流這個工作領域，絕對潛藏著無以計量的龐大可能性」。

而為了應付十年後、二十年後人口減少的社會，我應該趁著現在，向全球的觀光客推銷「唐吉訶德」，孕育出未來支撐公司的一大支柱——這番使命感襲上了我的心頭。

而在實際嘗試之後，我創下了免稅銷售額每月皆較去年同月增加三百％、四百％的成果。

這可是比前一年翻了四倍、五倍之多。每一個月，這件事都持續發生。當時公司的規模約是如今的數百分之一，就算增加了三百％，也不是什麼特別值得自豪的事情。實際上，當時我身旁幾乎沒有理解我的人（以當時擔任代表取締役社長、現今擔任創業會長的安田隆夫為首，僅有歷代經營高層理解那番未來的價值，親身予我鼓勵），那微不足道的成績，對我來說是相當重大的回報。

當時（二○○九年七月期）我們全年的免稅銷售額，曾經連五億日圓都不到；如今的會計年度（二○一八年七月期），卻預估會創下約一百倍的數值。許多人都只看本集團現今的實際成績，誤以為我們從最開始就很成功；或者會認為，「他們一定是掌握了絕對會成功的根據，才去跳進去做的吧」。不過，哪有什麼根據。我只是在調查各類資料的過程中，漸漸

確信這個入境交流市場，未來將會發展成超乎想像的市場，並成為本集團收入的重要支柱。

總歸一句，那是無根據的確信。

正因有了這個無根據的確信，我才能在受限的資源裡自行勾勒遠見、站穩腳步，利用公司裡有限的發言場合，對上司和公司倡導入境交流的重要性，帶動持續的投資。小小的成果使我鼓起勇氣投入，加深自信，開拓出了一條道路。

世間有一些人，動不動就要追求根據。但是，當你從不毛之地踏出一步，捨身投入新事物之際，哪可能找得出什麼根據。從自身內部萌芽的遠見，還有打造理想未來的遠見，才是最能支撐著你，足以帶動周遭、開創尚未可見地平線的那股推進力。

用三無主義打造「不會毀滅的日本」！

從我投身入境交流事業至今十年來，東日本大地震與緊接在後的核災、國際摩擦，還有匯率變動所帶來的日幣大幅升值等等，各式各樣的怒濤，沒有休止地蜂擁而來。在我面前，總有障礙物的阻擋。不過，我總是遠望著那些障礙物的另外一頭。而面對日本人口減少的情形，由於全球人口正在增加、人均 GDP 持續增長，使得需求遽增，唯有振興入境交流，才是最強的戰略。我想我是拜這份堅定不移的確信，以及「無條件、無前提、無根據」這一股勇氣所孕育出的信念力道所賜，才能奮勇突進到這個地方。

沒有地基無以築城。但如同前述，只要描繪空中樓閣（＝理想），在下方建造名為遠見的地基就可以了。描繪遠見的必要之物，就是「思考力」。但若只有一人，什麼都辦不到。包括「帶動力」在內的七種力都是必須。本集團不分內外，極盡可能地帶動著國內外的每一位人士，來成為我們的持股人（利害關係者），同時也目標創造「五種階段」，秉持著三無主義走到了這裡。雖然僅有些許，如今我們日本，終於也開始認識到觀光立國的重要性了。

我哪怕力量微薄，往後還是希望進一步磨練自身的哲學力道，創造更加巨大的漩渦，集結起

眾人力量，來成就日本的觀光立國，使我國成為「不會毀滅的日本」（＝能夠持恆的日本）。

我由衷如此盼望。

觀光立國的那一端：取代後記

如同本文所曾提及的，我是以全然的外行人之姿，在十年前（二〇〇八年七月）首度投身入境交流。當時「入境交流」一詞還不像現在這般普及。訪日市場也是一樣，尚且只有小小的分量。縱然如此，我從那時開始，就一貫抱持著這份確信：

「不做入境交流，日本就沒有未來！」

當時日本的人口正在逐漸攀向巔峰，還未減少。不過，人口減少的社會卻在逼近眼前。

儘管如此，對於該課題本身，以至於其對策的討論卻都幾近於無。而今，那般預測正在演變成清晰的現實。日本今後人口減少的局面還會繼續加劇。好不容易，政府終於也開始具體談及對策了（不過，具有實效性的政策，現在才要起步施行）。

當然，我對於「不做入境交流，日本就沒有未來！」這層認知，換句話說，「只有入境

交流能成為開創日本未來的原動力！」這份十年來的確信，無論當時或現在，都沒有半分改變。不過，做了十年入境交流，奔走過國內幾乎所有的都道府縣，日日接觸官民中各種層級的人士，我只得深切體認到：

「光憑入境交流，日本不會得救！」

這是我的另一番真實體會。訪客遊客人數確實大有成長。免稅銷售額等入境交流消費額度也有巨幅增加。新的就業機會也出現了。另外，按照本文前面所述，相信入境交流經濟往後還會繼續茁壯下去。

然而光憑入境交流，日本不會得救。日本人的思維方式、地方社會的模樣，在這十年間未有半絲改變。行政機關、民間企業的結構、眾構成人員的心態同樣十年如一日。或說，冥頑不靈、拒絕改變的人也不在少數。繼續這樣坐以待斃、無為度日，往後當少子高齡化繼續發展，經濟和社會都會弱化，在不遠的將來，相信我們會被以亞洲為首的全球新興國家追上並超越。入境交流是日本存續最關鍵的必要條件，卻不是充分條件。那麼，充分條件會是什

麼呢？

今年，除了「一般日本法人 INBOUND 聯合會（JIF）」以外，為了尋覓出這個充分條件，打穩阻止日本衰退縮小的基盤，我決定參與籌畫另一個創設平台的計畫（這也可以成為 JIF 的支援分隊）。那也就是名為「一般社團法人國際二十二世紀未來會議」的機構。此會議所定義的「未來」，並不是我們生存的這個二十一世紀所通往的未來，而是即將出生的孩子們，也就是生於二十二世紀的人們，他們所將面臨的，社會人口嚴苛減少的未來。這個機構之目的，在於提供一個議論的場合，由生於二十一世紀的我們，針對二十二世紀的未來，探討現在應該做些什麼，才能避免殘酷又黑暗的二十二世紀成真，實現理想且明亮的二十二世紀。

該會議的英文名稱為「Mellon 22 Century」。「Mellon」是古希臘語的「μέλλον」，意為「未來」。很容易混淆的是，食物的哈密瓜（melon）一字同樣源於古希臘語「μέλον」（拼法中有兩個「L」）的是未來，一個「L」則是哈密瓜。不過這兩個詞語，完全屬於不同系統，彼此互無關係）。

國際二十二世紀會議所要致力的議題，預計將跨足以下的多元領域。不過，由於我們不是政府組織，所以不會進行具體性的推進事業。為了帶動思辨，逐步解決以下各個課題，我

們將逐步提供全國規模的平台（場合），以利在廣大國民之間，創造出沒有官民隔閡的對話及討論。我強烈希望全體國民能夠①從未來二十二世紀的角度出發，以及②國際性地從國外的角度出發，來為以下各個課題，探討出可能實行的真正解答。

- 普及並推動市民層級的公共哲學
- 共同體（公共領域）的再生
- 增加國際交流人口（雙向旅遊）
- 提升護照持有率
- 增加留學生／擴大外國人就業／接受移民
- 孩童的貧窮對策
- 少子化對策（人口減少對策）
- 活得有意義的一百年人生
- 實現畢生現役的社會
- 醫療費／長照費用的縮減

- 地方創生，孕育具勞動價值的在地就業

- 多樣性（多文化共生）

- 英語的第二官方語言化

現今的日本，大危機腳步靜緩，卻仍逐漸逼近。舉例而言，日本這一個「生物棲息空間（Biotop）」，目前已一點一滴地開始壞滅。在人口加速減少的情況下，還保持著單一價值觀、單一文化的鎖國社會，早已是大限將至。已方全然不思變通，只曉得招待入境交流的訪日外客，相信早晚會走投無路。群落生境的劣化，首先會對社會上的弱者襲來負面影響。孩童的相對貧窮率為十三‧九％（二○一五年實際數據）。實際上每七個孩子就有一人，因為雙親的低所得，而處於生活艱苦的貧窮狀態。單親家庭的貧窮率，也已超過半數（五十‧八％）。此外，低學力、低學歷化的低所得家庭孩童，倘若拿不到任何社會性的支援，就不得不面臨不穩定的未來、從事低所得的職業類型。就連次世代也延續著貧窮狀態，貧窮的「世代連鎖反應」，會使日本加速度衰弱。

所有的人都誤以為，查爾斯‧達爾文（一八○九至一八八二年）在進化論中高喊的「適

者生存」，是指「最強的人，才能在生存競爭中留存」。這是錯的。事實上，達爾文所意識到的真理，得以留存的並不是最強的物種，而是最能適應群落生境之生態系的物種，換句話說，就是能夠柔軟應對環境變化的物種。

「Future is now」。未來無法等到未來再來改變。想獲得期望的未來，只能趁當下的這個「現在」，實行最適當的選擇。我務必希望能跟各位攜手，藉由實踐「獲利入境交流經濟」，一同強勁地推進觀光立國。所謂觀光立國，是一個國家向全球敞開大門，可謂「真正的開國」。我希望我們別去粉飾已然毀壞的群落生境，而要走向開國，擺脫閉鎖式的島國典範，跟地球這個更大的群落生境合體連動，全體國民齊心一同，推進對全球生態系最適宜的選擇。

接著，在這後記的最後，我想替各位讀者，提點日本實現觀光立國名冠全球的關鍵。它是一把明亮輝映，能推開日本未來之門的鑰匙。那是什麼呢？它正是前文所列舉各課題的倒數第二個項目，也就是我們必定得實現「多樣性（多文化共生）」，此外別無他法。第二章的「鐵則十」也曾談及，我們必須超越國籍（民族）、膚色、宗教、價值觀、身體障礙等的有無，實現多元價值觀得以共存的社會。另外，在「鐵則十」也提倡過，因應無障礙旅遊所需的多文化共生心態，存在著其重要性。不過，光有心態，仍舊無法實現真正的多樣性社會。

那麼，想要真正實現這個多樣性社會，必要的具體性戰略又是什麼呢？同樣地，它是上述各課題的最後一個項目，說穿了就是「英語的第二官方語言化」。首先若能實現這一點，日本自然會成為世界最高等級的觀光先進國家，除了「廣義的入境交流」，也就是訪日觀光之外，相信還能從全世界捎來高水準留學生、外國人就職者，吸引來自全球的投資，奪下第一座前哨站。

參考文獻

【第一章】

『UNWTO Tourism Highlights 2017 Edition』、国連世界観光機関（UNWTO）、2017年

『TRAVEL & TOURISM ECONOMIC IMPACT 2017 WORLD』、世界旅行ツーリズム協議会（WTCC）、2017年

『The Travel & Tourism Competitiveness Report 2017』、世界経済フォーラム（WEF）、2017年

『長崎市版DMOインバウンド戦略』、一般社団法人長崎国際観光コンベンション協会DMO推進本部、2017年

『世界一訪れたい日本のつくりかた』、デービッド・アトキンソン著、東洋経済新報社、2017年

『新・観光立国論』、デービッド・アトキンソン著、東洋経済新報社、2015年

『未来の年表～人口減少日本でこれから起こること』、河合雅司著、講談社現代新書、2017年

『「平成28年度観光の状況」および「平成29年度観光施策」（平成29年版観光白書）』、観光庁、2017年

『かえりみて明日を思う 新生日本への意識革命を』、松下幸之助著、PHP 研究所、1973 年

『遺論・繁栄の哲学』、松下幸之助著、PHP 研究所、1999 年

『人口減少と社会保障 孤立と縮小を乗り越える』、山崎史郎著、中公新書、2017 年

【第二章】

『電車をデザインする仕事』、水戸岡鋭治著、新潮文庫、2016 年

『創造する経営者』、P・F・ドラッカー、ダイヤモンド社、1964 年

『観光立国の正体』、藻谷浩介／山田桂一郎著、新潮新書、2016 年

『観光立国実現に向けた追加提案』、新経済連盟観光立国 PT、2017 年

【第三章】

『訪日旅行數據手冊 世界 20 市場』、日本政府観光局（JNTO）、2017 年

『World Population Prospects The 2017 Revision』、国連経済社会局人口部、2017 年

『訪日ラボ』（http://honichi.com）

【国・地域別データの出處一覧】

①人口：『World Population Prospects: The 2017 Revision』、国連経済社会局人口部

② 一人当たり GDP…「World Economic Outlook, April 2017」、国際通貨基金（IMF）

③ 出國人數…「World Development Indicators」、世界銀行

④ 出國率（③／①）

⑤ 訪日外客數…「訪日外客統計」、日本政府観光局

⑥ 訪日率（⑤／③）

⑦ 訪日回頭客比率…「訪日外国人消費動向調査（平成28年版）」、参考表3【観光・レジャー目的】、観光庁

⑧ 個人旅行（FIT）比率…同右

⑨ 平均住宿天數…同右

⑩ 一人均旅遊支出…「訪日外国人消費動向調査平成28年（2016年）年間値（確報）」、観光庁

⑪ 主要造訪地【都道府県別延べ宿泊者数トップ5（構成比）】…「宿泊旅行統計調査〔平成28年・年間値（確定値）〕」、観光庁

⑫ 造訪地住宿人天數成長率【都道府県別延べ宿泊者数（対較前年）伸び率トップ5】…同右

⑬ 訪日前に最も期待していたことトップ3…「訪日外国人消費動向調査（平成28年版）」、参考表

2【観光・レジャー目的】、観光庁

【第四章】

『まちづくり×インバウンド 成功する「7つの力」』、中村好明著、朝日出版社、2016年

『ビジョナリー・カンパニー 時代を超える生存の原則』、ジェームズ・C・コリンズ／ジェリー・I・ポラス著、山岡洋一訳、日経BP社、1995年

『7つの習慣』、スティーブン・R・コヴィー著、ジェームス・J・スキナー／川西茂訳、キングベア～出版、2011年

國家圖書館出版品預行編目 (CIP) 資料

大旅遊時代的攻客祕訣：解析訪日人數如何突破三千萬 / 中村好明作；
蕭辰倢譯. -- 初版. -- 臺北市：行人文化實驗室, 2019.01
　　288 面；14.8x21 公分
譯自：儲かるインバウンドビジネス 10 の鉄則：未来を読む「世界の国
　・地域分析」と「47 都道府県別の稼ぎ方」

ISBN 978-986-83195-6-1（平裝）

1. 旅遊業管理　　2. 行銷管理

992.2　　　　　　　　　　　　　　　　　108000066

大旅遊時代的攻客祕訣：解析訪日人數如何突破三千萬
儲かるインバウンドビジネス 10 の鉄則
未来を読む「世界の国・地域分析」と「47 都道府県別の稼ぎ方」！

作　　者：中村好明
譯　　者：蕭辰倢
總 編 輯：周易正
責任編輯：盧品瑜
協助編輯：楊琇茹
校　　對：黃喆亮
封面設計：鄭宇斌
內頁排版：葳豐企業
行銷企劃：郭怡琳、華郁芳
印　　刷：沈氏藝術印刷

定　　價：340 元
ISBN：978-986-83195-6-1
2019 年 1 月　初版一刷
版權所有，翻印必究

出版者：行人文化實驗室（行人股份有限公司）
發行人：廖美立
地　址：10563 台北市松山區八德路四段 36 巷 34 號 1 樓
電　話：+886-2- 37652655
傳　真：+886-2- 37652660
網　址：http://flaneur.tw

總經銷：大和書報圖書股份有限公司
電　話：+886-2-8990-2588